U0093572

# The Art
# of Looking

# How to
# Read Modern and
# Contemporary Art

# Lance Esplund

如何解讀　現代與當代藝術

蘭斯・埃斯布倫德———著　張穎綺———譯　啟明

獻給艾芙琳

目
次

# 前言

過去一世紀以來，藝術領域變化迭起。卡齊米爾·馬列維奇（Kazimir Malevich）的抽象畫《黑方塊》（*Black Square*，一九一五年）是白底上加一個黑色方塊；馬歇爾·杜象（Marcel Duchamp）的爭議之作《噴泉》（*Fountain*，一九一七年）（圖 10）是一個簽了名的陶瓷小便斗。二十世紀中葉，傑克遜·波洛克（Jackson Pollock）獨創抽象表現主義（Abstract Expressionism）「滴畫」，安迪·沃荷（Andy Warhol）以《瑪麗蓮夢露》、《毛澤東》絹印肖像以及《康寶濃湯罐頭》開啟普普藝術（Pop art）風潮。隨後新達達（Neo-Dada）和觀念藝術（Conceptualism）興起，皮耶羅·曼佐尼（Piero Manzoni）創作的《藝術家之糞》（*Artist's Shit*，一九六一年）是九十罐裝有他的糞便的罐頭，每罐重一點一盎司。一九七一年，克里斯·波頓（Chris Burden）進行的行為藝術（performance art）《射擊》（*Shoot*），是讓人以點二二口徑步槍射擊他的手臂。二〇〇七年，烏爾斯·費

舍爾（Urs Fischer）展出的裝置藝術《你》（*You*），是用手提電鑽在蓋文・布朗畫廊（Gavin Brown's enterprise）的水泥地板鑽出一個大坑。二〇一六年，藝術家莫瑞吉奧・卡特蘭（Maurizio Cattelan）推出的互動式雕塑作品《美國》（*America*），是將紐約上城區索羅門・古根漢美術館（Solomon R. Guggenheim Museum）廁所裡的陶瓷馬桶換成一座 18K 金打造、但外觀和功能與一般馬桶無異的黃金馬桶。

　　藝術觀眾感到滿頭霧水，甚至大驚失色，這有什麼好奇怪的嗎？他們要如何看待藝廊和美術館裡各種各樣、簡直千奇百怪的展出呢？亨利・馬蒂斯（Henri Matisse）、巴布羅・畢卡索（Pablo Picasso）、波洛克都過氣了嗎？近百年來的藝術就是存心要惹人困惑、驚駭或惱火而已嗎？現代和當代藝術家僅僅把一小撮藝術菁英當受眾，只有行內人才能領會他們的幽默打趣嗎？甚至很可能，他們是在揶揄觀眾？如果卡特蘭的黃金馬桶吸引不了觀眾大排長龍去等著使用，如果傑夫・昆斯（Jeff Koons）、卡拉・沃克（Kara Walker）或葛哈・李希特（Gerhard Richter）的回顧展都門可羅雀，他們是否就算失敗了？或者會有什麼別的東西在醞釀成形？今日的藝術觀眾有霧裡看花的感覺，可能是再合理不過的反應嗎？每個時代的藝術是否都讓那個時代的人們感到難以

適應、難以跟上呢？或者，這種困惑感及疑慮感都是相當晚近的新現象，唯有現今的當代藝術才引發了這樣的觀賞感受呢？

這些問題的答案，正如我們現下正在討論的藝術這個主題，委實充滿複雜性和多面性。說起來，從古迄今，每個時代的人都免不了要為該時代的藝術創新而苦心傷神：十四世紀文藝復興早期的藝術家開創了表現空間和深度的透視法，使原本平面化的繪畫具有更肖似真實的立體感，二十世紀初的立體派畫家則拋棄透視法，反對自然的再現模擬，建立起新的空間概念，而二十世紀晚期興起的觀念藝術標舉著「無物」（objectlessness），不再有對象和客體——舊傳統一旦遭到打破時，一向都令人無所適從。但各位務必要明白一點：儘管藝術與其時代是息息相關的，它本身卻是一套自成體系的語言系統，能夠超越時代而存在。藝術這種語言總是不斷在演化和重塑，甚至經常自我引用。不過，現代與當代藝術也有其獨有的特徵。

「藝術」這個字眼，以及用來區別指稱不同藝術時期、運動與「流派」的那些五花八門詞彙，如今它們的定義都是變動不居的、可重新商榷的。因此，某一個藝術運動究竟是不是「現代」——是不是足夠新近——往往還有討論的空間。比方，二十世紀的超現

實主義（Surrealism）以無意識創作為一大特徵，但有人大可以主張荷蘭畫家耶羅尼米斯·波希（Hieronymus Bosch，一四五〇～一五一六年）的那些幻想風格敘事式宗教畫早已將超現實推到頂峰；或是認為從西班牙畫家艾爾·葛雷柯（El Greco，一五四一～一六一四年）筆下瘦長、扭曲的人物造型中，可以看到表現主義（Expressionism）和立體主義（Cubism）的雛形；又或是斷定古埃及人、中世紀的修女和修士已打造出藝術史上最具創意的一些抽象藝術（abstract art）作品。在這本書中，我會比較現今與過去藝術的相似點，務使某某運動之類的藝術史術語不再那樣高深難懂。

　　鑑於藝術作品何其多，有關藝術的見解、理念、學說、議題和研究取徑也不可勝數，實有必要先來釐清幾個術語的意思。本書中的「現代」基本上是指一八六三年以後的藝術作品。作為分水嶺的該年，愛德華·馬內（Édouard Manet）在「落選者沙龍」（Salon des Refusés）展出被官方巴黎沙龍拒收的畫作《草地上的午餐》（Déjeuner sur l'herbe）（圖 1）。該畫描繪一位裸女與兩位衣冠楚楚的紳士在野餐，女子直視著觀畫者。馬內將傳統裸體畫裡的女神、謬斯換成光天化日之下赤身裸體的女子（妓女），在筆觸處理上刻意粗率，存心對繪畫傳統與規矩做出挑釁和嘲諷。但是，我們也可

以把這條分水嶺再往前推到居斯塔夫・庫爾貝（Gustave Courbet）質樸無華的寫實主義繪畫，或是往後推到畢卡索和喬治・布拉克（Georges Braque）開創的立體主義。現代藝術所涵括的，不只有馬內作為奠基人的印象主義（Impressionism），還有寫實主義（Realism）、立體主義、象徵主義（Symbolism）、野獸主義（Fauvism）、表現主義、超現實主義、達達主義（Dadaism）和抽象主義等等具有革新開拓性的運動。然而，一位藝術家能否被稱為「現代」，並不取決於他所從屬的時代或流派，而在於他對藝術與創作的主張和立場。

現代主義（Modernism）最初代表著解放與自主。現代主義藝術家開闢了嶄新的藝術表現手法。他們擁抱新的媒材、技術、藝術創新和題材，包括攝影、流水裝配線、機械美學、動力學、塑膠製品、抽象主義、表現主義、垃圾，以及建構摩天大樓和現代都市所必備的鋼筋混凝土與鋼鐵。他們從異文化的藝術得到靈感啟發，比如：日本浮世繪的空間平面化處理、各式紋樣和日常生活題材；日本傳統建築的留白和直線布局；原始部落面具與圖騰的簡練造型；以及其他非西方社會的各式異國風情。現代主義藝術家任意畫他們想畫的東西，無論是夜總會、妓院或賽馬場，他們也將目光投向內在，關注起自己、自己的文化（不分高雅與通俗）以及藝術本

身。他們的創作是關乎於：處身在一個日新月異而越來越陌生的世界中，處身在全球化浪潮席捲，從藝術、文化、科技、發明到點子都不斷推陳出新的世界中，他們有什麼樣的感受。

現代主義藝術家排斥那些他們視為過時的、學院派的東西。他們不再認為藝術必須描繪神話、宗教故事或國王、王后。他們不再認為藝術必須如實映射現實世界，不再認為透視法是構圖的金科玉律（藝術家為什麼不跟隨自己的感覺來畫呢？為什麼不讓藝術作品本身成為主題呢？）現代主義藝術家不再認為雕塑必須安置在基座上、與地面分離，不再認為雕塑就該是量塊（masses）的堆砌（為什麼不將主體和基座合而為一個不可分割的整體，就像原始部落圖騰柱那樣呢？康斯坦丁・布朗庫西〔Constantin Brâncuși〕和阿爾伯托・賈克梅蒂〔Alberto Giacometti〕的現代主義雕塑就是這樣的作品）。

現代主義藝術家企圖將雕塑從基座、主體、量塊乃至固定不動的傳統中解放出來。立體主義藝術家將空間——空無（void）——轉變為量感（volume）；而雕塑從固定的變為可移動的、與觀賞者產生互動的，美國現代主義雕塑家亞歷山大・考爾德（Alexander Calder）的「動態雕塑」（mobiles）作品即是如此。現代主義藝術家承認並尊崇任何新的技術、思考模式和感受模式，肯定

「個體性」優先於一切，但他們並未不假思索地拋棄過去。他們欣然接納新事物的同時，也不忘傳統。他們在每個當下的表達都立基於過去，因此也將藝術傳統提升到新的高度。十九世紀現代主義先驅者、激進的法國寫實主義畫家庫爾貝說過：「我只是希望透過對傳統的透徹了解，審慎地、自主地確立我自己的風格。我認為求知是為了去實踐，以便能夠依照我的所見所感，將這個時代的風俗、思想和面貌呈現出來——總之，創造活的藝術，這就是我的目標。」[1]

現今許多藝術家也依然抱持與庫爾貝相同的立場。必須謹記一點：現代藝術家不僅僅是對現代世界作出反應，不僅僅是牢牢掌握任何新媒材、新技術和新工具。無論在過去或現在，藝術家都是個人主義者，他們會尊重自己的想法、感受與自然形成的藝術風格。而現代藝術家是否接納新的媒材、技術和題材並不重要。重要的是他們拿這些新事物做過什麼以及將會做出什麼。舉例來說，畢卡索與布拉克的立體主義繪畫，其空間和位置的相對關係，與愛因斯坦的相對論有異曲同工之妙，然而立體主義絕不是用圖畫來說明一個物理學概念或宇宙的本質；它源自兩位創始人對造型的關注和內在需求——意即脫胎於他們的獨立意志與個體性。現代藝術和現代科學有時會走上相似的路徑——這一事實很值得玩

味，但不在本書的討論範圍內。

　　藝術和藝術家走的是自己的道路。即使路線一致，藝術家都是各自邁步向前。現代藝術的範圍廣泛、無所不包。馬內充滿挑釁意味的具象繪畫，賈克梅蒂的超現實主義具象雕塑，安妮‧亞伯斯（Anni Albers）的抽象編織作品，丹‧弗雷文（Dan Flavin）用螢光燈管創作的燈光裝置，唐納德‧賈德（Donald Judd）的低限主義（Minimalism）雕塑，羅伯特‧史密森（Robert Smithson）的地景藝術（land art），林瓔（Maya Lin）設計的越戰退伍軍人紀念碑（Vietnam Veterans Memorial），這些都屬於現代藝術。雖然一般咸認現代主義已經終結與死亡，但仍然有許多當代藝術家自認是現代藝術家。

　　請務必謹記，藝術史是變化多端的。藝術家會走紅，也會過氣。我們現今推崇的昔日藝術家，他們當中一些人根本長達數十年、數百年無人聞問。而名不見經傳的藝術家得以重見天日，往往也多虧了其他藝術家。討論至此，我們還在與現代主義時期糾纏。我們還未拉開足夠的距離來客觀地看待現代藝術，更遑論是評價現今許多當紅的當代藝術家（當然其中一些人終究會被掃入歷史的垃圾堆）。也有許多還不被賞識、籍籍無名的當代藝術家將會在未來受到人們的青睞和激賞。

「當代藝術」究竟是什麼？要給它下一個基本定義看似簡單，但是對許多藝術家、藝術史學家、策展人和藝評家來說未必如此。我曾經參加一場名為「是什麼讓當代藝術是當代的？」（*What Makes Contemporary Art Contemporary*）的座談會。與會者對其定義與條件眾口紛紜，大致可歸納為以下幾點：能被稱為「當代」——意即「與時並進」——的藝術作品，必須處理、傳達當代政治與社會議題；必須運用最新科技且回應全球化趨勢；必須是多媒體藝術，必須具有革新性，必須質疑、挪用和廢黜過去的藝術與藝術家——特別是「現代主義」那一掛的。至於當代藝術從何時開始，大家依然各執一詞：有人說始於普普藝術，其他人以觀念藝術或後現代主義（Postmodernism）為發軔點；在時間劃分點上，有人前溯至一九四五年或一九七〇年，也有人以一九九〇年或二〇〇〇年為基準。有人表示出生於一九五〇年之後的藝術家就是當代藝術家。另有人主張在「今日」或「昨日」完成的藝術作品才是當代藝術，且創作者年齡必須小於三十歲。我最近聽到的一種說法則是：現今最重要的當代藝術家未必得創作出藝術物件；他們更像是第一線救援者和社會運動者，必要時會採取游擊戰術來因應緊急危機、救助自然災害的受災者、反擊社會的不公不義或是引領變革。一些當代策

展人緊隨著藝術家的腳步，不只策劃展覽，也「策畫行動」（curatorial activism）。

　　我不認為現今的藝術必然要這樣或那樣，也不覺得當代藝術家得有其創作「議程」（agenda）。我倒是堅信最優秀的藝術家要有立場——他們有想要表達的東西，並且能以深具創意的方式將之妥當地表達出來。那東西，可能是藝術家對夕陽光線質地的感受，是桌上的一條茄子的重量與色彩，是《奧菲斯和尤麗黛》（*Orpheus and Eurydice*）那則神話裡的傷痛感，或是對當代政治的觀點。我寧願看到一幅創新的靜物畫或風景畫，而不是大同小異、賣弄政治意涵的無聊行為藝術。同理，我寧願把時間花在一件吸引我的多媒體裝置藝術，而不是平淡無奇的一幅風景畫、抽象畫或一段影片。我把「當代藝術」定義為在世藝術家或剛過世不久的藝術家的作品——總括來說就是任何還在創作的藝術家的作品——無論他們年齡大小，無論他們創作的手法、運用的媒材和創作的主題為何。

　　在藝術領域，「後現代」這個字詞常常和「當代」或「現代」交替互換使用，但後現代主義實際上是當代藝術的一個分支流派。一如現代主義，後現代主義也兼容並蓄，包羅各種迥異甚至相互矛盾的立場。舉凡建築、文學、音樂、戲劇、舞蹈、哲學和文化批評，整個

當代文化都受其影響。一如現代主義，後現代主義也關乎於解放——雖然這回是掙脫現代主義的枷鎖和理念。

　　儘管後現代主義萌芽於十九世紀，但大部分學者認為它自二十世紀中葉才蓬勃發展起來。後現代主義批評威廉・德・庫寧（Willem de Kooning）、波洛克等抽象表現主義畫家作品裡的個人主義與虛張聲勢，也將矛頭指向第二次世界大戰後壟斷建築領域的國際風格（International Style）是如何以其「少即是多」美學，用水泥、玻璃和鋼鐵大量產出單調的、極簡的方盒子——柯比意（Le Corbusier）所稱的那種「居住的機器」。也有其他學者認為，後現代主義始於杜象一九一五年首度使用「現成物」（Readymade）（把從商店買來的、量產的物品當成藝術品展出）概念來發表作品——因為就像現代主義，後現代主義的定義並非以時期來界定，而是取決於藝術家的理念。

　　後現代主義者將現代主義視為已經終結——或充其量只剩殘存無幾的餘燼，終究該被徹底踩滅。另一些論者把後現代主義運動視為現代主義的垂死呻吟或最後的一搏。在這本書中，後現代藝術指的是任何否定、批判現代主義的藝術作品。後現代藝術宣告現代藝術——特別是其形式主義（formalism）觀點——已經破產（我會在後續章節中討論這個看法存在著什麼謬誤），它擁護

諷刺、幽默、理論與多元主義（pluralism）。後現代藝術是自覺的（self-conscious）、自我參照的（self-referential），總是蓄意批評甚至是嘲弄其他「大寫的藝術」。後現代藝術採取反美學、虛無主義的立場，認為任何事物的價值沒有高低之分，也不存在「好壞」、「優劣」的美學分野。後現代主義者宣稱，所有藝術都是主觀的，沒有真理，只有詮釋；他們認為現代主義者所稱的價值和質的判斷都是不可估量的、毫無意義的。後現代主義者主張，意義與等級是菁英所創造出的概念——是舊權威的遺痕；在他們看來，去探討和評斷一件藝術品的形式特性（formal property），或是認定林布蘭、畢卡索或波洛克的畫更優於某某人的信手塗鴉，通通都是鬼扯。

後現代主義的擁護者看重公平競爭的環境，也強調包容性——他們不區分高雅與通俗，張開雙臂平等接納一切——特別是對偶然的、醜陋的、不協調的、媚俗的也照單全收。他們屏棄現代主義所高舉的限制重重的嚴謹理性，轉而崇尚自由和非理性的混沌。在後現代主義者眼中，現代主義太過純粹、有序、單調。後現代主義者想要大鬧這座天宮，甚至拆掉它。

許多後現代主義者認為，一件藝術品的完成，少不了觀眾的參與（participatory viewer），有時候觀者還比藝術家來得重要，藝術家的意圖更是無關緊要。這樣一種

反形式主義、反美學的立場衍生出若干個藝術運動。例如，過程藝術（Process art）重視暫時性（impermanence）和易逝性（perishability），藝術家會把一件物體，比方一捆乾草磚就這樣放置於戶外，任其接受風吹日曬雨淋。又例如，觀念藝術強調想法或觀念比成品更重要，有時候並不產出具體物件。有時候，一件觀念藝術作品需要由觀賞者自行將其創造出來，或者僅僅是將之想像出來──得由觀賞者自己在腦海裡憑空勾勒藝術家沒做出的這件「藝術品」或藝術「行動」。

然而，就像現代藝術，後現代藝術也包括各式各樣的藝術家與創作手法。後現代主義者標舉戲謔、嘲諷、觀念主義和解構主義（deconstructionism）。他們也以「挪用」（appropriation）手法──借用、盜用、重新利用其他藝術家的作品──來進行創作。例如理察・普林斯（Richard Prince）翻拍萬寶路香煙廣告再放大，將之作為自己的「牛仔」系列作品發表；克里斯蒂安・馬克雷（Christian Marclay）於二〇一〇年首映、全長二十四小時的電影《鐘》（The Clock），是他從電影和電視節目擷取數千個影像片段拼貼而成。後現代主義者也對早期現代主義藝術家所反抗的學院派繪畫抱持著懷舊之情。任何曾被視為「壞」的或沒有品味的，在後現代主義觀點下都成為「好」的──即使只是為了反對現代主義的

好壞二分法。還得一提的是，後現代主義在一九八〇至一九九〇年代取代了現代主義的位置，至今仍然是主導藝廊、美術館、藝術史課程及藝術學院走向的主流意識形態。

後現代主義崇尚反叛，許多當代藝術作品與藝術家亦然。事實上，我們常聽到一種說法：當代藝術的主要功能之一是挑戰既有的一切、刺激觀眾的思考以及帶來革新。這兩百年來的藝術往往有如平地一聲雷帶來突破、挑戰和啟發，現代主義發軔時，就恰恰開始了工業革命，並有美國獨立革命和法國大革命的發生。無論是不是藝術家刻意為之，現代的藝術創新往往令人感到不快。當你只習慣看具象的青銅或大理石雕塑時，考爾德的那些抽象動態雕塑絕對會給你很大的刺激。有時候，被藝術機構忽略的藝術家為了讓自己的聲音被聽見，才不得不採取石破天驚的戰略。不過，藝術家的種種革命性創新，往往都被誤當成現代與當代藝術的呼聲，被誤當成這些藝術的「存在意義」（raison d'être）。由於一些最出色的現代藝術作品不僅是劃時代的、嶄新的，還是驚世駭俗的，現在大家公認藝術的作用在於顛覆現狀。

如果我們懷著藝術必須這樣、不該那樣的想法去接近它，很可能會錯失很多值得一看的現代與當代藝術作品。我們對藝術的理解也會因此受限。如果我們認為，

比起十年前、一百年前或一千年前的藝術，我們這個時
代的藝術會更重要、與我們自身更切身相關，那麼我們
抱持的就是一種錯誤的優越感，這樣的立場會讓我們
漸漸跟自己和自己的生命史疏離開來。當我們始終都在
關注任何「新」的藝術，我們之所以接受下一個風潮就
不是出於必要，而是出於習慣。當我們指望藝術帶來挑
釁，挑釁就成了機械性的反覆模式，根本失去了挑釁性
——藝術和藝術家才是強勢霸凌的那一方。「反抗現狀」
就此成了「現狀」，而上一年的「突破創新」總是會被
替換下場，由這一年的「突破創新」接棒。如果我們盲
目地認定越新的藝術越好、越新的藝術與我們越切身相
關，我們每迎接一波新潮流時，便會毫無眷戀把曾經熱
烈擁載的前一波革新拋到後頭。

《如何解讀現代與當代藝術》這本書秉持「過去的藝術
與現在的藝術互有關聯」的立場，也同意這一個觀點：
現代和當代藝術家都在跟過去的藝術對話，將其回收
再利用或重新賦予新貌。儘管本書聚焦在如何探索、欣
賞現代與當代藝術，但我希望各位能跟各種藝術深入地
打交道，別只看近百年或近十年的藝術。我希望各位領
會到，現代和當代的藝術能幫你打開通往過去藝術的大
門。我也期許你培養出自己的美學判斷能力，擁有自己

的批判性思考和眼光，而且開始相信自己，開始像藝術家那樣去看藝術。

　　雖然現在與過去藝術的理念和著重點存在著不少歧異，但兩者也具有許多共同元素和共同語言。基於此，我在本書中旁徵博引多個時代、多種文化的藝術來強調藝術語言的互通度。我所舉的例子多為繪畫作品，因為繪畫是最古老、最具一致性也最普遍的視覺藝術形式。它還包含了藝術絕大多數的共通元素，像是：色彩、線條、動態（movement）、形體造型（form）、形狀、韻律、空間、張力以及隱喻。在當代拼貼藝術、行為藝術甚至觀念藝術裡也可以發現這些相同的元素。當你見到一件新穎、與眾不同的藝術品時，別光是聚焦在其中獨特或前所未見的部分，不妨拿它跟你更熟悉的一些作品比較看看，找尋它們之間的相似點。從藝術語言的角度去欣賞，你會發現乍看下奇特的那些作品可能並不像你原先以為的那樣陌生。

　　我將本書分為兩大部分。第一部「基礎篇」共分為五個章節。我先回顧自己與藝術初接觸的經驗，接著探討藝術元素、藝術語言以及藝術作品中的隱喻，再來論及欣賞藝術時必須兼具主觀性與客觀性。前四章講述如何親近各個時代的藝術，第五章著墨於現代和當代藝術的本質，也談到後現代藝術如何萌芽與成形。

　　第二部「近距離接觸」匯集了我針對幾位現代和當代藝術家的不同類型創作的「細讀」分析。這些作品涵蓋繪畫、雕塑、影片、裝置藝術和行為藝術，我想藉此說明藝術觀賞體驗可以多麼多樣化、多麼深入、多麼出乎意料。這十個章節詳述我如何觀看、思考與感受藝術。

　　我很清楚，對一件藝術作品的深入分析，有可能傷及它幽微細緻的內在生命與神祕性，我也可能會跟許多解讀藝術作品的人一樣，陷入作繭自縛的窘境。但請你耐心跟隨我的腳步，因為唯有深入到一件藝術作品的幽微錯綜迷宮裡，試著辨識、看懂、查明裡頭的布局和路徑，明白它要將我們帶往何處以及這麼做的理由，這件作品才會真正開展與揭露出它的內在生命。

　　我們要探尋的是問題和可能性，而不是答案。藝術給的不是答案，而是啟發我們去擴展與深化這個觀賞體驗，去感受，去思考。我之所以分享自己的藝術欣賞經驗，並不是在暗示它們是正確的。我只是提出一些可能的解讀方式和感受反應。你在閱讀那十個章節時，雖然是跟隨著我的觀賞角度，但你應該檢視自己的感受和想法，如此一來，才能夠更趨近作品的真相，並且確定自己的真實反應。先從信任你的雙眼與直覺感受開始。接著，要對藝術作品、對我、對你自己提出問題。問你自己：你的反應和感受是否跟我的一樣。問你自己：你認

為這件藝術作品要帶你到哪裡去，你對它有什麼想法。對某個作品產生感覺與好惡固然是很棒的事，但要是知道箇中理由會更好。你要去感覺，同時也要思考。你在欣賞藝術時應該達到感性與知性互為支持、互為啟發、互相推動，感受和想法從而融合為一的境界。

最終章「進一步探索」談到美術館的角色正在改變當中，而我認為這股運用科技和引入互動技術的趨勢存在著隱憂，我相信藝術家依舊有其任務和重要性。此外，藝術世界瞬息萬變，如何遨遊其中而不迷航，我也就此提出若干建議。

《如何解讀現代與當代藝術》並不是一部全面而詳盡的百科全書式作品，其內容也不是絕對真理（世事無絕對）。我所寫的是我所認識的事實，是自己多年來欣賞藝術的所見所得和體會。這本書與其說是對現代與當代藝術的全方位探索，不如說是一本情詞懇切的入門手冊──它提供很多觀點讓你好好地想一想。本書字數不多，內容不可能包山包海（沒有提及的藝術家、運動、理念、類型、流派非常多）。我力求做到的，是為你打好藝術知識基礎，讓你有能力靠自己的雙眼去看、靠自己的腦子去想──幫你發掘出探索藝術的熱情。一旦把底子打好，你就會開始相信自己和自己的感受。我的目標是讓你學會相信自己的眼光、感覺與直覺，讓你建立

起自行解讀藝術作品的自信心 —— 也就是讓你開始像藝術家那樣思考。《如何解讀現代與當代藝術》並不是一本藝術史，也不談藝術市場。它不是作品精選集，不會娓娓細數百年來或十年來最重要、最具開創性、最昂貴、最具顛覆性或最驚世駭俗的那些藝術作品。儘管我會花不少篇幅來闡述自己對一些藝術品的看法和感受，但並不是要說服你相信我的方式才是唯一的一種觀看方法，或我喜歡的藝術都是你應該喜歡的藝術 —— 我奉為神聖的作品也應該被你供奉起來。本書是為了協助你去熟悉藝術的語言，帶你去認識你可能陌生的作品，讓你更深入了解你已經喜愛的作品 —— 無論它們是現代、當代或古代藝術 —— 總之，讓你可以開始打造專屬於自己的「神龕」。

我的目的是提供一些工具給你，讓你可以放心地走出門去看藝術。請把《如何解讀現代與當代藝術》視為一本指南書，它能幫助你磨礪你的感知能力，引導你專注在你的體驗領會。你不必認可我的偏好，不必跟我喜歡一樣的東西，也不是非得看到我所看到的不可。更為重要的在於，從現在起，當你站在一件藝術品前，你要用自己的雙眼去看，要去察覺自己的真實感受。我無法把我的體驗變成你的體驗，無法把我的熱愛之情變成你的熱愛之情。你必須自己去接觸藝術，去愛上藝術。你

得走出門，親眼去觀賞藝術品，與藝術面對面接觸是一種絕對無可替代的體驗。

許多人跟我說不知道如何觀看藝術，說藝術令他們生畏（特別是現代與當代藝術作品）。他們擔心自己的經驗還不夠老道，會看向錯的地方，盯著錯的地方，以致錯失該看的重點。他們擔心每一次欣賞藝術時，非但沒有增進對藝術的體會和了解，還暴露出自己的無知，反倒跟藝術更加疏遠了。還有一些人能馬上說出自己喜歡與不喜歡的作品，他們表示不需要專家或藝評家來指點他們該看什麼或怎麼看。大多數人都有這些類似的感受。但請你務必明白，偉大的藝術並非高高在上，它很歡迎也鼓勵你去接近它。它就像是一份禮物。你得帶著孩童般的好奇心去跟它打照面。偉大的藝術有無數個入口──其中總有一個是專為你而開啟──它邀請你踏入。偉大的藝術會以清晰的語言說出你所該知道的事，帶你前往你該去的地方。也請謹記：雖然藝術經驗可以分享，但它就像戀愛經驗，終究是屬於你自己的──僅僅屬於你自己。

我要求學生去參觀美術館時，總會提醒他們，跟一件藝術品初次面對面，就和第一次約會沒有兩樣，一定要敞開心胸才能夠理解它要說的話。要讓這場一對一會面順利成功，雙方少不了調情、挑逗和產生化學反應。

在這場你來我往的交鋒當中，也需要建立信任，展現出你的自覺與自信。在你知道對方的二三事之前，你必須先清楚自己的二三事。你得注意別受到偏見影響。面對藝術的時候，你得像追求一個新對象那樣提出問題，並且好好地聆聽回應；你得保持著好奇心、耐心和注意力。你不該草率就下判斷，或是立刻就認定某件藝術品「不是你的菜」。否則，就像一次失敗的約會，你很可能會因此錯失掉投契的對象甚或是此生摯愛。

第一部

基礎篇

# 第一章　與藝術相遇

我十三歲那年，父母送我一本巨大的畫冊作為聖誕禮物。那是一本達文西繪畫、素描和發明作品集。裡頭收錄有《聖母、聖嬰與聖安娜》（圖 3）、《蒙娜麗莎》（*Mona Lisa*）、《施洗者聖約翰》（*St. John the Baptist*）等大幅彩圖，並以巨幅折頁呈現《最後的晚餐》（*The Last Supper*）壁畫。另外有描繪大自然的素描、解剖素描、新型武器設計圖以及飛行器設計圖——每一幅都很酷。我讚嘆畫中的細節，也仔細鑑賞一番。但我記得最牢的是，那些畫和素描並沒有打動我，我還為此暗自羞愧，因為我知道達文西是公認的史上最偉大的藝術家之一。如果他的畫並不會令我看得興奮激動，這對我、對藝術、對達文西來說意味著什麼？

　　我當時的興趣是練武術、聽音樂、戲劇表演和畫畫。我能用鉛筆素描忠實還原任何一張黑白照片，能把汽車描繪得栩栩如生，能畫出維妙維肖的朋友、搖滾明星肖像。我為自己的畫功感到自豪，但我就是知道，那

些畫算不上是藝術——即使我並不曉得什麼是真正的藝術，也不清楚自己的作品到底欠缺了什麼。我就是有種感覺，雖然完成一幅畫耗費我很多時間，但總歸來說太輕鬆容易了；而藝術需要具備「別的」東西，某種更宏大的東西。我在高中和大學的師長都鼓勵我用任何感興趣的主題去進行創作。但我依然理解不了達文西——其實該說是所有的藝術。現在我則明白，我年少時畫的那些照片般逼真的作品，雖然看似鉅細彌遺，但究竟少了些什麼。它們只是照著東西的樣子所畫成的圖，因此平淡死板，毫無造型可言。那些畫欠缺結構、光線、韻律、音樂。裡頭沒有詩，沒有昇華，沒有生命。我只是臨摹者，不是創作者。

　　我在藝術史課堂上學到各個時代的藝術風格、歷史背景與創新突破，認識了各種象徵符號和神話主題。我這才知道，完成不少創新發明的達文西，他最聞名的貢獻是發展出「大氣透視法」（atmospheric perspective，由於大氣作用引起的視覺錯覺，越遠的物體輪廓應該越模糊、失去越多細節，色彩飽和度也越低）。我還認識了比達文西晚生四百年的荷蘭抽象派畫家皮特・蒙德里安（Piet Mondrian）。他的劃時代創舉在於把繪畫簡化至基本元素豎線、橫線，以及基本色彩紅、黃、藍，和黑、白。我總算悟出一個道理：達文西的透視法固然使繪畫

走向更寫實逼真，蒙德里安固然將繪畫推向最純粹的抽象，但兩人之所以不凡，並不是基於這些理由。

　　真正偉大的藝術家之所以偉大，並不是因為他們在作品裡妥善安排了所有必要的象徵符號，或是因為他們把男人、女人、植物和動物畫得活靈活現，或是因為他們的創作很激進。我明白到，達文西等偉大的具象藝術家，並不是一味模擬自然，蒙德里安等偉大的抽象藝術家，不是將他們對周遭世界的體驗轉換到畫布上而已。一位藝術家是否偉大，取決於他轉化個體經驗的能力。我明白到，藝術家是詩人，而不是抄寫員，一件作品是否為藝術作品，關鍵不在於畫了「什麼」，而是「怎麼」畫的。

我花了很長時間才跟「藝術作品」展開初次的真正交往——不是跟作品的「主題」，而是跟它「本身」建立關係。我花了很長時間才擺脫自己的慣性，得以去看到、去敬重、去發現一件藝術作品的真實（truth）。我對那本達文西畫冊沒興趣，是因為我對他畫的那些聖徒、圍著長桌用膳的男性沒興趣。蒙德里安那些平面式、彩色方塊構成的抽象畫不太吸引我，是因為我對其沒有任何共鳴，一說到他的藝術，我只會想起影集《歡樂滿人間》（*Partridge Family*）裡那輛以他的幾何風格所塗裝彩繪

的巴士。我當時還不知道，任何主題——無論是基督教聖徒、古代神祇、水果籃或現代抽象表現——在真正的藝術家手中都可以成為扣人心弦的創作。

　　扭轉一切的轉捩點是保羅·克利（Paul Klee）一九二八年完成的抽象畫《吠犬》（圖 2）。我唸大學時在一趟公路之旅親睹了這件作品，一看就入迷。《吠犬》並不是第一幅我得以親炙的名作真跡；它高約十八英吋、寬約二十二英吋，比我見過的最大尺幅作品小很多。然而，它是第一幅帶給我藝術體驗的畫作——我首度與一件作品、一幅圖建立關係，我首度進入畫中神遊。為我帶來啟發的藝術作品，《吠犬》是第一件。保羅·克利於一九四〇年、以六十歲之齡在瑞士辭世，但是他的這幅《吠犬》跟我——一個整整小他一代、成長於美國中西部的孩子——溝通無礙。藝術就有那種力量。它可以跨越國界、洲界，跨越數十年甚至數百年的時間。

　　我會去看克利的《吠犬》是因為我喜歡動物。但這幅畫令我著迷的不是主題，而是它冷冽的橙色、白色、綠色和灰紫色調。我後來對一位朋友說，看著這幅畫就像是「幫眼睛做了一場按摩」。克利的這幅畫令我心醉，也令我感到費解。一方面，我傾心於它的色彩、冷冽光線，它像是一幅對自然景物的描繪，但我也覺得自己像是在看著一個水族箱——它既是一幅畫，卻

也是一個物體，是一個活宇宙。它的強大吸引力也令我納悶不已。是什麼原因讓它有別於其他的畫，激起我的興致呢？我一邊欣賞畫裡的有趣造型、冰冷光線和奇特美感，一邊思索這是怎麼回事：為什麼《吠犬》看來更像是兒童手指畫，而不是達文西和米開朗基羅（Michelangelo）畫筆下那種明確、寫實的形體？藝術家可以畫得像小孩畫的，但又不淪於幼稚嗎？克利的畫激發我去思考、去提問；它激發我展開對話和意見交流；我開始與一件藝術作品做深入的溝通，因為它已經對我說話。

《吠犬》這幅抽象畫具有可供辨識的意象（imagery）。克利在漩流般交融的色彩背景中，以水波般起伏的交叉線條畫出一隻瘦長白狗；彷彿狗的嚎叫能穿透畫布，如投入池塘中的石子般激起圈圈漣漪。克利以帶尖刺、波紋般的曲線來表現嚎聲，它們與狗本身重疊在一起，彷彿交織為一個活的有機體。代表吠聲的線條像漣漪般往外擴展，比狗兒本身都還大，也像有自己的生命似的。我心想：是狗與牠的吠聲攪動畫裡的色彩嗎？或者是那輪圓月讓所有色彩旋轉起來，也讓狗開始嚎叫？吠聲的尖刺狀看起來像星星，它們跳著祈求月亮的舞蹈嗎？或者狗被自己的吠聲拴住，像綁了條繫繩，任由它們牽著走？我最後推斷，明亮的滿月既導致狗發出嚎叫，它也

成了觀眾：明月下，似水波般蕩開的嚎聲彷彿也映照出
吠犬的倒影，吠聲成了一隻隻帶眼睛、耳朵和嘴巴的狗
兒，正在吠回去。

　　我泅泳在《吠犬》的色彩裡，逐漸悟出，那些遒健
線條是具有動勢（dynamism）和量感的，它們切開既是空
氣也是水也是固體的畫平面，在裡頭膨脹壯大；克利的
線條不只停留在表面，它們也是這幅畫的能量和骨架，
撐起其軀體和皮膚。克利將這幅畫變為一個小宇宙，一
個活的有機體；他的線條起又落，開又關，這幅畫就像
被鼓動的風箱一樣，不斷鼓脹又收縮。我意識到，這些
鼓動似乎不只為狗和牠的嚎叫注入空氣和生命，也為整
幅畫注入生之氣息。克利不僅僅是畫了一隻對月亮嚎吠
的狗，或僅僅是暗示一隻狗的吠叫讓其他狗也跟著叫。
他給了狗兒的聲聲嚎叫一個形體，在其中注入幽默感和
生命：迴盪的吠聲攪動空氣，也在月亮周圍轉著圈圈，
它們鑿穿靜謐的月夜和天空那張大大洞開的嘴。

保羅・克利的畫教會我，與藝術互動是一種全身性的
體驗：我們不只看到，也感受到作品的色彩、形體、空
間、重量、韻律、音色和結構。在我們看出一幅藝術作
品是描繪落日、聖母或一個抽象形體之前，它最先撥
動的是我們的感官和情緒之弦。《吠犬》讓我了解一件

藝術作品能做到什麼。它教給我的色彩、繪畫和空間知識，就跟我能從美術課堂上學到的一樣多；觀賞這幅畫，就像上了一堂沉浸式課程，我學習到一位藝術家是怎麼探討他的創作主題。克利不僅為我打開通往抽象藝術世界的大門，那扇門也通向藝術世界。

《吠犬》這幅畫不僅開啟我對保羅・克利的興趣，也讓我關注起所有繪畫。表現一隻狗對月亮嚎叫的這幅二十世紀抽象畫，帶給我發自肺腑的感受，我彷彿茅塞頓開，開始懂得欣賞達文西繪於十六世紀的具象繪畫《聖母、聖嬰與聖安妮》（*The Virgin and Child with Saint Anne*，約繪於一五〇三～一五一九年）。就跟觀賞克利畫作的時候一樣，我任自己泅游在整幅畫的冷色調裡，達文西筆下的光線溫潤柔和，瀰漫並滲透每一處，也彷彿是從每個堅實形體裡發散而出，我不由地被吸引住。我當下明白過來，克利和達文西都是創新大師、色彩大師和光線大師，他們的畫都在呼吸。就像克利賦予聲音一個色彩、一個形體或能量等等，達文西也為形體注入生命——因此它們由內散發出光芒，也被光暈所籠罩。

我說得出《聖母、聖嬰與聖安妮》畫了哪些人物、使用了哪些象徵以及具備哪些屬性。但是我意識到，辨識和指出那些東西只是賞析達文西這幅畫的小前菜，我體驗到的遠遠不止於此。畫中人物布局呈金字塔狀，也

宛如直入天際的山峰；聖母身著的藍袍有其象徵意義，
而這件布製衣裳卻和天空一樣透明飄渺；美麗景色和樹
木與這家人相形之下就像玩具一般渺小。我看到聖嬰與
他的母親、祖母和羔羊的排列，就像一個套一個的俄羅
斯娃娃。我注意到，聖嬰被聖母緊緊拉住，同時也像被
交出去獻祭一樣。聖嬰的姿勢就像隨時要從瓶口衝出的
軟木塞；但他也企圖從母親手中掙脫開來，擁抱那隻祭
祀用的羔羊。我看出聖子正要進行信仰的一躍；他已經
一腳跨在羔羊身上，而羊腳已離地 —— 他與羊彷彿正
在升天。我看出聖嬰的那一跨也是一個自我犧牲的行為
—— 他朝前跨的那隻腳就如揮出的劍，一刀切斷羔羊的
頭。我開始領會達文西如何探索愛、家庭連結、恩典、
犧牲和贖罪的主題。我想起朋友說過當媽媽是什麼樣的
體驗：生孩子就像是把心臟從身體裡扯出來：就像朝著
世界射出一箭。你得盡可能瞄準好目標，但是箭一旦射
出，後來的事就不是你所能控制的。

觀看藝術，是觀看世界的延伸。但藝術世界並不是真實
世界的近似版。藝術是一個自成一格的世界。我們都用
眼睛來辨識和區分我們周遭的事物。當我們看著一位藝
術家的作品時，我們開心地辨識出一隻狗、一位母親、
一位小孩、一株樹、一顆蘋果，甚至是一個平面紅色長

方形。我們無法不把藝術家呈現的東西跟我們所見的周遭世界相比較。問題在於，我們辨識出藝術家的主題，判斷出他的呈現是古怪的、美麗的或「逼真」的之後，我們往往就止步於此。尤其從攝影發明以來，一個迷思已成為主流觀點：照相機的客觀之眼能取代藝術家沒那麼精準的眼睛，因為它拍出的就是終極真實。事實是，當我們以為藝術家看世界的方式就是我們看世界的方式，我們僅是看到藝術作品的表層。

　　藝術家是詩人。一件藝術品是針對一個主題的沉思結果。藝術家意在表達他想說的事，意在挑起觀者特定的情緒與認知反應。他們想要擴展我們的想像力。他們透過許多方式來達成這個目的，首先是創造與運用形體、色彩和韻律。他們提出令人意想不到的譬喻和類比。偉大的現代畫家蒙德里安在《百老匯爵士樂（*Broadway Boogie Woogie*，一九四三年）裡以無數個小方塊來構成畫面，我們突然發現，透過排列最純粹的幾何形體，可以表現出爵士樂富有動感的節奏、內心的澎湃，那些整齊的方格也令人聯想到百老匯及現代城市的街道布局。蒙德里安的那些色塊雖是平面的，看起來卻在躍動，我們意識到，他也是一位獨一無二的色彩大師，儘管他的表達有別於達文西或克利。

　　就跟詩人一樣，藝術家使用隱喻。我認為，要理解

現代藝術——或說理解所有的藝術——掌握隱喻是一大關鍵。隱喻——Metaphor 一字源於希臘字 metapherin，意思是把一件東西的重量或意義轉換到另一件東西上。在一件藝術作品裡運用隱喻的目的，在於延伸與幫助闡明主題。在詩歌寫作上，隱喻是一種類比或替代的修辭技巧。詩人為了表達他對某件事物的感受，會憑藉兩個事物的相似點，用一個詞彙或句子來代替另一個詞彙或句子。我們看看一幅聖母畫裡的百合花。在基督教藝術中，百合花象徵聖母瑪利亞的貞潔和純潔。如果一位藝術家只是在聖母近旁畫上一朵百合花——只將花當作一個符號來使用——那麼畫裡的這朵百合花就只具有基督教象徵意義。我們能理解藝術家畫百合花的用意，但未必能真正感受到百合花存在的意義以及它與聖母瑪利亞的重要關聯。如果藝術家把百合花瓣畫得跟別的物品——比方聖母穿的衣袍——類似，還暗示我們花朵是植物的生殖器官，從而賦予花與衣服一種情色意味，我們不僅能立刻意會百合花代表了什麼，也會領悟到聖母瑪利亞終生保持獨身和童貞的肉身奉獻意涵。我們看到，聖母瑪利亞是少女，是女神，是無私母親，也是那朵百合花。

　　在視覺藝術詩歌裡的隱喻，就像在文字詩歌裡一樣，並不會用到「像是」等字眼。舉例來說，夏娃

「像」蛇一樣移動不是隱喻，要說夏娃「就是」蛇。法國羅馬式風格雕刻家吉斯勒貝爾特斯（Gislebertus）為法國歐坦鎮（Autun）聖拉札爾大教堂（Cathedral of Saint Lazare）所創作的那件《斜躺的裸夏娃》（*reclining nude Eve*）淺浮雕（約作於一一三〇年），即是一個明顯例子。吉斯勒貝爾特斯讓我們超越夏娃與蛇截然二分的身分，跨入到另一個場域，在那裡，兩者互相連結、融合為一個新的存在（being）──既不是夏娃也不是蛇，但或多或少是兩者的結合體。她的身軀扭動，彷彿在游水，如同夢一樣滑過我們眼前。八百年後，賈克梅蒂以《斜躺的做夢女人》（*Reclining Woman Who Dreams*，一九二九年）嘗試類似的隱喻。在該件超現實主義銅雕裡，女人的頭是湯匙，是船槳，是船錨，她如蛇般曲線起伏的身體是飛毯，是波浪，是她正在泅游的夢境。也就是說，藝術家採用已知世界的元素，將它們融合、轉變成一個嶄新的、令人驚奇的東西──一個從未見過的、從未想像過的東西。

通過隱喻，藝術讓一件事物神奇地、矛盾地同時兼具有其他身分，也讓我們對那些事物的感受相互間彼此交疊、碰撞和牴觸。比方看著吉斯勒貝爾特斯的裸夏娃淺浮雕，我們最先可能注意到她的頭髮、身體和四肢就像水般靈活，它們起伏的樣子，那隻猶如大張的蛇嘴

攫住水果的左手，都有如流動的水，而且更像蛇而不是
人。我們也會注意到夏娃的胸部就像水果（圓潤的、堅
實的、成熟的、誘人的），就像夏娃吃的那顆禁果。吉
斯勒貝爾特斯雕刻的夏娃是全裸的，他也將其刻畫得比
大部分的十二世紀人物淺浮雕更寫實逼真（因此與大教
堂的羅馬式建築風格背道而馳），然而這件作品之所以
無與倫比，在於他能夠以隱喻的手法將女人、植物和蛇
的特性巧妙地、令人信服地融合在一起。

　　在藝術領域，隱喻的比重會高於自然主義。在巴
尼特・紐曼（Barnett Newman）的兩幅純抽象畫《亞當》
（Adam，一九五一～一九五二年）和《夏娃》（Eve，
一九五〇年）中，他故意不用「具象形體」（figuration），
而是以平面式的豎長方形、條紋，以及泥土、水果和身
體的紅色、紫色調來代表伊甸園、知識樹、生命樹和人
類。紐曼不需要畫出栩栩如生的葡萄樹、蛇、人類或渾
圓飽滿的果實，也不需要以畫面來表述自我意識的產
生、蛇的誘惑、情慾或是天使揮劍將亞當與夏娃驅逐出
伊甸園。我們一得知他的畫作主題，就能從那些色彩、
造型和動勢聯想到：《創世記》、潛伏的罪惡、慾望；
蛇、葡萄樹、善惡樹和肋骨；性愛和羞恥時的紅暈和發
熱；分離、誘惑、擴展、反覆、演化和自由意志的感受
——一切都在其中活生生地上演。

在《亞當》裡，畫中央的唯一紅豎條在接近底部處稍微彎曲或翹起，彷彿它在就要往上走、往側走時猶豫了一下——或者剛經歷了天搖地動，因此不確定下一步要走的方向。畫面裡突然止住、停頓接著彎曲，或彷彿受到壓制或斷裂的這股動勢，令我想起達文西的《聖母、聖嬰與聖安妮》裡被母親拉住、側頭看向她的聖嬰；也讓我想起馬薩喬（Masaccio）為義大利佛羅倫斯布蘭卡契禮拜堂（Brancacci Chapel）所作的濕壁畫《逐出伊甸園》（*The Expulsion of Adam and Eve*，約繪於一四二四～一四二七年）。在該幅壁畫裡，亞當似乎急於收回後腳，以免它被伊甸園逐漸合攏的門扉卡住或是硬生生切斷。亞當邁開的雙腿就像具有橡膠般的彈性，才能夠做出那樣的扭動；他往前走的動作突然從斜向變為側向——彷彿他在被逐出伊甸園的當下身體已有所蛻變，或者經過此番重生的他必須以新面貌與夏娃團聚。馬薩喬不僅讓我們看到，也讓我們感覺到、體驗到「被逐出伊甸園」是何等的一場劇變；步出伊甸園的通道成為一道逐漸關闔的門、一個正在消失的世界、一個捕獸夾的夾口。

對藝術家而言，隱喻提供了不受拘束的創意空間——讓任何想像遊戲都能夠化為可能的空間。要理解所有偉大藝術家的作品，理解它們的隱喻即是關鍵。隱喻創造出一個連結起兩端或數端的空間，在那裡，我們可

以將各種感知與感受相互聯繫、混合、比較、調換和融合。隱喻提供的「另一個」空間——這片想像力賴以生長的沃土，就是藝術的空間。藝術家邀請我們進到這個創意空間，而我們作為觀賞者，也開始共享他的任何想像。在文字詩歌中，隱喻是透過一個又一個字彙、一節又一節詩行建構起來——只要我們花時間好好地閱讀就能參透它們。而面對視覺藝術的詩歌——比如一幅畫作，要參透其中所有的隱喻，我們當然也可以用讀的。只要花時間進行探索，必然能夠一一揭露每個深藏的隱喻。唯有當觀者細讀一幅作品，琢磨每個可能的隱喻，隱喻的作用才算大功告成。

　　觀看一件藝術作品時，一定要克制去指名每樣「事物」（否然我們會被第一印象和期待牽著走，特別是面對純抽象作品時）的衝動。如果我曾經以現實生活的標準去看克利的《吠犬》，試著指名每個造型所對應的事物，我可能早早就拂袖而去，要麼是因為我辨識不出一些造型畫的是「什麼」，要麼因為我看不見狗的嚎聲。同理，紐曼在《亞當》與《夏娃》裡所使用的造型和色彩可能讓我一看就大驚失色、一頭霧水。我會建議，觀看一件作品時，先任由我們的思緒漫遊，自由恣意地展開聯想就好；先去梳理我們觀看——細讀和體驗——這件作品的每個感受就好；先去認識作品裡的情緒、形體、動勢和光線就好；就像聽音樂或讀詩時一樣，先別

管作品的特點和意涵。我的意思不是說藝術作品沒有傳達意義的目的，絕不是這樣，偉大的藝術作品總是有其清晰、明確的含義。我的意思是，要深入認識一件作品，感受它就跟思考它一樣重要。

我開始看藝術作品時還是少年，我當時並不明白所有藝術家都是詩人，我不知道他們都使用隱喻。我當時並不明白每件藝術作品都有各自的形式美和詩意美，並不明白這些美的價值終究會超脫藝術家所屬的時代與地方，超脫社會習俗和宗教信仰。我誤以為藝術家受制於他們眼前所見，他們只為主題服務。我誤以為自己很懂肖像畫或靜物畫，因為我看得出畫裡畫的是人頭、桌子、雉雞、花卉或水果。我以為現代與當代藝術是最深奧難懂的藝術類型，覺得自己看不懂抽象藝術。我後來才發現，現代與當代藝術沒有那麼高深莫測，它們跟更早期的藝術之間沒那麼天差地遠；甚至它們成為鑰匙，為我打開過去的藝術的大門。我後來才領悟到，我可以從賈克梅蒂那件《斜躺的做夢女人》銅雕走到吉斯勒貝爾特斯的《夏娃》淺浮雕那裡去，或是反過來從《夏娃》走到《斜躺的做夢女人》這邊來。

　　我們通常用「流派」、「主義」這種專業術語來描述和分類藝術作品，諸如：古代、現代、當代；古典主

義，印象主義，觀念主義。雖然這些詞語有助於標定一件作品的「身世」，讓我們確立自己與它的關係，但這樣的區劃歸類就像一把兩面刃，可能會為我們的體驗感受增色添彩，也可能讓我們如墮五里霧中。最知名的現代藝術家畢卡索在一九二三年的一段發言最能夠說明我們為什麼不應該被那些分類所框限住。他說：「對我來說，藝術既沒有過去也沒有未來。如果一件藝術品無法存活在當下，根本就是不值一顧的。古希臘人、埃及人以及活在其他時代的偉大畫家，他們的作品並不是過去的藝術；也許它們在今日比在以前還更有生機。」[1]畢卡索想強調的是，藝術會超越變化無常的潮流存活下來。而他自己的藝術，那些全然新穎、激進的作品，確實能重新點燃我們對許多往昔藝術家與過去時代的興趣，我們就這樣把心目中的藝術萬神殿越蓋越大。比方畢卡索創作於一九二〇年代的新古典繪畫作品——一如義大利的文藝復興藝術（Renaissance art）——可以成為我們探索古典希臘羅馬藝術的敲門磚。

　　畢卡索為我們開啟全新的視角去看過去的藝術，他不是唯一有此能耐的藝術家。現代藝術家創作時會強調向內性（inwardness）、個人經驗、直接性（immediacy）、直接性（directness）、本質性以及形式本身的審美價值。他們鼓勵我們以一對一的方式跟藝術展開交流，而且

千萬別像到教堂聽講道那樣，光只聽從某一個權威聲
音的指引。一位現代藝術家把一件作品的標題定為《無
題》，可能就是為了逼迫我們稍微拋開主題，轉而聚焦
在作品裡的造型力量和情感表現——也就是讓我們先用
五感去體驗作品裡的各種形體造型，再來才是辨識與指
出它們的名稱。現代藝術家敦促我們去欣賞每件作品裡
的獨特藝術表達，去聆聽其中的音色和詩意，也鼓勵我
們關注自己的主觀反應和判斷。

　　現代藝術家力圖透過創作來表達自己以及自身的經
驗與感受，他們的探索成果也有助於我們去覺察到往昔
藝術家在作品裡呈現的個人經驗與感受。性格各異的現
代藝術家以形形色色的創意衝動（creative impulse）賦予
現代藝術多不勝數、廣泛又創新的表達方式。如此多樣
化的現代藝術更能夠啟發我們重新注意到那些不曾被載
入藝術史、始終沒沒無聞的藝術家。

　　透過欣賞現代藝術，我們能夠獲得一種觀看過去藝
術的全新視角，我們能夠從所謂「已失落」的傳統中學
習，並且對其重新加以創造。透過欣賞現代藝術，我們
也才了解到，不同時代與文化的藝術家也可能具有共
通的氣質或表達方式。現代藝術的簡約形式，比如羅馬
尼亞雕塑家布朗庫西那些平滑、蛋造型的極簡雕塑，能
夠讓我們領悟到，現代的、新的藝術可以與任何時代的

藝術有所關聯。比如布朗庫西那件《空間之鳥》(*Bird in Space*，一九二三年)刻畫了鳥和飛翔動作的本質，而該件雕塑與古代的席克拉底人偶(Cycladic idols)、古希臘雕塑《薩莫色雷斯的勝利女神》(*Winged Victory of Samothrace*)以及非洲原始部落面具具備著共通性質。我們這才明白，曾被西方社會視為太過原始、樸拙或抽象而不屑一顧的異文化作品，實際上是以美麗的、純粹的手法表現出「形」的本質——即事物的本質，而西方現代藝術家只能瞠乎其後。

　　我從許多藝術家的作品了解到，藝術並不是一面鏡子，而是一場探索。「藝術不是再現可見的事物；而是使不可見的成為可見的」[2]——保羅・克利的這句話為我們點出所有藝術的一大關鍵特點。當我掌握到現代藝術家作品裡的這個基本原理，我便能在老大師(old master)、古代藝術家，以及在抽象派、具象派作品中都發現同樣的原理。我發現，所有藝術都是藝術家把他選擇要揭露的事物「化為」可見的。我也領悟到，無論藝術家如何異想天開，他們都站在一個謙卑的位置——一如克利說過的，藝術家「僅僅是匯集、傳達內心的任何想法。他既不聽候差遣也不發號施令，他只是個傳遞者。」[3]當我捨棄我以前看待與欣賞藝術的方式——意即擺脫我的慣性以後，藝術世界的大門就此向我開啟，

我開始了解到藝術是什麼，並且多少懂得藝術是如何被創造出來的。我開始像藝術家那樣看、那樣想、那樣感受。我再也不帶著期待和要求去親近藝術，而是反過來由藝術來靠近我。

我了解到觀看和欣賞藝術的關鍵是慢慢來，得花時間重新訓練自己的雙眼、心靈與頭腦，避免任何習以為常和老套的反應。我得接受眼前作品所展現的一切，而不是憑著既有的認知，拼命去找出我想看到的東西。我應該敞開心胸去接受一個新語言，接受全新的觀看方式，我得有耐心，得提出問題，得試著探究感受每件藝術作品的細微之處與任何可能的詮釋方式。我明白了藝術有它自己的語彙和規則，有它自己的語言。就像數學和音樂語言，藝術這個複雜的語言通常與它外在的世界幾乎並不相干，或是根本毫不相干。

我與一件藝術作品有過第一次真正的、深入的交流以後，我開始理解各種藝術形式在做什麼和為什麼那麼做以後，一扇扇門就此打開。事實上，自此之後，當我遇見其他動人的藝術作品時，我開始能夠辨別出哪些作品值得我花時間投入，哪些作品能給我更多的感受體悟，而不僅僅是看起來漂亮、惹惱我或令我迷惑而已。我認得出一件作品是否可以深深打動我、豐富我的心智，讓我願意一再與它聚首。

# 第二章　活的有機體

一件藝術作品是活的有機體。如果你運用想像力，把眼前的這件作品拆解成一個個系統與構件——就像在學習大體解剖學或解剖一具人體一樣，你會開始明白它的各個構件是如何各自運作，以及作為整體又是如何和諧一致地分工合作。這樣一來，你不僅僅是看到一件藝術作品的表面樣貌，也能掌握它的內在結構，明白各個構件和系統各自的功能、它們如何相互關聯，以及它們是如何維繫這件作品的生命。

你會領悟到藝術作品與人體有異曲同工之妙，它的每個構件都在同心協力工作。就像細胞是有機體生命的基本單位，元素是藝術作品的基本單位。一個有機體，比方人的生命，仰賴於韌帶、肌肉的張力、體液的流動、強壯緊密的骨骼、器官的運作、有彈性和帶毛孔的皮膚，以及規律的呼吸和心跳。如果人體那些相互依賴的構件不健康、不相互配合、不協同運作，就可能變得毫無用處，甚至對人體構成威脅、是有害的。同理，

一件藝術作品要擁有生命，就不可缺少任何一個相互依賴的獨特元素（點、線、動態、形狀、形體、色彩、結構、能量、張力、光線、韻律），它們必須健康地發揮作用，帶著目的相互配合，各自作為整體的一部分一同和諧地工作。

讓我們從一幅畫最小的構成要素——一個點或點狀——談起。當然得和背景搭著看。點或點狀可以代表頭顱、瞳孔、地點、大霹靂、黑洞、宇宙或是刀刺入肉的切口。它也可以是雀斑、月亮、句點、種子、胚芽、吻或是靈光一閃的點子。當然，它也未必只代表一個東西，可能同時表示了多種東西。

　　許多點相連在一起就構成一條線。一條線平行移動，再以直角轉向回到起點，就成為一個長方形或正方形。橫長方形的線主要往橫向走，豎長方形的線主要往上或往下走。在一幅畫裡，長方形的作用與正方形並不相同。正方形給人一種強烈的靜止感、方正感、穩定感和堅實感，長方形未必如此。但是一條線不必然要以直角或其他角度來轉向。一條線進行弧形和迴轉移動回到起點，就構成一個圓。圓形給人一種運動感，而根據它所在畫面的背景襯物，一個圓可以是一個比較大的點，或是一個被拉近放大的點。

　　如果是兩條線相交的交點，比如一個十字形橫線和
豎線的交叉點，這樣的一個點是由兩股相反的力量主動
碰撞或合併而產生。由於是橫線和豎線相互衝撞——就
像卵子碰上精子——的結合，這樣的一個點是蓄勢待
發的。它可能成長變大，隨後就像星爆一樣釋放出能量
——強大的能量流不只橫衝、直衝，而是如同太陽的光
往四面八方輻射。

　　主題各異的藝術作品裡，如果描繪了直向和橫向兩
股能量的交會，以及由此而生的交點，藝術家使用的造
型元素和展現的動力（dynamics）是大同小異的，但這些
點與線卻可以代表截然不同的事物。比如在基督受難主
題的繪畫中，十字架的交叉點不只代表豎向與橫向能量
的碰撞和結合，也象徵著人與神合一——橫線代表人或
俗世，豎線代表神、昇華和靈性。基督教十字架的橫線
和豎線交點象徵著肉身與靈性的交會融合之處，兩者在
此點超越自身，回到源頭——回到誕生之時。事實上，
世界上有很多文化都使用圓圈或點來象徵永恆。圓是一
個完滿、無所不容的形狀，它沒有起點也沒有終點，它
可以同時象徵著起點與終點——象徵著永恆和無限。在
藝術家的手下，一個點可以成為飽含象徵與隱喻的符號。

　　保羅・克利認為一條線是一個「在散步」的點，
「一個向前挪動的點」[1]。在具象藝術作品中，線條通常

被用來代表某種事物或地點，像是：一綹頭髮，地平線，某種形體（比方臉頰或一顆蘋果）的輪廓線。不過，一條線也可以用來表示界線、交會處、能量、融合和分裂等等抽象概念。一條線可以代表脊椎或血管。它可以用來象徵閃電、壓力或奮鬥。當兩個形體相互接觸和發生擠壓，兩者各自明確的界線就此交融，產生一條新的線條——一個結合點、一道分支——時，新的生命與新的能量也從中迸發而出。一件藝術作品裡的每個構成元素都有可能透過它跟其他元素的接觸和相互之間的關係，發展出新的形體和新的生命，傳達出一種生長和蛻變的感覺。這也就是說，即使一件藝術作品裡的造型形體完全是不變的，但這件作品並不是固定不變的，它一直在動與互動當中，一直在創造當中。只要我們在觀看和感受一件藝術品時注意到各個構成元素的特性，以及它們所產生的能量與運作方式，這件作品就是活生生在我們眼前活動的一個有機體。

　　來看看美國低限主義藝術家佛瑞德・桑巴克（Fred Sandback，一九四三～二〇〇三年）那些看似簡單的作品，他的線給人邊界、切口的感覺，也似乎有什麼能量在蠢蠢欲動著。低限藝術於一九六〇年代興起，在這個潮流中，一群藝術家嘗試以最少的元素和媒材來創作。桑巴克節制有度地使用的標誌性媒材是紗線。

　　他在開放空間裡製作他的雕塑，在牆與牆、地板到天花板、地板到牆面之間，橫向地，直向地，斜向地拉開五顏六色的紗線，創造出似實又虛的平面。那些平面均勻地扭轉和分隔整個空間，並為其注入動感。他利用不同色彩紗線的交織，為「空」建構出一種體積量感，也讓空氣彷彿振動起來──空蕩蕩的白房間被線切割、分隔開來，整個空間就像琴弦一樣被撥動著。

我喜歡保羅・克利將線條描述成「去散步的一個點」，也喜歡他把素描描述為「一條線去散步」。這樣的概念提醒我們，一件藝術作品是由創意行動、互動和意向（intention）所組成的。這兩句話強調出，一件藝術作品的各個元素都是帶著決心，決意要往某個地方去，而且是基於某個好理由；一件作品並不是靜止的，它一直在動，一直在變，一直在生長茁壯。克利用的譬喻也顯示，任何作品的構圖是藝術家從一個元素、一個基本單位開始逐一增添而成的，一件作品是由每個元素的能量和相互關係組合而成的。我們欣賞藝術時，目光會循著藝術家為我們打造的路徑去走；我們跟著那些元素的動作，感受到它們之間的關係和互動，最後抵達它們所走到的地方。

　　在具象繪畫裡，一條線未必只是它所描繪的事物，

它可以是一趟複雜的旅程。不妨來想想蒙娜麗莎的微笑是循著一條什麼樣的路徑走。如果只將那個微笑看作是微笑，那可就無法體會它的奧妙和力量，去不了它要領我們去的地方。如果你的目光循著她上、下唇交會的那條線走，你會注意到它呈現出不同的寬度、密度、張力和速度。這些細微的不同會讓我們緩下腳步，試著去探究和詮釋她的嘴部表情。

注意那條線的左側如何往上彎，達文西畫中的這位主角似乎很高興見到我們。但是那抹微笑揚起的同時也往內走，朝著她臉部的方向去，就像是朝後退，要與我們拉開距離，彷彿她對我們在場的反應是告退離開。在蒙娜麗莎的右臉，微笑線是猛然止步的，彷彿有一道牆阻隔它的去路。而在微笑線的中段，雙唇最飽滿處，彷彿要改變路徑似的，下唇稍微往左撇去，她暗藏的矛盾心思在此洩露無遺。

蒙娜麗莎嘴唇的這條線永遠往上揚，似一抹微笑，也永遠像下一秒就會蹙起眉頭。躊躇於「中間」的這抹微笑流露出一絲顧忌、冷漠和輕蔑。達文西不單是透過雙唇的線條來表現她的遲疑。這幅畫裡的每個元素都各自發揮著作用。似笑非笑的嘴唇與畫的其他部分協力，激起觀者無止盡的追逐。雖然這幅畫畫的是蒙娜麗莎的四分之三側臉，但臉孔的一部分，比方她的雙眼竟是朝

前看。我們感覺到她的頭是轉動的——畫中人正在回應這個世界。她的目光是否迎向我們的目光？她正要把頭轉向我們？或是正要把頭轉開？阻止我們前進的那道目光既來自上方，也來自她肩上或交疊的手臂後方（手指動作顯露出她的焦躁，紅色衣袖的皺褶構成多條曲折線）。那對眼睛永遠轉向她的左側，彷彿聚焦在別的地方。就像她的微笑，蒙娜麗莎的雙眼也讓我們不敢越雷池一步，一顆心懸宕著等待她的下一步動作。

在《蒙娜麗莎》這類偉大的具象藝術作品裡，造型與形體運作的方式和真實世界裡的物品大不相同。你不該期望它們會有一樣的運作方式。但一件藝術作品裡的那些複雜造型、形體通常會激發出我們在真實生活中也會有的紛雜多樣反應。在具象藝術裡，任何的變形或扭曲（我的意思是不帶貶意的，畫錯、亂畫或刻意玩把戲的情況並不包含在內）都是必要的、有目的性的。具象藝術家反映這個世界的方式，是透過詮釋、改變、合併和重塑形體，從而賦予它們隱喻的意涵（真實世界裡沒有任何人能夠像蒙娜麗莎那樣咧嘴和轉頭）。欣賞一幅作品時，關鍵不單是看出哪些形體是扭曲過的，你還得預期藝術家必然會動這種手腳，還得問為什麼會有這些「失真」的描繪。它們的作用是什麼？它們有哪些如詩

一般的隱喻目的嗎？它們是否就如同《蒙娜麗莎》裡所運用的元素，能夠為描繪的對象增添動人魅力？你必須設想，藝術家在創作中所用的每個元素都有其意義，他絕不會漏失掉任何一個必要的元素。我不由得想起法國現代派畫家阿爾貝・馬爾凱（Albert Marquet，一八七五～一九四七年）的一段軼事。他與他的好友馬諦斯是最早的「野獸派」（Fauvists）畫家。二十世紀興起的這個藝術流派，熱衷於運用大膽、強烈的色彩來表達情感與創造視覺衝擊。然而，在使用色彩這方面是現代派佼佼者的馬爾凱，後來成為堅定的寫實主義者。他以速寫般的靈動筆觸捕捉住風景精髓，創作出美麗、簡潔又寫實、充溢著光輝的海景畫。有一天，馬爾凱很快完成一幅水道橋風景，同在那裡寫生的一位畫家狐疑地問：「你把每個拱圈都畫出來了嗎？」馬爾凱回道：「我不知道，我沒有算。」

　　觀看任何具象繪畫作品，不該期待藝術家複製出世界的樣子，藝術家所做的是詮釋與再創造。藝術家必須有他要說的事，並且有效地表達出來。馬爾凱毫不在乎是否畫出每個橋拱。他關心的是如何捕捉到更重要、更不可捉摸、更難以呈現的那些東西──眼前的光線，它的色彩、壓力、重量、密度、溫度、濕度和流動。觀賞者注意到一幅畫裡的每一個反常細節時，例如：往上斜

的桌面；看來無形或失重的人物；似乎向著前景逼近的遠方山脈；兩個物體之間的空隙逐漸變窄；不自然的強烈色彩，或是沒畫到的「橋拱」，就務必要思考那是否是藝術家有意為之。必須從畫的表面來進行理解。

首先你得辨別畫中的主題（例如蒙娜麗莎）是否具有明顯的重量、形體和量感，它的周圍是否有空間感、空氣感和大氣感。如果你意識到它沒有重量，或是在它周圍沒有空間感，那麼你就要辨識這個反常處究竟是藝術家的隱喻手法，還是他塑造形體的技巧有所不足，以致作品欠缺觸覺質感、自然性、空間、動勢、張力、統合性和生命力。

達文西畫出大到不符肩膀比例的蒙娜麗莎頭部，並將她身後的風景往前拉，使得天空和土地彷彿成為她身體的一部分，以致看起來略不真實（猶如是將她所想像的畫面勾勒出來）；那條蜿蜒的道路就像起於她的身體，再從中穿過，最後在肩膀邐迤而下，使她與周遭景致交融到不分彼此；她的腹部彷彿溶入一片如墨般的濃黑當中──他並非功力不足，而是要營造出詩意。達文西筆下的主角既被光暈包圍，自身也散發出光芒，她是一個具有分量感、可信的形體，她是一個栩栩如生的人。但是他的畫承載著更多內涵。他暗示她既在前進也在後退，既顯現出形體也在消失中；她是女人，是山

脈，是天空，也是幽靈；她就在這裡，就在場，但她也遠在雲端，不可觸及、正逐漸消逝；她沉靜高貴，是肖像畫的完美主角也是藝術創作的繆思女神；她是美與詩與光的起源，她是世界的起源。

你越了解一件藝術作品的每個元素在做哪些事，有能耐做哪些事，你就會越明白藝術的所有可能性。你就會知道欣賞藝術作品時要看什麼及期待什麼。你將會把每幅肖像畫裡的微笑與風景跟《蒙娜麗莎》裡的微笑與風景相比較。你再也不會期望每個藝術家都是達文西（每個藝術家都是獨一無二的），但是你會期待藝術家創造、編排出的形式能夠說服你、打動你，引領你更深入探索以及站到更高的視野，就像達文西所做到的那樣。你會開始看肖像畫，無論那是出自畢卡索、林布蘭（Rembrandt）、賈克梅蒂或萊昂・科索夫（Leon Kossoff）的手筆，你會去探查每幅畫裡的形式感、目的性、光線、矛盾感、動態以及各元素的互動，你會尋找其中的隱喻，而不是吹毛求疵地要求一幅肖像要如照片般寫實。

你將會發現，儘管畢卡索、賈克梅蒂、達文西和林布蘭傳達的概念和作品都大異其趣，但他們都安排了圖像的隱喻，你照樣能夠拔高視野並且看得深入。你將會去細看一件藝術作品裡的構成元素，期待它們不只如實

描繪事物，而是做得更多。觀看肖像畫的時候，你會探究是哪些元素同心協力組成畫中這個逼真、矛盾又複雜的人物。你不只期待在肖像畫、風景畫、靜物畫和人物半胸像雕塑看到這類詩性隱喻和多重內涵，你也會在抽象作品、影片、行為藝術和拼貼作品中尋找那些特性。你將會在每件藝術作品中尋找獨特、迷人和令人信服的表達方式。你將會開始期待更多，看得更多，尋找更多，覓得更多。

　　你將會看到一件藝術作品如何透過細微的張力增減和空間變化，帶你在其中移動，不只是豎向走、橫向走，也從前景深入到背景，或從內往外走。你將會注意到，一個筆觸、一個形狀、一個形體或一條線在何時會具備空間張力。你將會看出牽引你目光、連結起每個形體的那些隱形線條；你會了解到藝術家有能耐讓你從一個點跳躍到另一個點（比方蒙娜麗莎咧開的那條微笑曲線如何推入臉龐內裡，勾勒出面部的豐盈量感；或是那條神祕的蜿蜒道路，彷彿穿行、遊走於她的兩條手臂和軀幹，使得人物和背景合為一體）。你將會知道藝術家如何轉變手中的媒材：他們如何做到讓沉甸甸的大理石、銅製或石製雕塑看似違反地心引力，比如頭重腳輕，或看來飄浮於空中，或幾處是懸空的，或者如何賦予材質堅硬、固定不動的雕塑形體一種動感和延展性。

　　你將學會由藝術家來帶領你的舞步。看一件藝術作品時，你要像跳舞一樣，讓目光從一個形體跳躍到另一個形體，從一個形體滑到另一個形體，那麼你就會逐漸掌握到作品本身的韻律和旋律。你會感覺自己的雙眼開始在作品的各個元素之間舞動：在這處移動得較快，在那邊移動得越慢，有時停頓下來，有時稍作歇息；你優雅地旋轉，而諸如蒙德里安的《百老匯爵士樂》、拜占庭式馬賽克或中世紀手抄本中的抽象方格圖案，會讓你感覺到斷音（staccato）的節奏。你將會了解到為什麼藝術語言與音樂語言有這麼多的共同詞彙，像是：音調、節奏、旋律、速度、音色、色彩、線條和力度（dynamics）。藝術的音調不單是指由淺到深的不同色調，也指一件作品的情感音色或整體張力。你也許會開始用描述食物的形容詞來談自己對作品的感受，諸如：酸的、甜的、奶油般滑潤的、苦的、半生不熟、過熟。就像我一樣，也許你偶爾會跟著藝術作品裡的形體與律動打起拍子，或者試圖模仿人物雕像或人物畫像的動作，把自己的身體扭成一個不合常理的姿勢。

　　如果你接受藝術作品裡有各種力量的運作，那麼你不單會感覺得到一幅畫所描繪的事物栩栩如生地動起來，也會感覺得到那些事物所在的空間。你會感覺得到每個形體之間的距離和空氣；感覺得到那些空間不只

是開放的、可通行的，也充滿了光線和能量。你會感覺
到，那些空間就跟各個形體一樣，似乎在呼吸、吐息，
它們看來是活生生的，它們正認真地執行工作中。等你
看過越來越多的經典畫作，你開始能辨識出不同作品之
間的顯著差異：有的藝術家在畫布上將形體和光線確實
地表現出來，而另一些藝術家僅僅是給出（簡略地描繪
出）形體和光線的輪廓。你將領會到，一幅畫裡的光線
——或說色彩——並無關乎一個顏色裡加入多少比例的
白色或黑色，而是關乎於質地、冷暖程度、透光程度、
重量、色調、色彩、色度、覆蓋程度和折射程度；而畫
裡的光可以是刺目的或吸引人的，可以深刻地左右我們
的觀感的；畫裡的光能夠傳達出情感，甚至是精神。

來看看瓦西里・康丁斯基（Wassily Kandinsky，一八六六
～一九四四年）的作品。這位俄羅斯畫家暨包浩斯學
校（Bauhaus school）教授出版過多本具有開創性的著作。
例如在一九一二年問世的《藝術的精神性》（*Concerning
the Spiritual in Art*）一書中，他提到藝術源自於「內在需
要」（inner necessity），藝術作品不僅能引發人的身體
和眼睛的反應，也引發心靈的反應。康丁斯基任教的
包浩斯學校是德國的一所藝術學校，創設於一九一九
年，於一九三三年關閉。該校課程橫跨美術和應用藝

術，兼顧了傳統手工藝的傳承與工業化量產而生的設計需求，包括有建築設計、工業設計、室內設計、平面設計、繪畫、雕塑、陶藝、攝影、書本裝訂工藝、織造工藝等等。該校教師群裡知名的有建築家馬塞爾・布勞耶（Marcel Breuer）、瓦爾特・格羅佩斯（Walter Gropius）、路德維希・密斯・凡德羅（Ludwig Mies van der Rohe），以及安妮・亞伯斯（Anni Albers）、約瑟夫・亞伯斯（Joseph Albers）、赫伯特・拜爾（Herbert Bayer）、利奧尼・費寧格（Lyonel Feininger）、約翰・伊登（Johannes Itten）、保羅・克利、埃爾・利西茨基（El Lissitzky）、拉斯洛・莫侯利－納吉（László Moholy-Nagy）、奧斯卡・希勒姆爾（Oskar Schlemmer）、楊・奇肖爾德（Jan Tschichold）、特奧・凡・杜斯伯格（Theo van Doesburg）、彼德・茲瓦特（Piet Zwart）等藝術家和設計師。包浩斯學校成為日後綜合性藝術與設計學院的典範。在那裡，表現主義、構成主義（Constructivism）、具象藝術、動態雕塑、光影成像法（photograms）和純抽象藝術比肩共存。在那裡誕生出大量的、多樣的創意思潮與突破性概念。不過，康丁斯基和克利當時在藝術實踐上和理論上做出的各種創新貢獻，絕大部分還未被世人理解，更別說被完全探索了。

　　抽象派開啟了現代藝術的文藝復興時期。二十世紀初，幾位歐洲畫家開創出抽象的形式表現，康丁斯基為

其中一員，他的繪畫富有音樂的特質與動感。康丁斯基跟很多他的同代畫家不同，並不是通過立體主義來達到純抽象形式的表達。立體主義是以近乎科學的方式來解構對象物，以多視點、多角度的呈現與幾何分割的構圖來詮釋可見的世界。例如在布拉克的那幅立體派肖像畫《彈吉他的人》（*Man with a Guitar*，一九一一年）中，房間、空間、建築物、人物、一把吉他乃至是樂聲都成為可通用互換的塊面，既有形又無形，既有實體又是飄渺的。這幅畫並不是完全抽象的（畫的是一位彈吉他的男人），但是要徜徉其間，就得拋開我們所知的三維度世界，任由自己感受音樂的韻律與形體，感受音樂家的思維與動作、他的形體和空間感、他周圍的環境和吉他。你會感覺到吉他響孔送出的琴音——就和畫中的吉他手一樣，它們也在活動中，並且同時存在於多處。你會看到吉他響孔有幾處變為凸狀，看來比吉他與吉他手更加立體，也會看到響孔、琴弦、音樂和吉他手融合為一個整體。

　　康丁斯基最初是透過萬花筒般、童話般的視角來詮釋風景，並未採用立體派手法。不久後，他筆下的線條和形體不再是用來描述具體的景物。康丁斯基使用細的、粗的曲線將畫面變成有彈性的、有延展性的、變化莫測的空間。那些線條不只停留在表面，而是可以膨脹

又收縮，隆起又變扁。

康丁斯基從一九一一年開始嘗試將風景簡化為抽象的構圖。在他早期的抽象作品中，線條、色彩和形狀不再是具有描述作用的名詞，而是變為具主動性的動詞、活力與能量：輪廓或混合或溶解在色彩中，令人聯想到教堂彩繪玻璃和孩子的手指畫；跨坐在白馬上的騎士被呈現為閃電般的詩意圖案。到他畫出徹底抽象的傑作《黑色線條》（*Black Lines*，一九一三年）時，畫面裡不再有任何景物指涉：色彩、形狀、量感、空間和線條都成為完全獨立的、自主的主題。他那些具有空間感的曲線和圈線既停留於畫布表面，也將那個平面變為具彈性的膜，彷彿這幅畫是以橡膠或太妃糖製成，可被戳刺、可被扭搾，甚至像氣球般從裡往外翻出來。康丁斯基筆下的線條、形體和形狀有著象形符號般的直接性與能量。在他後來的其他傑作，例如《藍色世界》（*Blue World*，一九三四年）、《條紋》（*Striped*，一九三四年）、《連續》（*Succession*，一九三五年）、《三十》（*Thirty*，一九三七年）、《各部位》（*Various Parts*，一九四〇年）、《天空藍》（*Sky Blue*，一九四〇年）和《各項行動》（*Various Actions*，一九四一年）裡，他筆下的形體有時看來像畫出或刻出的象形文字，也像陌生的生物和微生物，或是像血管和電流的波動。它們看起來就像一些符號與象徵，卻給人

活生生的、在動著的感覺。

　　在康丁斯基成熟期的作品中，每個圖像性元素則已完全脫離對自然物象的參照與描繪。康丁斯基避開具象形體的再現，轉而採用轉化和變形手法。他不再畫一隻鳥，而是鳥的飛行；不再畫一匹馬，而是馬的奔馳；不再畫樹、雲朵、動物和星星，轉而畫自然的衝動、律動和互動──畫出能量和本質。

　　康丁斯基將藝術簡化為它的基本元素。比方在《主調曲線》（*Dominant Curve*，一九三六年）中，他將自然分解為最純粹的元素和動態──它們是展現宇宙的力量、行動、創生和再生的使者。我們彷彿看到構成這個世界的最基本單位被想像出來，化為圖像與象徵。它們誕生出來，接著不斷再生又逃逸。康丁斯基在該幅畫裡傳達出自然的本質、律動和互動。他讓我們所體驗感受到的，不只是大自然的本質，還有繪畫創作的本質。他帶我們走近及走入藝術與生命的內在，去親睹世界誕生的源頭。

康丁斯基認為藝術作品中的每個形體、每個色彩和每個運動都會引發我們的身體、情感和心靈反應。康丁斯基也是最早的聯覺（synesthesia）倡導者，他認為藝術作品中特定比例的形狀、動勢或色彩，可觸發視覺以外的

感官體驗，像是彷彿聽到聲音、身體有觸感或是嚐到味道。有人可能看到紅色就會聽到鈍音，看到藍色就會聽到輕快的旋律，或是看到黃色時，舌頭就會感覺到酸味。他認為一件藝術作品中的各個元素都同等重要，它們必須具有目的性，對作品整體發揮它們各自的功能——一如有機體的各個細胞對整體生命起到作用。他認為「形」（form）的意思並不是形狀或量感，而是結構、張力、凝聚力（cohesion）和生命力。

　　藝術家必須掌控作品裡的世界。藝術家必須把那個世界當作是一個有機整體來傳達出來，讓人感覺到當中的每個形體都具有同等的重性要與必要性。在二度空間平面的作品中，形體通常被稱為「正空間」（positive space），背景、形體周圍的空間與空氣被稱為「負空間」（negative space）。我則比較喜歡用「圖形」（指「形體」）和「背景」（指空間，比方一張素描裡各形體周圍的空白背景）這兩個詞。這兩個詞並不完全精準，但是它們認可任何形體都是「正的在場」（positive presence）——即使是一幅白色背景素描裡的形體。在任何繪畫或素描作品裡，並沒有負空間或「無形的」區域（縱然有些人可能抱持與我相反的意見），除非畫作平面上有一個真正的孔洞（但那個孔也會充滿空氣）。畫中的每個元素——包括人物頭部周圍的空白背景——都有其各自的功

用，並與其他元素構成一個整體。如果一幅作品裡的某個形體或區域對整體並無幫助或貢獻，那麼它就是害群之馬。如果一個人物頭部的圖形與其周圍的空間之間缺乏張力和互動，那麼這個頭部會給人無法融入場景的感覺，以致於頭或它周圍的空間都會變得毫無生命力。即使看《蒙娜麗莎》這幅畫時，我們被她的面孔吸引住，但事實上畫裡的每個元素——就像一道牆的每塊磚——都具有同等的重要性。只要取走幾塊磚，一道牆就會崩塌，而只要少了幾個元素，一件藝術作品就會死亡。

在馬諦斯那些平面的、抽象的剪紙作品裡，也明顯可見到圖形與背景如何的渾然一體。例如在他為「爵士」（Jazz）剪紙畫集（一九四七年）所作的那幅《伊卡洛斯》（Icarus）（圖 4）裡，伊卡洛斯朦朧的黑色剪影看來就像在藍色背景裡飛翔，同時也在墜落、泅泳、漂流、旋轉、飛升。馬諦斯運用的是平面的、單色的形狀，但是透過他裁剪（描繪）的手法，那些平面形狀呈現出一種量感和運動感，甚至看來就像在扭轉似的。

注意看馬諦斯怎麼同時呈現多重視角：我們既在伊卡洛斯的下方，仰頭看他飛翔又朝下墜落；我們也在伊卡洛斯的上方，看著他墜落下去；我們還在他身旁，跟著他飛升與下降。馬諦斯似乎將我們嵌進他的平面世界裡。圍繞在伊卡洛斯周圍的鉤刺狀黃色形體令人聯想到

星星、鳥兒、花朵和觸鬚——但也像融化他蠟製翅膀的一道道強烈陽光。他的手臂就像鳥的翅膀，黃色星星宛如火花般在藍色裡閃爍。注意看伊卡洛斯的黑色身體和黃色棘刺既像直衝過畫面也像轉了向；它們看起來像在轉動似的；同時，伊卡洛斯和那些星星也像在那片藍色裡膨脹又變平。剪紙形狀（圖形）和藍色背景一樣是平面的，但它們看來像在移動和扭轉，使得背景平面彷彿也動了起來。注意看馬諦斯彷彿讓圖形和背景互相對調過來：男孩的黑色形體像是一個挖空的洞，然後又被填充起來；藍色背景時而是水，時而是空氣，時而是固體；伊卡洛斯也像一張被風吹得鼓脹、劈啪作響的船帆，腹部彷彿充滿空氣，接著，他像突然融化掉的臘，朝著海面墜落而下，那個是平面也像空洞的黑色剪影，既是他的身體也是墓穴。

任何一件藝術作品都能提供我們一扇窗口或一個視角，望進藝術家想要讓我們看見並深入探索的某個獨特世界。自從表現空間深度的透視法在文藝復興時期被發明以來，自從畫家能夠令人信服地描繪出現實世界的三度空間以來，窗戶的圖像就經常被當作一種隱喻，用來傳達繪畫是一個幻覺空間的概念。有時一幅畫所呈現的空間景深，會給人看進另一個世界的感覺。

　　平面上看似出現一個立體空間，正是繪畫所具備的基本涵義之一。平面已在（一幅畫開始和結束的地方），畫家必須在此平面上創造出空間來，但也不會徹底否定這種平面性。畫家必須承認這種平面性，並將其作為畫作裡的主要元素和力量來使用，否則就是破壞了繪畫所賴以構成的基柱之一。

　　繪畫最初是繪於壁面上，之後才發展到畫在可搬移的木面板和畫布上，因此在某種程度上，它始終是一種裝飾的形式。繪畫需要平面性來作為支撐，畫家必須尊重這種平面性，必須盡可能地運用平面，並發揮其優勢。繪畫，就是再次確定牆面的平面性，也是以奇蹟似的手法去挑戰那樣的平面性。繪畫不能僅僅是一種欺眼法。這樣做只是愚弄觀畫者而已，並無法讓他們體會到繪畫的各種不同可能性。兼具平面性和空間性，這正是繪畫的一部分魔法和魅力所在。我們承認繪畫和素描裡的平面與空間，我們享受藝術家創造與安排空間的方式，無論那是文藝復興時期畫家揚・凡・艾克（Jan van Eyck）筆下的巨大景深空間，或是蒙德里安筆下的完全平坦空間。一位畫家越是承認繪畫的平面性，就能展現出一張平坦畫布所具備的越多可能性，我們便越能夠感受到其中的空間感與平面感是並存的，一幅畫也越具有其神奇魔力。

　　畫家明白，要讓我們體驗到平面上帶有開口的隱義，他們必須一再強調這個暗喻才行。他們必須既讓我們意識到畫面的平面性，也得帶我們進到具有縱深的三度空間。因此，畫家把我們推入畫面深處，又將我們推回平面，即使他們在平面上塑造出具有景深的空間，使畫面具備可延展性，但同時也會強化我們對繪畫平面性的感知度。整幅畫依然是平面的，然而它也具有彈性，能夠朝內和朝外移動，能夠擴張和收縮，能夠打開又閉合，彷彿畫裡的形體與光線改變了畫平面，賦予它變化與移動的能力。畫家把畫平面當成一個伸縮自如、有彈性的空間——在這個場域裡，他們可以帶我們深入內部，再往外移動，接著又進入到中層空間，隨後再回到畫平面。

　　偉大的畫家能夠把一幅畫的空間場域處理得像是一顆可以被扭轉、拉伸，但從不會破裂的太妃糖。當然，要破壞它，將會是打破繪畫的這種魔法。畫家即是以這種方式在平面上創造出變化不定的空間，讓觀者強烈感覺到畫面正開啟為三度空間，同時也在閉合和回復為平坦的平面。畫家即是以這種方式尊重我們觀者實際所處的位置（與畫的平面性和空間技法是面對面的），同時也尊重一幅畫能為我們開啟的神祕場域——藝術的場域。

為了定義繪畫給人又是平面又是立體的矛盾感受，知名的德裔美籍抽象畫家漢斯‧霍夫曼（Hans Hofmann，一八八〇～一九六六年）（美國二十世紀中期多位最富盛名的藝術家都是其門生）提出「前推與後拉」（push and pull）理論。他也將「推和拉」稱為「運動和反向運動」、「作用力和反作用力」以及「可塑性」（plasticity）[2]。可塑性意指一幅畫中所有元素融合為一體，另外也指繪畫空間是柔韌可塑的。霍夫曼用「推」和「拉」兩字就精準描述出繪畫或素描的平坦性與深度之間的動態互動關係。抽象畫和具象畫都能給人兼具平面性和深度的矛盾感受。不過，繪畫中的「推和拉」並不是新出現的現象。從史前時代洞穴的公牛壁畫、古埃及神祇壁畫、文藝復興時期基督教聖徒像到現代抽象畫，這種互動關係都同樣在其中發揮重要的作用。

在任何偉大的繪畫作品中，每個色彩有其明度。但每個色彩也是有彈性的，它們在整幅畫中各自佔有一席之地，同時也與其他色彩保有相對的空間和位置關係，彼此之間互相依賴。所有色彩既是朝內擠，也朝外擠壓著畫布的正面平面。當你觀看著一幅畫，你不只要想像它的前平面、中間平面和背景平面，也要想像畫裡還有層層疊疊的無數個透明平面（就像窗戶）。接著，你要想像，雖然這些平面與前平面是呈平行的，但它們本身

也可以捲曲、扭轉或是彼此斜向相連；你要想像，畫裡的形體和色彩既存在於所有的平面上，它們也連結起和融合了所有平面，甚至畫裡的形體可以同時處於不同的平面、位置或空間之中。

　　在一幅由數個彩色長方形所構成的抽象畫裡，大小不同的兩個形狀（即使它們的色調相同）看起來未必是處於同一層平面空間。比較大的那個形體也許看來會靠前些，而較小的那個形體也許看來會靠後些；或者是反過來。而尺寸以外的其他特性，像是色彩亮度、彩度、不透明度、透明度、密度、暖色、冷色，特別是某個元素與其他元素之間的相對位置關係，這一切都有助於我們辨識出一個色彩或形體跟另一個色彩或形體是在哪裡形成交互關係的，這一切都有助於我們感受到那些形體在畫中空間移動的節奏、速度以及它們彼此間「推和拉」的動勢。

《門》（*The Gate*，一九五九～一九六〇年）（圖5）這幅霍夫曼的作品就讓我們感受到裡頭的「前推與後拉」力量。在此幅畫裡，霍夫曼以不透明油彩厚塗（impasto，以畫刀在畫布上直接抹開顏料）出多個色塊。這些色塊乍看下是凝滯的，彷彿形體仍在凝固成形中。然而霍夫曼賦予那些形體各自的速度和彈性度。畫幅上側三分之

一部分的金黃色大長方形，看來像深深嵌進其周圍的綠色塊裡，但也彷彿就遠在那些綠色的前方飄懸。它在前進。如果我們光看金黃色長方形，去辨別它在畫幅裡所在的空間位置（即跟下方的鐵紅色橫長方形相較下，它離我們是較近或較遠的），我們也必須思考它周圍的顏色如何影響了我們對它的感受。我們必須允許這些色塊將我們「推和拉」到這幅畫的每一處。

就在金黃色長方形下方橫互著一個深藍色長條，它看來像在把金黃色塊的底部往前拉，拉到離我們更近一些。這讓我們感覺黃色長方型彷彿同時處在多個位置，或者它並不是完全平坦的、與畫面平行的，其底部其實彎向我們的方向。我們感覺到這個黃色長方形比它下方的紅色長方形更靠後，處於畫面空間的更深處，但它看來也像在朝前衝，準備與紅色塊連結在一起。

我們感覺到《門》此幅畫裡的每個色塊也都具備黃色長方形這樣的動態性和靈活性，或者起碼可能都以類似的方式在運作，因為霍夫曼已經用一個長方形清楚展現了「前推與後拉」的視覺感。他透過節制的處理手法來培養觀者的預期心理。觀看《門》此幅畫時，我們感覺到變化是現在進行式，它們「正在」發生中。《門》帶給觀者一種期待感，就像你看見灌木叢裡開了一朵花，自然而然就設想其他花蕾也將會（總會）一一

綻放。《門》裡的每個形體看來正在畫面空間裡前進與
（或）後退；這些形體看來在互相推擠，也許正在競爭
著最前面的位置。如果我們試著確認霍夫曼筆下的這些
色塊哪一個在空間上真正離我們最近，哪一個離我們最
遠，我們會發現自己正隨著這些色塊移動，也在畫面空
間裡被推擠著往後又往前。霍夫曼畫裡的形體在呼吸，
它們擴展又收縮，前進又後退，有時甚至在搖擺轉動，
他不單是探索了窗戶的隱喻，也是探索門的隱喻。

　　霍夫曼的這幅《門》彷彿生氣勃勃地活著——由於
各個形體之間的推和拉，我們的感知與印象跟著持續在
變化。他的「推和拉」概念不只停留在空間動力層次，
更深入到生命的核心所在：各個形體在這幅畫的世界裡
互動與競爭，一如我們在自己的世界裡也在互動與競
爭。他的這幅創作之所以讓我們產生共鳴，是因為它就
像我們一樣行動。霍夫曼畫裡的「推和拉」，就像幾乎
每件偉大藝術作品都具備的動勢，表達了人類生存最本
質的動態張力：生理上活著但心理上知道自己總有一天
會死亡。不過，將藝術作品視為一個活生生的有機體，
這並不是他獨創的現代概念，這一個創作基本要素就和
藝術本身同樣古老，而且不只存在於視覺藝術，也存在
於所有視覺溝通方式之中。

　　中國書法作為歷史悠久的藝術，歷經從圖形符號

到抽象符號的發展,完全合乎了生命有機體的這個隱喻。由鳥獸爪印與足跡觸發靈感所造出的文字,其書寫藝術保留了生命體的骨、肉、筋、血要素。中國書法的「骨」包含筆力、結構和字體大小。「肉」是指字與字之間相互協調的關係。「筋」是指內在精神和生命力。而每個字的「血」則由墨的質地、動勢、濃淡、流暢性來表現。在任何時代、任何地方所完成的偉大繪畫或素描作品也都具備這些元素。

漢字有許多以動作圖像造出的字,就像所有圖畫藝術一樣,那些字的重點既在於表達物象的形狀特徵,也在於表現出動勢:意即當它們被呈現在紙面上時是否能夠流暢地舒展與移動,並且煥發出勃勃生機。雖然漢字是純粹的圖像文字(與拼音文字截然相反),但那些字不僅得表現事物的外觀與輪廓,也得傳達出事物的精氣神。

漢字「日」呈現太陽從地平線升起,也表達出兩方相抗衡的張力;「見」是一隻眼睛帶著奔跑中的雙腳,強調了看見這個動作和行為。當一位書法家寫下「天」這個字,它可能是飄逸的、輕盈的、輕薄透明的、深黑的、烏雲密布的、明亮的、希望洋溢的、靜止的、活躍的,或者狂風暴雨的。「人」這個字是兩隻在行走的腳,能夠表達出人的姿勢、步態、行走速度、健康狀態、性格、生命觀,乃至於他在人生旅途中經歷的疑慮

不安或逆境。由艾茲拉・龐德（Ezra Pound）編輯、恩斯特・費諾洛薩（Ernest Fenollosa）所撰寫的《漢字作為詩的表現媒介》（*The Chinese Written Character as a Medium for Poetry*）一書中提到：在自然界中，沒有任何一種事物是純粹的名詞或動詞：「觀看的眼睛既是名詞也是動詞：既是處於活動中的物體，也是物體所產生的活動。」[3] 中國傳統上認為書法是最高的藝術表現形式，書法既然是藝術，我們在欣賞書法作品時，看的並不是圖畫或文字符號，而是去感受到各個形體活生生地動起來，去感受到它們的力量與彼此間較勁的張力[4]——就跟觀賞任何偉大的藝術作品時一樣。在每個字的筆觸、邊界、圖形和背景之間，在字與字的之間，都有「推和拉」的現象。

二十世紀中葉發展出抽象表現主義的美國藝術家，他們非常關注書法的組成元素與特性。在波洛克的「滴畫」（其語言、精神和動態跟亞洲書法非常相似）作品裡，形體、內容和表現（expression）是完全融合為一體的。中國書法家彷彿在不可見的格子裡作書，每一字的點畫、布置和結構都被包圍在不可見的外框裡。說一件大家可能會驚訝的事，波洛克把大畫布平鋪在地面，開始滴灑顏料以前，他的確先在畫布上打了格子。

　　波洛克用這些格子打造出一個又一個內在結構，他

揮灑的動作受其框限，但每一揮灑也是對這些外框的呼
應。他使用畫布的方式就像爵士音樂家在一種曲式框架
中就一個主題進行即興演奏，但是他就與更早期的畫家
（包括繪製巨幅壁畫的文藝復興時期藝術家）一樣，會
關注畫面構圖的布局和結構，也會去考慮較小的動勢如
何和較大的動勢相呼應。

　　畫布上的格子猶如地圖，使波洛克既可掌握位置，
也得以營造出潑灑動態與線性筆觸的跳蕩節奏性。波洛
克控制那些噴濺的線條和滴灑的顏料，讓它們恰好落在
每個小方格的邊線時，他也是在回應與所有格框對應的
畫布邊框。因此，只要波洛克掌握灑落在某個格子內的
每個斑點與每條線條的位置，他也掌握了它們在整個畫
幅裡的相對位置。波洛克並不是隨興任意地將顏料潑灑
出去，每條流線、每個筆觸都是他整體布局的一部分。

　　他那幅宛如粗呢布的《秋天的節奏（第三十號）》
（*Autumn Rhythm*〔*Number 30*〕，一九五〇年）（圖6）大約
十七英呎寬，九英呎高。波洛克讓我們在畫布平面上
穿梭不停。他讓我們陷入黑、白、棕、深藍綠色的粗、
細線條縱橫交錯而成的大網裡，我們在畫平面上左右
移動，也在畫面縱深空間中不斷被前推與後拉。在《秋
天節奏》裡，波洛克所甩濺、滴灑出的線條不僅僅是線
條，它們是整幅畫的骨、血和精氣。那些纏繞交結的線

條建構起形體的筋，也織就出整幅畫的皮。它們全體蘊蓄出這幅畫逐漸密實但也開放通透的正面、張力與光線——我們能感受到畫面所放射的光芒。波洛克滴淋出的那些斑點與流線是具有彈性的。它們交疊盤繞為立體感十足的藤蔓花紋，賦予平坦畫布一種層次感，而自身也在那個三度空間裡前進又後縮（推與拉）。

　　波洛克那些奔放的線條同時處於畫的平面和內部，從而在圖形和背景之間創造出一種縱深感——平坦畫布成了一個前後層次分明的空間；而線條、色彩、推拉力量和背景全都交織為一體，幾乎無法被區分開來。各條線條與背景平面相互爭搶最前方的位置。隨著波洛克的點與線變得越濃重、越密實、越凝滯，整幅畫也變得越活潑、越輕盈、越開闊、越自由——它彷彿正掙脫開地心引力的束縛，飛了起來。

　　中國書法自始即主張「形式」（或說藝術作品的視覺元素與物質元素）和「內容」（或說其意涵）本質上是不可分割的。（試想一下，達文西的《蒙娜麗莎》，波洛克的《秋天節奏》，或是漢字「日」，你可以分辨哪些記號圖樣是形式，哪些是內容嗎？）不過，大家經常以為藝術作品可被分為形式和內容兩部分。當然不可能做出這樣的分割。在藝術裡，每種形式都具有表達力。每種形式都具有「再現」與「表現」意義。藝術形

式之所以存在就是為了探索與表達意義。沒有形式就沒有意義（內容）。如果一件藝術作品的形式是混亂的、不明確的或模稜兩可的，它所傳達的內容亦然。

　　藝術歷史學家梅耶・沙皮羅（Meyer Schapiro）在〈論形式與內容的完美、融貫性和統一性〉（On Perfection, Coherence, and Unity of Form and Content）一文中提到，當你碰到描繪相同主題的兩幅畫，比方兩位藝術家為同一位模特兒畫的肖像畫，它們表達的內容會是迥然有別的。即使兩位畫家在同時間畫同一位模特兒，他們對該主題的藝術「詮釋」會是迥異的，因此會有兩種形式與兩種內容。沙皮羅寫道：「在再現藝術裡，每一個形狀和每一個色彩都是內容的構成元素，並不僅僅是作為強調之用。如果一幅畫裡的形體稍有改變，作品意義也會跟著不同。」5 形式同它的內容是渾然一體的。當觀賞者感受體會到一件藝術作品的形式，它的內容也隨之揭露出來，開始活在觀賞者心中。一件藝術作品的形式越清楚、越富表現力、越複雜，它的內容也越清楚、越富表現力、越複雜。

我們作為生命體，總會有意識或無意識地感覺到生命與死亡之間始終存在的生存張力。一件藝術作品裡的張力、運動、生命力和生存意志——比如它有能力對抗地

心引力或抵禦橫向壓力往上走——總會令我們深感共鳴。我們感覺到一件藝術作品裡的各個形體奮力在移動、堅持自身的權利、變化及成長——它也奮力深入空間內部，掙脫畫布平面或堅硬大理石的束縛。

　　我的意思並不是每件藝術作品都在處理生命與死亡的鬥爭；每條豎線都象徵或隱喻生命；每條橫線都代表死亡；或者每件藝術作品都隱喻人的生存。這是無端賦予每件藝術作品它根本沒有的敘事象徵意義。我的意思是，一件藝術作品裡的每個形體和動態都給人活生生的感覺；而我們作為活生生的有機體，自然而然能夠與這些活力盎然、表達自己的藝術作品產生連結和共鳴。去辨識、去指出那些動態的象徵意義通常並非必要的，最重要的是去感受它們的存在，去理解它們各自的作用以及它們彼此間的相互關係，去理解它們如何建構起、融合為一個有機整體。我認為，重要的是先確認一件作品的所有元素各自在做什麼，以及藝術家為什麼創作它們，將它們放置在那裡的理由。透過這些方式，我們就能夠超越一件藝術作品所有構成元素的物理屬性或形式層面，更趨近作品本身的理念——亦即它的「存在理由」。

# 第三章　情感與理智

我們如何欣賞藝術作品，我們如何評定什麼是美麗的、和諧的，我們如何理解藝術作品在說什麼，我們的情感和理智都在其中扮演著關鍵角色。藝術有本事透過我們的感覺、想法，以及我們的有意識和無意識心靈來跟我們溝通交流，這是為什麼一件藝術品既活在一位觀者眼前，也活在大眾眼前。偉大的藝術作品分別對我們每個人說話，也對我們集體說話。

　　藝術有許多奧祕，而正是它的雙向溝通力使得一件藝術品能對所有人說話。一件偉大的藝術作品首先是跟每個個體交流，但其廣度與共融性也使它能以群體大眾為訴說對象。它彷彿替我發聲，也對我說話。一件偉大的藝術作品對所有人發言，也對每個人喁喁細語著知心話，彷彿藝術家（即使他已作古數千年）為我創作了它，他遠遠地認出我來，正直接與我溝通；彷彿這件作品在那裡耐心等候著我，它就像一顆年代久遠的古老種子，準備好要生根發芽。藝術即是以這種方式消除空

間和時間的隔閡；藝術透過你對它的體會與共鳴，跟你溝通交流，並將你內在不曾覺察的、未知的、難以觸及的部分解放出來。欣賞一件藝術品時，你會感覺這位藝術家（他帶你深入到你自身內在的核心）可能比你的朋友、情人或家人更熟悉了解你。

我們從出生就開始學著去感知這個世界，學著去辨別各種事物，去偏愛一些事物勝過另一些事物——學著按照個人愛好去發展及精密調校自身的理性。當然，在這一路上，個人的感受體驗會為我們看待世界的客觀視角蒙上各種色彩或陰影。我們也許會偏愛（起碼在第一次觀看時）那些用到我們鍾愛色彩的繪畫，而這跟藝術家是否純熟地運用那些色彩完全無關。如果對一件作品的好惡是基於這類理由，那麼重要的是承認自己的主觀感受：比方說，我們不喜歡一幅海景畫，只是因為我們更愛森林，又比方說，我們不喜歡任何的抽象繪畫與雕塑，只是因為覺得看不懂——也許只是因為它們乍看之下與我們所熟悉的世界完全無關，我們在其中找不到可對應的、可指出名稱的事物。這些都是主觀感受，是用心靈、感性去欣賞作品——與客觀的、理智的欣賞是截然有別的。

與藝術打交道時，我們的心靈和頭腦都同等重要。我們需要感覺與直覺。但是我們也需要去辨別、區分以

及理性分析自己的感受體驗。我們需要分清楚兩者之間的差異：既知道情感何時令理智混淆，也知道頭腦何時阻礙了心靈直覺的運作。要擁有完整的藝術體驗，我們必須發展、仔細調校並探索所有感官的極限，必須深刻地去感覺、去思考。然而，我們一邊培養主觀性與客觀性的同時，也得在這兩極之間找到微妙的平衡。面對若干現代與當代藝術家完全不按牌理出牌、最出人意表的創意構想時，拿捏這樣的平衡點尤其重要。

你的主觀面（或說情感面）包含所有讓你自己獨一無二的事物，像是：興趣、回憶、好惡、審美觀、偏好取向、家族史和個人史。它包含你整個人的生命史。它可能包含你的任何偏好，像是喜歡紅色勝過綠色，喜歡柳橙勝過蘋果，喜歡具象藝術勝於抽象藝術，喜歡風景畫勝於海景畫。這些都是取決於你個人感覺的主觀偏向。

　　也許你小時候差點溺斃，自此以後就厭惡湖泊、池塘和河流，因此任何水體，即使是一幅出色的海景畫裡描繪的大海，都會引發你的焦慮感。也許你是和平主義者，因此不看任何戰爭場面，或者你不是基督徒，因此迴避任何基督宗教藝術作品，你認為自己不會與它們有共鳴。當然，如果你是軍事歷史迷，因此會喜歡所有（或唯獨喜歡）戰爭畫面，或者你會偏愛基督教主題藝

術勝過其他宗教藝術（佛陀像、埃及墓室藝術、非洲部落圖騰、伊斯蘭教清真寺），只是由於你的信仰讓你接受不了那些藝術品背後的神話與教義，這些偏好也都是主觀的。宗教取向可能讓你只關注、只喜愛任何描繪基督的作品（無論它們的藝術水準優劣）。在上述的這些例子裡，你的反應都是非理性的，主要由你的主觀自我——即你的心來推動。

藝術史家宮布利希（E. H Gombrich）曾說，他認為人們「喜愛一件藝術品的任何理由都能說得通」，但是「厭惡一件藝術品有時是基於錯誤的理由」[1]。我認為他的意思是，我們可能出於各種各樣的個人理由——心的理由——而受到一件藝術品吸引。也許一位老大師所繪的一幅肖像讓你想起自己的爺爺，或是文森・梵谷（Vincent van Gogh）畫的海灘景色帶你回到童年時的一次假期。但是宮布利希也暗示，如果我們僅僅因為排斥某個主題或風格，就錯過一件可望與我們深度對話、帶來意想不到驚喜的作品，那將會是一大遺憾。宮布利希提醒我們，別只去親近那些又一次印證自身興趣和偏好、更有熟悉感的作品，而對其他乍看奇特或挑釁的作品不屑一顧。個人對作品主題或色彩等等的感受不該是重點。一開始是觸發器，然後是鏡子，最後成為承載著觀賞者個人偏好與感受的容器——一件藝術作品不應該只

有這樣的作用。觀賞者應該允許藝術作品坦露它自身的一切，然後反過來也對其敞開心胸——這麼做的話，他也許能得到前所未有的收穫。不過，觀賞者必須有所付出。有時候，一件藝術作品第一眼看是美麗悅目的（很得我們歡心），我們受到吸引，樂於踏入其中，但沒過多久——儘管已經太遲了——我們發現它美麗表象下的更深層真相開始刺痛我們。這也是藝術的一項本事——因為無論真相多麼令人難受，其本身有美麗之處。誘惑和誤導正是藝術多種偽裝方式的其中兩種。

來看看一些偉大的藝術作品，比如馬諦斯為巴恩斯基金會（Barnes Foundation，原位於賓州下梅里恩鎮，已搬遷至費城）主廳所繪的壁畫《舞蹈》（*The Dance*，一九三〇年）。該作品繪製於三個弓形穹頂下方的大片壁面，八名狂歡作樂的巨大裸女宛如女神或特技演員在那個空間裡墜落、飛翔、升高或打滾——幾個局部形成膨脹、立體的效果，為牆壁平面開啟了縱深感。她們近乎是抽象圖案，令人聯想到天使和雲朵；雖然這幅畫沒有明顯的敘事性，但馬諦斯的裸女美麗又令人著迷。又比如一尊佛陀雕像會啟發觀賞者去思索它既穩立於地又看似毫無重量、漂浮於空中的矛盾特性，它是堅固石材打造的，但幾個局部看來就像絲綢般柔軟、透明。再比如，從古

代到當代描繪基督受難的一些偉大畫作也呈現類似特質，我們感覺基督被緊釘在十字架上，但也在我們眼前漂浮、飛翔，他的纏腰布就像被風吹動的旗幟一樣獵獵作響，他的手指和腳趾就像鳥兒的翅膀一樣拍動，他的身體似乎從地上的這個世界伸展到天上的世界。這些充滿著想像力的藝術作品不會喚起你的熟悉感，不會讓你想起某段日常生活經驗，你也幾乎無法透過它們來重申你自身的信念。但是如果你允許自己敞開心胸去接近它們，你會發現它們已經透過神祕的方式對你產生影響，發現它們都談及生而為人這件事的不同面向。

要做到對任何嶄新的藝術敞開心胸，你不該只運用主觀心靈，還得用上客觀頭腦。在此，頭腦能力代表運用理智的能力——比如明白二乘二等於四，知道一幅畫不是豎向的就是橫向的，看出一個顏色是紅色另一個是綠色，判斷出畫中的一個黑色平面長方形比它旁邊的白色平面長方形顏色更深、更濃、更偏冷色，在畫面縱深空間的位置是更靠內的，或者反過來。至於你喜歡黑色勝過白色，喜歡紅色勝過綠色，喜歡地景勝過海景，這些偏好都與你的頭腦能從一件藝術作品中辨識出的客觀事實毫不相干。

　　藝評家克萊門特・格林伯格（Clement Greenberg）曾

寫道，觀看藝術時，你必須與主觀的、個人的自我「拉開距離」[2]，以便在「分析推理」[3]時盡可能「客觀」。格林伯格在二十世紀中葉對現代與當代抽象藝術多所論述，他察覺到許多人把抽象藝術視為是一種過度主觀的藝術——認為抽象藝術家只是將心中構思呈現到紙上、畫布上，或化為金屬、石頭雕塑，不甚在乎觀賞者的想法和感受。格林伯格鼓勵大家別光帶著感受力去親近藝術，也得帶上思考力。他想要協助大家以頭腦理智去接納現代與當代藝術帶來的所有體驗。他寫道：「距離拉得越開——主觀色彩越淡——……你的鑑賞或分析推理會更準確。」[4]他又說，要變得更「客觀」，意味要變得更「不帶個人感情，但意思不是變得『沒有人情味』。變得更不帶個人感情，意味你要變得更像其他人（至少是大體上），也就是作為一個更具代表性、更足以為全人類代言的人」[5]。格林伯格主張，為了更趨近一件藝術作品的客觀真實——它的本質真實，或者容我說絕對真實——觀賞者必須盡可能捨棄個人「私心」。

　　格林伯格說得極是。他知道現代與當代藝術經常被批評為主觀性太強，現代藝術家則被批評為自私自利，彷彿他們創作時毫不在意自己的作品（它們通常都與過去的藝術大相逕庭）會如何被觀賞者接收和理解。格林伯格明白他的主張是跟時下盛行的看法唱反調。一般看

法認為任何主觀觀點都是有理的，認為一件藝術作品的功能——或說它存在的理由——可以是一塊空白的板子，可任憑每個觀賞者在上頭寫下他自己的故事，無論一件藝術作品裡有哪些客觀真實，每個觀賞者大可以隨他自己的心意去看見、去獲取他想要的內容。

然而，依格林伯格之見，觀賞者的這種私心會抹煞或起碼擾亂了每件藝術品該說的話。他希望大家能夠好好去欣賞一幅畢卡索、波洛克畫作或是一件大衛・史密斯（David Smith）金屬焊接抽象雕塑的獨到與非凡之處（史密斯的技巧高超，但一些觀者第一眼見到他的雕塑時會覺得它的歸宿應該是垃圾場，而不是美術館）。當然，每位現代藝術家的確以其主觀感受和想法開始一件作品。然而，我們在喬托（Giotto，一二六六～一三三七年）和吉奧喬尼（Giorgione，一四七八～一五一〇年）的作品裡也都感受得到他們充分表達了自身的感覺與想法。現代藝術家與老大師同樣都想給予他們的主觀感覺一個客觀形式——一種普世共通的藝術形式。我們在藝廊裡或美術館裡欣賞作品——一件前所未見的、獨特的、甚至看來令人不快的作品——時，如果不希望它的含義被誤解、被忽略或被漠視，那麼我們就必須保持足夠開放的心胸來與藝術家充分交流，允許他完整地傳達自己的訊息。

當觀賞者帶著過多的私心去看一件藝術作品時，他會將個人經驗置於普世經驗之上。於是，他不僅是將自己與那件作品隔絕開來，也否決了它真正在訴說的一切，否決了它客觀上的樣貌。如此一來，觀賞者也摒棄了他在欣賞和學習藝術時可能享有的任何普世共通的體驗。藝術作品並非處於真空之中。我們對任何一件藝術品的體驗都能開啟通往其他藝術體驗的大門。因此，將自己與一件作品或一位藝術家隔絕開來，其實是將自己與所有藝術作品與藝術家隔絕開來，那麼也無從獲得真正豐富的體驗。

一件藝術作品能給予觀賞者的最好體驗之一，正是某一個人的體會恰好與另一位人的體會不謀而合。每當我和學生、同事或我的藝術家妻子一起去看展時，每當我們在同一件作品前駐足時，都是令我格外滿足與帶來啟發的經驗。我和妻子經常同時看著同一件藝術品，但各自有著不同的體驗。不過，每當我與她分享、討論自己在這件作品裡所看到、所感受到的事，比如作品裡的不同形體與色彩如何運作，那些分工合作的元素如何影響我們的觀感等等，經常會赫然發現我們所看到的、所體驗到的，很多都是一致的。我與學生們也常常有相互應和的見解。我們赫然發現我們的主觀體驗其實都是客觀體驗。而當我們指出其他觀賞者還未注意到的種種

作品特色時，我們也增強了自己與對方的欣賞體驗。正是透過這樣的三方對話（藝術作品、一位觀賞者和其他觀賞者），藝術作品不只面向個人，也面向群體——一個始終呈倍數增長的群體。

　　一件藝術作品會被創作出來，不僅僅是為了強調、加深藝術家自身的經驗，也不僅僅是為了重申藝術家本人或某位觀賞者的個人特質；它之所以會存在，是為了增強「所有的」經驗——無論那是個人的或共通的，是個體性的或普世性的。當觀賞者以個人的視角深入欣賞一件藝術作品時，只要誠實面對自己的感受，必然更能體會其他人的感受。他們不僅會更靠近藝術，更靠近作品裡的隱喻，更靠近藝術家，也會更靠近其他人，他們會更明白作為群體一員去思考、去感受一件作品的意義所在。我們欣賞一件藝術品時的感覺經驗將會開啟更多的體驗，我們將走入不同的時代與文化裡，去觀看、去感覺、去思考、去反思、去生活。一個人跟藝術交流得越深入——即使是獨自與單一件作品面對面——他對生命，對身而為人的意義，也會有越深入的理解。就像格林伯格說的，你在欣賞偉大藝術時會「變得更像其他人」，即使你沒有，你對某件藝術作品的觀察與理解，仍大有可能跟其他人所見略同。獨自一人去欣賞一幅素描、一件雕塑、一件裝置藝術、一場行為藝術或一件拼

貼作品，反倒有助你縮減自己與藝術家、其他人之間的隔閡。

感性與理性的動態平衡深深地刻印在現代藝術的骨子裡。現代與當代藝術家確實經常將自身感受置於首位。但他們想要弄明白自身感受這點也是事實——他們想要運用理性來理解與解釋感性。

在克洛德·莫內（Claude Monet）、皮耶－奧古斯特·雷諾瓦（Pierre-Auguste Renoir）、卡密爾·畢沙羅（Camille Pissarro）以及印象派（Impressionism）追隨者於十九世紀中後期創作的劃時代作品裡，都可見到感性與理性的複雜互動與平衡。印象派畫家在戶外直接進行風景寫生，他們沉浸在自己的主觀體驗裡。這些畫家作畫時受到變幻莫測的光線、無可預測的天氣、植物、昆蟲、動物和當下的心情影響。他們對周遭世界的那些感知印象一躍成為畫作的主題，成為被描繪的對象。但與此同時，他們也想以理性的、合邏輯的方式來表達自身的感覺。印象派畫家面對自然景色時，不再尋求表現縱深感和外形輪廓，而是以各種色彩的光點來描繪眼前的世界。他們採用這種手法的一部分原因，是為了呈現光線對景物的影響。莫內素以捕捉明亮的光線而聞名。印象派畫家心心念念的是如實呈現眼前景物給他們的觀感

印象。他們跟隨自己的內心來觀照外部世界。但透過創作和構圖來表達個人感受和印象時，他們嚴守邏輯與紀律。可以說他們運用理性來處理自己的感性。

以梵谷、塞尚、馬諦斯為代表的後印象派藝術中，感性與理性互為進退的這支舞蹈持續著。梵谷和馬諦斯不只由自己的雙眼也由內心來選擇畫作裡的色彩，然而他們也得透過頭腦的思考分析才能確定如何在畫面構圖中布置那些強烈色彩。他們都認可強烈的感受需要強烈的構圖來表達。塞尚想要如實畫出他觀察到的自然景物，最後不單單畫出他眼前所見的，還畫出觀看的「體驗」。他筆下的色彩具有通透感，彷彿閃爍著點點銀光，讓我們感覺自己的雙眼也在轉動似的，正從多個視角看著畫裡的那些物品。他透過這種方式讓觀賞者更接近藝術欣賞體驗的本質。可以說塞尚創造出一門觀看的科學──但是直覺與邏輯推理在其中各自佔有相同的比重。基於上述這些理由，他如今被稱為現代藝術之父。是他帶領觀者進入一個新境地，開創出繪畫的一種新面貌。

在塞尚之後，活動、情緒和焦慮──一個「被經驗」的世界──成為藝術的主要主題。藝術不再止於去看見、去描繪、去呈現、去詮釋世界。居住在城市的藝術家紛紛從都會生活的瞬息萬變和快速步調得到靈感啟發。以畢卡索和布拉克為首的立體派畫家將塞尚的藝術

語言進一步拓展，創造出從具象藝術過渡到抽象藝術的新形式，只不過是水到渠成的結果。

塞尚把景物分割為色塊，將細節簡化為幾何圖形，在同一畫面裡同時呈現多個視角，使空間變得模稜兩可，而立體派畫家採納其手法，把形體、空間、位置和時間視為非固定的——不再是從單一個視點去表現所見的，而是讓一切元素都成為相對的、變動的，在作品的構圖結構裡保持著變幻不定的位置。就和印象派畫家一樣，立體派和抽象派藝術家也運用頭腦理智來理解心靈感性所訴說的訊息。在法國立體派畫家費爾南・雷捷（Fernand Léger）描繪現代城市的作品中，快速變幻、洶湧流動的交通號誌、燈光、噪音、建築物、活動和人潮全部揉合成一首井然有序的和諧旋律。所有偉大的現代藝術家（甚至包含自始至終都在表現個人內心情感的表現主義藝術家在內）都明白，無論是盡情宣洩的感受或深思熟慮的想法，它們都是一種溝通形式，它們都得經過藝術家的「取捨、組合」才能夠被觀賞者接收和理解。偉大的表現藝術家都明白，哭泣是一種溝通形式，它就跟其他任何事物一樣可以作為藝術的主題，但他們也知道，哭泣本身未必稱得上是偉大的藝術。如果你希望觀賞者花點時間思索哭泣這個行為的意義、表達性、個人性和普世性，那麼你得將哭泣的獨特之處傳達給觀

賞者知曉，絕不是光把要說的話嚷出來而已。

請務必謹記，儘管現代與當代藝術家經常創作出主要是（或初衷是）映照出自身的作品來（此前藝術家們隸屬於行會，僅能依照委託繪製宗教故事、人物肖像等等），但這並不意味著他們的目標完全是為己的。他們在傳達他們認為重要的事，在傳達內心的情感和思緒。因此，他們所分享的是相當私人的內容。但他們透過深入到自己的內在，所努力發掘出的，也是某種切合所有人的真實。此外，即使一件作品主要是（或初衷是）映照自身的、過度偏向表達內心情感的，並不意味它背後就沒有創作者的周詳考慮、設計或意圖存在。當觀賞者與這件作品相遇，進而思索其含義時，便能穿過它宣洩式的、個人私密的、甚至令人不快的表象，去發現和察覺到某種舉世共通的東西。

　　心理學家佛洛伊德（Sigmund Freud）[6] 認為藝術不僅是透過感性與理性來溝通，藝術也會藉由藝術家和觀賞者的意識覺察不到的方式來溝通。他認為，無論是藝術創作過程或藝術家與觀賞者的溝通，它們的關鍵部分都發生於潛意識層面。佛洛伊德主張，藝術創作是一種轉化、變形的行為，在此過程中（藝術家以其獨特的掌控力將特定媒材模塑為他想要的形貌），藝術家內在心靈

（inner psyche）的意識與潛意識層面，包括他的幻想生活在內，都會化為實物形式；同樣地，當觀賞者觀賞這些形體時（化為真實的那些幻想），他們的感受體驗也發生於意識與潛意識兩個層次。藝術家的潛意識透過藝術來跟觀賞者的潛意識接軌與交流，同時喚醒並揭露彼此所隱藏的真相。佛洛伊德認為藝術創作過程中的變形、聯結與揭露，不只能夠透過感覺、想法和沉思的形式為兩方帶來深刻的愉悅感，激發觀賞者對藝術家的感恩和敬意，也能緩解藝術家與觀賞者任何一方的焦慮。依他之見，藝術這種令人敬畏也帶來平靜的神祕力量，賦予我們的白日夢一種實體形式的力量，正是它被創造出來的主要目的之一，這也說明了為什麼我們會本能地一再受到藝術的吸引。

　　藝術家會指望觀賞者將他們的主觀經驗、客觀經驗、想法、感受、幻想和白日夢都帶入一件藝術作品。藝術家知道自己創作的某些部分其實來自於他們也說不出的地方，源自於他們也說不清楚的過程。但他們知曉自己的作品是以實物形式使觀賞者動情、對觀賞者說話。藝術家知道大家在欣賞一件藝術作品時未必能一一掌握每個剎那的想法和感覺；他們知道藝術就像人生，可能倏忽而過。當藝術家雕刻一對相擁的戀人、描繪籃子裡的水果或是畫出層層疊疊的抽象形體時，他們希望

這些作品既能喚醒每位觀者的個人記憶，也能激發出人的基本渴望——會讓觀賞者回想起自己熱情擁抱某個人、看著一顆熟透的桃子垂涎欲滴的時候，或興沖沖地想摸清每個抽象形狀和形體之間的互動關係。偉大的藝術家知道什麼東西能夠引發我們的興趣、抓住我們的注意力。他們知道豎直造型給人的觀感跟橫平造型或傾斜造型截然不同，他們曉得描繪一組靜物的畫作會因為細節上的不同處理方式，或給人一種家庭生活的溫馨感或給人壓迫感。

當一位偉大的抽象藝術家在畫布平面上排列一個個幾何色塊時，他知道如果觀賞者有時間研究、推敲畫面的構圖，不同人對那些色塊的反應與推論——使用那些形狀的目的，它們如何讓觀者動腦和動情——終究會殊途同歸。生於烏克蘭的法國畫家暨設計家索妮亞・德洛內（Sonia Delaunay）以深富開創性的幾何形體作品聞名。在她那幅《韻律色彩》（*Rhythm Color*，一九六七年）中，每個形狀似乎都在努力成為最純粹的幾何形狀，每個色彩似乎都在努力成為最純粹的原色。每個色塊似乎都在努力要當純色的長方形、圓形或三角形，但它們彼此之間也相互牽制。半圓形或交疊在長方形、三角形上方或橫切而過，長方形和三角形或交疊在圓圈上方或橫切而過；許多形體彷彿只有半邊，它們或彼此推擠、或

被橫截為半、或被分割開來，或從原來位置被撞開、滑開。而各個色彩也與純粹原色差得遠：純黃裡混合了青檸綠，白裡帶了點黑，紅裡加黃成為橙色，有白色混入的純藍增了些稠厚度、少了些透明感。

在這幅畫中央，兩個黑色塊的直角壓向彼此，但它們並未相觸，而是稍微錯開——彷彿這幅畫的中心點一直在膨脹，因此無法托住任何東西，或者兩個色塊本就無意，也無法併合起來。那兩個形體離得如此近，但也相距如此遙遠。它們之間有巨大的張力。它們是避開了對撞，還是彼此正在拉開距離？此種緊繃張力跟兩個人爭吵時很類似——就像你對配偶生氣時卻還得睡同張床。你躺在那裡，覺得自己被誤解，覺得孤單，然而你倆之間的實際距離如此近，你能感覺到對方的體熱、聽見他的呼吸聲。你們的情緒距離和心理距離卻寬如大峽谷。

有些人會說藝術家才沒有想到這些事——他們只是描繪出眼前的果籃與水果，或是隨意在畫布上排列那些抽象色塊。我對此的回答是，沒錯，有一些畫家並未考慮這些事，但是我認為偉大的藝術家都會。要欣賞讓・巴蒂斯・西美翁・夏丹（Jean-Baptiste-Siméon Chardin）、塞尚、畢卡索或馬諦斯筆下的一籃水果，或是康丁斯基、羅伯特・德洛內（Robert Delaunay）、索妮亞・德洛內、克利、蒙德里安或艾爾斯沃茲・凱利

（Ellsworth Kelly）所畫的抽象作品，你既要思考也要感覺，才能一步步趨近藝術家所要傳達的內容。你會看到畫中渾圓飽滿的水果或純粹抽象的色塊，似乎滾動著，相互摩擦著、擠壓著，似乎正靠向彼此也遠離彼此，你會看到一個形體似乎在漂浮，而另一個形體彷彿被後方的力量往前推。

　　你逐漸會發現，你在這些藝術家的作品中看到與感受的，不僅是一籃水果或色彩、形體的抽象排列組合，而是一個動態世界，是多個關係與多個力量的聚合體。你逐漸會感覺到，畫面訴說的並不是單一個故事，而是多個形體的相互反應、融合及互動，你會感覺到一個形體被撞得近乎瘀青，另一個形體滿臉通紅，另一些形體則似乎在流汗，你感覺到那些水果把籃子、桌子或牆壁變了樣，或是反過來像水果在捧著籃子、舉高桌子，或鑽入房間牆壁──僅是把不同的圖形和色彩組合起來，就能創造出屬於它們自己的世界。

　　在某些具象繪畫作品中，我們會感覺到，不只水果和籃子這類東西之間存在著互動關係，人物與他們所處的空間之間亦然。例如在愛德華・維亞爾（Édouard Vuillard）的畫裡，愛德華時代的英國人與起居室緊密地交織為一體。各個人物與空間背景既是分離的，卻也天衣無縫地被織入其中，猶如是花朵圖案和葡萄藤圖案壁

紙的一部分。或者就如皮耶・波納爾（Pierre Bonnard）筆下的花園、室內空間和浴室，它們成了奇思幻想與日常家居生活相互碰撞的迷幻天地。那些由人物、植物、動物以及色彩和光線鑲嵌拼織成的絢爛華美畫面，可令人聯想到璀璨的夕陽、天使報喜、閃閃發亮的寶石以及熊熊火光。

　　藝術家可能會同意，當我們在藝術作品中感受到一些東西時，起初會因為難以置信而有口難言。我們可能以為自己在無中生有，只看到自己想看的（恐怕是受到幻想的擺布，做著白日夢而已），以為我們的反應感受以及突如其來的念頭都荒謬透頂，以為我們所發現的東西並不是真的存在的──總之，以為自己過於主觀了。藝術家播下種子──就把它們藏在顯眼的地方；因此，我們以為唯有自己看到它們最終結成的果實（難道不是我們自己讓它們開花結果的嗎？）但是，藝術家知道，如果他們讓你的每一步探查都有所收穫的話，那麼你最終走向他們為你栽種的花園。他們知道你會滋養壯大自己的觀察與感受，最終讓此次觀賞體驗和藝術作品都變得生動鮮活起來。你可能會先產生普遍性感受，然後才腦中靈光一閃，產生自己獨有的觀點，而你的想法會激發出種種感覺，你的感覺會激發出種種想法；你也可能先產生私人的感觸和情感投射，而後才領會到與其他人

相似的共鳴。

　　藝術家期望自己的作品能點燃你的想像力、激發你的情緒，也能喚起你的理性。他們認為如果你得到鼓勵和回報，你就會探究得更深入，你就會放任自己去盡情自由聯想。事實上，他們指望你會這麼做。藝術家創作出作品為的就是將個人的、普世的、意識的、潛意識的一切通通都放到檯面上。他們相信我們會樂於運用自己的感性去細賞它，會樂於釋放自己的任何幻想。藝術家也知道，如果我們坦誠面對自己的所見所感，我們的理性最終會跟隨上來。他們相信，如果我們以頭腦、理性去觀看眼前的作品，我們的感性也將隨後跟上，而那些感受將會印證我們以雙眼所見的真實。

# 第四章 藝術家是說故事者

藝術家是說故事的人。他們有想要訴說的事。大家常常以為藝術家是為故事或點子想法配上圖畫的人，許多藝術家確實是，但由於藝術家是詩人，他們的創作絕不是平鋪直述那些故事。由於藝術家會師法其他藝術家的作品，藝術不斷持續演進的故事也是藝術家所述說的重要主題之一。

藝術家可能會探索一則古老神話、一次熱吻、戰爭災難、一場單戀或是兩個長方形之間的張力——但無論採用什麼主題，他們都會以藝術的共通字彙與共通元素來加以闡述。由於藝術語言一直在演化，因此藝術會與時俱進，化為不同藝術家的表達形式進入我們的眼簾。然而，藝術不單只是一種會演化和改變的語言，它也會重新創造並循環再生。

當藝術家精進己身的技藝，探索要做的主題，就是在活絡與擴展藝術的語彙——無論他們是作畫、鑄造銅雕，或以垃圾或血液為媒材，無論他們從事的是抽象藝

術、具象藝術或觀念藝術創作。一幅畫，一件雕塑，一場行為藝術，或一件拼貼作品，它們娓娓道來的不僅是創作的主題本身，同時也述說著藝術家與他們所在那個時代的故事；它們還闡述了自身的類型風格，為更宏大的藝術史敘事以及藝術語言做出貢獻。

　　要掌握那個演進故事的廣度，特別是它如何與現代與當代藝術的發展聯繫起來，有必要理解這一點：儘管藝術採用的主題、媒材和形式無窮無盡，但藝術的元素和語言基本上是不變的。一件當代雕塑作品，比如達米恩·赫斯特（Damien Hirst）那隻泡在福馬林裡的鯊魚與玻璃櫃，以及一件古代雕塑，比如一尊半人半神的亞述國王頭像，兩者運用的都是諸如尺寸、重量、形體、色彩、質量（mass）、質地、運動、浮力、對比、能量、力量和幽默感等相同的元素。這兩件雕塑都向觀賞者傳達了某種訊息，雖然它們表達及探索藝術語言的方式相當不同，目的性截然有別，甚至訊息傳達的效果也迥異。但只要觀賞者對藝術語言有一定的熟悉度，就能夠理解它們所傳達的訊息是什麼、知曉藝術家是如何傳達訊息的，甚至可以衡量起溝通效果的優劣程度。重要的是看出藝術語言何以都是相同的 —— 無論那是在今日紐約布魯克林區的藝術家工作室裡，或是在四萬年前的洞穴裡（保留至今讓我們得以看見）被表達出來的。過去的

藝術就和現在的藝術一樣，都能對現今的我們說話。只要我們開始理解藝術語言，現在的藝術不只能對我們說話，也能幫助我們領會過去的藝術。一旦熟悉了藝術語言，我們不僅可以進入到一件藝術作品和它的故事裡，也能跨入整個藝術世界及其演進發展的故事裡。

「抽象」（abstraction）通常被視為是一種現代的發明。抽象形式誠然在二十世紀初期煥然重生，但舊石器時代的岩洞壁畫已經兼具具象和抽象的表現手法。從古至今，根據每一個社會對外部世界的感知，具象和抽象輪流成為藝術的表現手法。這是藝術史學家威廉・沃林格（Wilhelm Worringer）在他一九〇八年出版的開創性著作《抽象與移情：藝術風格的心理學研究》（*Abstraction and Empathy: A Contribution to the Psychology of Style*）裡所闡述的觀點。

　　儘管沃林格在該著作中率先對後來被稱為「現代藝術」的作品進行了嚴謹的評論，但整部書所圍繞的主題並非現代和抽象藝術本身。它是沃林格於一九〇六年完成的博士論文（畢卡索在一九〇七年左右才開創立體主義）。沃林格試圖探討的是這一個課題：為什麼若干文化（例如古希臘和古羅馬文化）以及若干時代（例如文藝復興時期）的藝術家會採用具象形式，而另一些文化與另一些時代的藝術家（例如古蘇美文化、古埃及文

化、拜占庭時期、中世紀時期以及許多原始文化），他們採用了抽象形式。

　　沃林格對巴黎人類博物館（Musée de l'Homme）裡收藏的各種民族文物展開研究，他意識到，那些造型簡約的、抽象的原始藝術文物在它們所屬的社會裡看來都是美麗的、具功能性的，後文藝復興時期的歐洲人不該以自身的審美偏好來鑑別其他文化的藝術，不該只因為那些作品與他們看重且稱為美的具象藝術截然不同，就強加判定它們的不足之處。沃林格與許多現代藝術家一樣，都質疑大家長期因襲的美學信念、心理信念、社會信念以及衡量美的標準——衡量「什麼是藝術」的標準。

　　沃林格接受並承認那些原始藝術作品是精湛的（一如畢卡索在同一家博物館看著同一批物品時的反應），他認為它們都是出色的抽象藝術作品，表達了一種世界觀，就如同文藝復興時期的具象藝術也表達了一種世界觀。沃林格將這兩種南轅北轍的風格定義為抽象與移情。他主張，當我們在世界和環境中感到安定時——就如同古希臘羅馬時期和文藝復興時期的人——我們會對世界產生移情衝動：於是想要將它理想化，在藝術作品中重現它的樣子，特別是再現它的三度空間；我們想要透過創造物品來將自身的愉悅加以客體化。當我們在世界中感到不安、不踏實、焦慮時——就如同古埃及、

歐洲中古時期和現代的人──我們會對世界產生抽象衝動：於是創作出來的藝術作品會避免去表現我們所處的環境與空間，而把重點放在我們內在的不安；那樣的時代引發的是一種「異化」狀態，我們可稱之為「對空間的極大精神恐懼」[1]。

古埃及人終其一生致力於修築墓室以準備來世，在超過三千年的時間裡，埃及的藝術家基本上都採用抽象形式來創作。古埃及可說是一個生活在動盪之中、關注來世更甚於今生的典型例子。藝術史學家歐文・潘諾夫斯基（Erwin Panofsky）如此談及古埃及人對來世的執迷：「如果我們是社會學家，可能會說整個古埃及文明是『向死』更甚於『向生』」；西西里的狄奧多羅斯（Diodorus of Sicily）的這一句話更準確說明了這種生死觀：「埃及人說他們的房子只不過是客棧，墳墓才是家。」[2] 到了工業時代，人們再次回到缺乏滿足與不安的生存狀態，當時的歐洲現代藝術家其實並非「發明」，而是「重新創造」了藝術的抽象形式。

荷蘭畫家蒙德里安為現代抽象藝術的主要革新者，他將藝術元素精簡到最極致，僅使用橫線、直線、直角，以及紅色、黃色、藍色、黑色、白色。收藏於費城藝術博物館（Philadelphia Museum of Art）、畫面簡約至極的

《藍的構成（繪畫一號：菱形作品，兩條黑色線條和一
個藍色格子）》（ *Composition with Blue* 〔 *Schilderij No. 1: Lozenge
with 2 Lines and Blue* 〕，一九二六年）（圖 7）是一個轉了角
度、呈鑽石形狀的正方形。該畫作通常被稱為《藍的構
成》，是一幅完全平坦的、構成元素寥寥無幾的抽象畫
——在一片白中僅有兩條相交的黑線與一個藍色三角
形，但整幅畫不只生氣十足，也具有驚人的複雜度。

　　整幅畫的平面僅僅呈現兩條相交的黑線，一條直豎
在畫面左側，另一條橫切過畫面下三分之一處。兩條線
的交叉點與畫面左下方邊框所構成的小三角形為冷色調
深藍色。整個畫面的其他部分為純白色。這些白色的、
藍色的形體與黑色線條都是平鋪著，完全沒有任何縱深
感，這表示各個元素都同在畫面的正面，甚至每一個都
在競逐再前面、更前面的位置。當你一直盯著蒙德里安
畫裡的這些白色形體，你會感覺到黑色線條並非嵌在白
色背景裡，是那些白色形體不斷在擴張，從而把它們逐
漸覆蓋住的黑線乃至藍色三角形推到更後方去。你會感
覺到白色並不是背景，它才是此幅畫裡最靠近我們的構
成元素，看來就像一大片漫延過畫平面的白色液體。而
各個元素還在爭搶各自在畫面裡的位置，哪個是在上、
在下或嵌入背景裡，仍未塵埃落定。它們之間的較量持
續著，隨著你目光的移動，隨著你注視點位置的不同，

各元素之間的張力也跟隨著變化。

　　當你注視《藍的構成》邊框時，黑色線條看來像疊在白色上方，但是一旦你把目光往畫面中間移動，就會感覺到形似棒球本壘板的那個白色形體彷彿旋轉起來，像飛彈一樣向黑色豎線與橫線交會的直角衝去。那個交會處正是整幅畫面的動勢點，該處的白色膨脹著、使力推擠著，像要壓倒那方黑色直角。

　　隨著你的目光落點不同，畫中的各個形體、它們的平面感與量感以及它們的運動方向（向上、向下、向左、向右、斜向、深入畫面、鑽出畫面）都跟著變化。注視著畫面的某幾處時，我們會感覺到平面在鼓脹、在呼吸，它有如一張繃緊的、有彈性的薄膜，正奮力在各元素之間使勁地擠出自己的一席之地，我們會感覺到整幅畫有如活生生的生物。如果分別去看每個形體與其他形體的相對關係的話，這樣的感受會更明顯。比方藍色三角形雖然小、雖然是深沉的色彩，卻能對它尖端的黑線直角施加斜向的、向上的壓力，它就像推動那個白色本壘板形體的推進引擎。

　　蒙德里安這幅畫裡的藍色三角形有著星爆威力一般的向外擴張能量，然而，它既是整個畫面構圖的基點，也是各個元素力量的平衡點。蒙德里安讓觀看畫作的我們始終處於失衡的、移動的狀態，讓我們一直想把身體好

好站直，想把他的構圖擺平、擺正過來。我們就像在這一大片平面中不停地移動，卻難以找到一個中心點。再怎麼嘗試也只是徒勞，我們要麼是漂流在白色空間裡，要麼是不斷被拉扯到某個地方──任何一個地方。

《藍的構成》這幅畫具有一種動態平衡感；它不僅給人直向、橫向、斜向運動都驟然止住，空間縱深也驟然止住的感覺，還給人一種以底部端點正踮立旋轉的感覺。這幅畫彷彿立起足尖轉動著，被往右拉又被往左拉，彷彿往上飛升，又像一隻猛禽俯衝而下。

我們從這幅畫裡感受到黑色線條承受著來自直向與橫向的壓力，離交會點越遠的兩端就經受著越大的壓力。蒙德里安為了讓黑線能與白色形體相抗衡，他把黑色橫線畫得比黑色豎線稍寬、稍厚一點。這使得橫線免於被直向壓力迅速壓制住，甚至它看來就像朝我們的方向凸出來，而且開始從線擴展為面──成為一個長方形。這兩條黑線就像畫面裡的其他形體一樣，給予整幅畫更多的動勢和伸縮彈性。蒙德里安的這一個菱形有如機器，能夠往許多方向同時均等施力，由於畫面裡存在著這麼多強度各異的競爭力量和意志在相互推擠著，整幅畫看來也像從它所懸掛的牆面翹起，正做好跳躍的預備姿勢；它所具備的動態與特性就有如一個人手腳並用、包辦多種樂器的演出。

　　蒙德里安這幅畫的另一個強烈特點在於，它給人一種持續「朝著」什麼移動——還在「轉化、形塑」（becoming）當中——的感覺（不管畫面裡有多少動態運動和屈伸）。藍色小三角形就像在醞釀、擴張當中，準備隨時會突圍、噴射而出。不過，我認為這幅畫最吸引人的特性還包括：整個畫面似乎始終在努力要把自己「擺正」——努力要找到一種靜態平衡，以便能夠放下踮起的腳尖，恢復為端正立著的正方形（芭蕾舞伶可做不到不斷地旋轉）。這幅畫的構圖就像是一支四步舞，一方前進時，另一方就後退。儘管畫裡有許多動態力量，但只有一個能夠當引導者，其他元素都得跟隨其後——如此一來，整幅構圖才能夠踩在節奏上跳完每個舞步。

　　當你親身站在蒙德里安這幅《藍的構成》前方，它的力量會更加巨大。我自己就感受到一種迎面而來的衝擊感——彷彿一輛麥克貨車（Mack truck）正朝我轟轟駛來。這幅畫不斷往前進逼的壓力，以及永遠扶不正的構圖，使得你彷彿被它拉入，沿著黑色橫線一下往左移、一下往右移；一下又被推向菱形頂點；一下又被猛推而下，像被鐵錘猛然敲了一記似的。這樣的構圖讓你彷彿無所不在，也不在任何一處——不過，你的胸膛感受得到它的衝擊力。

　　距蒙德里安畫出《藍的構成》的一世紀前，某位衣

索比亞人畫出《被囚禁的撒旦》（*Satan Imprisoned*）（圖 8）作為安撫不安與治病的魔法符。這是一幅生動有力的圖畫，以抽象形式描繪紅臉魔鬼被橫、豎交錯的箍條束縛住。雖然其畫面的結構與動勢近似於蒙德里安那幅《藍的構成》，但它所述說的是一個大不相同的故事——一個屬於另一個時代、另一個文化的故事。

　　儘管《被囚禁的撒旦》這幅圖洋溢著波斯文化和伊斯蘭文化圖騰的影子，但它基本上是衣索比亞基督教傳統裡的護身符，是作為神聖療法一環的經文羊皮卷，拿到它的人可能剛接受過驅魔或驅邪。這類神聖療法可能還包括宰殺一頭羊獻祭，讓病人泡在羊血裡洗浴，食用烤羊肉，以及將這隻羊的皮製成羊皮紙等環節。最後才是在羊皮上寫上所需的經文段落，並繪上相應的護身圖騰。

　　書寫與繪圖所用的顏料裡可能摻入被獻祭羊隻的血，只用於繪製這幅羊皮卷。使用人會將製作完成的護身符配戴起來或片刻不離地帶在身邊。衣索比亞魔法羊皮卷上書寫的經文大部分來自《新約聖經》（*New Testament*）中的章節。每幅羊皮卷上的經文段落、圖畫或護身圖騰各不相同，因此各自有著特殊的象徵和隱喻意義。圖像和文字結合後可成為效力更強的咒語和祈禱文。這些繪有隱喻圖像的羊皮卷主要是為不識字的勞動者所繪製。根據賈克・梅西耶（Jacques Mercier）在《衣

索比亞魔法羊皮卷》（*Ethiopian Magic Scrolls*）一書裡的說法，對於困苦者，以及開立這些圖騰的巫師（或說「教士」）與繪製它們的畫匠來說，這些魔法羊皮卷並不是「藝術品」，而是「強效藥」[3]。

《被囚禁的撒旦》以箍條交錯繞出的八個環圈來代表八芒星，每個環圈即是星星的一隻尖角。這顆八芒星縱橫相交的環帶在視覺上看來也像監禁住撒旦的柵欄。在古代，八芒星符號具有多種意義。在中世紀的伊斯蘭藝術（Islamic art）裡，它代表先知的封印，而在基督教藝術中，它有洗禮和重生的意涵，意謂全新生命的開始。在此幅圖裡，八芒星代表所羅門王的魔法戒指上所刻的符號，也意味是從八個方位（北、東北、東、東南等等）來保護使用人。梅西耶認為撒旦圖案上側和下側的 X 形記號「既封印撒旦也解除魔咒」[4]。

在《被囚禁的撒旦》裡，交錯縱橫的柵欄、繩結和辮狀花紋將撒旦綁捆、束縛住──X 形記號彷彿重壓住撒旦的頭，而有如波浪般起伏交織的箍條既讓撒旦動彈不得，也讓他感到迷惑錯亂。那些交纏的箍條、繩結與花紋的厚度和尺寸各不相同；它們並不是死板的圖樣，而是互動中的有機體──就跟圖中的撒旦一樣是活生生的。當它們相互交會，當一根欄杆與另一根交疊或相接起來，我們能看到它所發揮出的壓迫效果；而這些交

織的條狀物繃緊、擴張和壓縮的程度也在持續變化中。
我們感覺到這一座監牢就有如活的有機體——圍堵與拘
束撒旦的力量始終在對抗撒旦他欲恢復自由與逞兇作惡
的相反力量。

　　畫面中央的撒旦頭顱看來就像一顆即將爆開的紅色
氣球；他鼓突的雙眼，靠向柵欄的頭顱都展現出一種巨
大的壓迫感，這使得他的臉成為整幅圖中唯一會讓我們
感受到飽滿量感的一個部分。而頭顱底下襯著黑色平面
背景。但是整幅圖就像蒙德里安的《藍的構成》，有幾
處看來並不是完全平坦的。畫裡那些交疊的欄杆既在互
相角力，彼此的力量也在互相抵銷，我們才感覺這根欄
杆是疊在另一根的上方，但隨即感覺到下方的那一根欄
杆在某一處又回到居上的位置。即使所有欄杆看似是平
面的，但它們時而在上、時而在下的位置又暗示了這是
一個具有深度的三度空間。讓人感覺柵欄彷彿就真實存
在於羊皮卷的內部（而不是在畫平面），確實拘禁住撒
旦。我們感覺到那個空間並非真實實體，而是一種隱喻
性的建構物。

　　實際上，我們感覺到，並不是多根欄杆將撒旦束縛
在那裡，交纏的條狀物只有一條，它是一個宛如莫比烏
斯環、不斷纏繞自身的結構，它所創造出的空間既沒有
頂部也沒有底部。毫無縱深感的畫面暗示著，雖然這個

撒旦具有飽滿量感，但他被牢牢禁錮在魔法羊皮卷的世界裡——他這樣一個三度空間的形體就被留置在二度空間（或其他維度空間）的魔法世界裡。由於那些豎向與橫向的欄杆就像永恆天國裡的時間，既沒有起點也沒有終點，更強調出此一禁錮的威力。那些欄杆就像纏繞住撒旦的某種力量，將他拘禁在一個沒有空間也沒有時間的牢籠裡。

　　欄杆的動勢更強調出撒旦被牢牢禁錮住的狀態。它們各自的能量有如開動中的機器，反覆沿著牢籠的辮狀箍條與環圈斜向移動或繞著圈子，所帶來的那種動態平衡感就類似於我們在蒙德里安的《藍的構成》中所體驗到的斜向和旋轉動能。在《被囚禁的撒旦》中，我們不僅感受到深具量感的撒旦形體與畫平面之間的緊繃拉鋸感，在宛如一堵牆固定不動（任何動作、他的生命、威力都被封錮在畫平面裡）的撒旦與不斷纏繞、束縛他的圈狀動勢之間，也存在著張力。

　　就像蒙德里安的《藍的構成》一樣，這幅魔法羊皮卷的畫面持續在活動中，卻也是靜止的、固定的。這種矛盾的動勢在這兩件作品中都為各形體之間創造出更強的張力，那是行動與休止之間的張力，禁錮與釋放之間的張力，以及生命與死亡之間的張力。我們感覺到能量被壓縮在內部，卻無法被完全束縛住，兩幅畫作裡彷彿

都有像電流般流竄的能量，這正是它們的神奇魅力所在。

藝術家將各個時期的藝術都視為是活的、與自己切身相
關的、當代的。他們不認為藝術有一條發展時間軸，或
只是存在於那條時間軸上的某個點。他們認為藝術是活
博物館。博物館時常為人詬病之處在於它們把物品放在
玻璃櫃裡或架子上展出，使得儀式用物品和其他藝術品
脫離了原本的宗教文化、日常空間與使用脈絡。比如，
一幅家族肖像畫一旦成為美術館的藏品，就成了無人識
得的「某某」家族畫像；來自某個小村落的魔法圖騰就
成了一件雕塑作品；而一幅祭壇畫被移出教堂後就只是
一幅繪畫作品。艾爾斯沃茲・凱利為費城交通運輸大樓
大廳創作了宏偉的《巨牆雕塑》（*Sculpture for a Large Wall*，
一九五七年），但該作品誕生後有一大半時間都被解
體、深藏在紐約現代藝術博物館（Museum of Modern Art）
的收藏室裡；出土於西元前一千八百年的墓室，裝有幾
件護身符、玩具、小珠寶的一個小籃子，原來是陪伴一
位埃及小女孩前往來世旅程的隨身物，如今卻像一件
遺失的行李，落入紐約大都會藝術博物館（Metropolitan
Museum of Art）展廳。然而，博物館也讓這些物件搖身
一變成為它們各自所屬文化的傳播大使，平等地在展廳
裡各自施展渾身解術，我們因此能在繽然紛陳、百家爭

鳴的展出中去欣賞來自各個遙遠地方、各個遙遠年代的
藝術品。來自不同文化和時代的文物進入博物館展廳，
意味這些各種各樣的聲音與表達可以相互對話，也可以
對我們說話。當我們置身於博物館裡，我們可以聆聽各
個作品各抒己見，並且找到它們彼此之間的視覺關聯
性，進而領悟到所有的藝術作品都會是當代的、與我們
切身相關的。

　　巴黎人類博物館裡的原始藝術文物讓沃林格豁然
頓悟，激發他產生全新的洞見；畢卡索也是在那裡受
到啟發，從此改用全新的目光去看待其他異文化的藝
術，進而開創出立體主義，而立體主義又影響了不計
其數的藝術家，使得藝術創作走向抽象的表現形式。
柴姆・蘇丁（Chaim Soutine）的表現主義繪畫顯然是受到
林布蘭那些油彩重重層疊、筆觸粗獷的晚年作品影響；
而德・庫寧於一九五〇年代所創作的表現主義風格《女
人》（Women）系列畫作，可見到他受畢卡索與蘇丁影
響的痕跡；一九八〇年代尚米榭・巴斯奇亞（Jean-Michel
Basquiat）的塗鴉式畫作流露著德・庫寧風格和非洲部落
藝術的影子；巴斯奇亞繼而又啟迪了當代塗鴉藝術。這
一切恰恰構成一個回到原點的圓。

　　又或如拜占庭時期聖母像和日本浮世繪版畫對梵
谷的繪畫大有影響，馬諦斯則深受伊斯蘭藝術與拜占庭

時期聖母像的啟發，這兩位藝術家運用圖案（pattern）、平面、量感、裝飾和色彩的方式都帶有異文化的痕跡。艾爾斯沃茲・凱利受到馬諦斯和蒙德里安的影響，創作出他那些滿布大面積平面色塊的畫作。凱利筆下的色塊雖是平面的，卻彷彿蓄勢待發，隨時都能扭轉成立體形狀，隨時都能躍出牆面——它們也像衣索比亞羊皮卷裡的那顆撒旦頭顱，看似隨時會爆裂開來。

　　藝術家會發現，當他們致力於探索藝術語言時，往往會抵達相似的地方。畢卡索在二十世紀前半葉用線條勾勒的公牛圖像，跟距今四萬年前繪製的法國肖維岩洞（Chauvet Cave）壁畫，或西班牙阿爾塔米拉洞窟（Altamira caves）、法國拉斯科洞窟（Lascaux caves）裡的野牛壁畫，在造型上不正有異曲同工之妙嗎？

　　畢卡索與那些舊石器時代的藝術家都採用扭動的線條，描繪出相同的公牛步態，也賦予平面圖案一種矛盾的立體感。他們優先要傳達的重點未必是牛的「外觀」，而是牛的勃勃生氣、靈動感和生命感。畢卡索和那些不知名的洞窟壁畫藝術家都想要讓我們看出眼前的形體是一頭牛，但更重要的是，他們運用線條的表現力來向觀賞者傳達出牛的動作、量感、重量、力量和優美體態，牠奔跑中的四肢動態和速度感，以及其龐大身軀起伏鼓動的肌肉。他們想要捕捉到牠的力量和速度感

——一種更接近公牛的精氣神的東西。

畢卡索有一則常被傳誦的軼事（真實性不明）：他曾去參觀法國的拉斯科洞窟或西班牙的阿爾塔米拉洞穴，出來時對嚮導說：「我們沒有創造出什麼新的東西。」畢卡索當然是最具創造力的現代藝術家之一，他知道自己創造過新的東西。但他也發現，通過他自己的探索與創新，他最終抵達了從前藝術家到過的地方。我猜想這樣的發現讓他感到篤定踏實也心懷謙卑。

再舉個例子，如果你把從法尤姆（Fayum）出土的、繪於古羅馬時期的那些木乃伊肖像跟二十世紀前半葉由馬諦斯或安德烈・德朗（André Derain）所畫的肖像相比較，你將會感受到那些木乃伊肖像實際上是何等新鮮、何等當代（何等現代）。如果你把馬諦斯所繪的一些女性畫像，比如費城藝術博物館收藏的《藍衣女子》（*Woman in Blue*，一九三七年），跟拜占庭時期聖母像或喬托的《寶座上的聖母》（*The Ognissanti Madonna*，約繪於一三一〇年）相比較，你將會看到那些畫作裡忽而平面、忽而膨脹出量感的張力是相似的——生活在不同時代的喬托和馬諦斯都透過同樣的語言來表達自己。

帶給我極大震撼力的一次藝術欣賞經驗，是我在埃及吉薩高原（Giza Plateau）看到大金塔矗立在前時。這座高

達四百五十英呎、寬達七百五十英呎的金字塔，彷彿要求你臣服於它的意志，站對自己的位置；你得敬重它底座的四方形結構；你得走到底面的正中央，站在那裡瞻仰這座巨大的雕塑。

就像你觀看蒙德里安的《藍的構成》時一樣，大金字塔希望你迎頭面對它，與它正面交鋒。當你站在它的前方，你會感覺到許多推與拉的力量（讓你忽而往上、忽而往下、忽而往左、忽而往右），你感覺自己被騰空抬起，像太妃糖一樣被拉伸開來，你感覺自己一下子飛升，一下子又墜落。

站在這樣一件全世界最龐大的雕塑作品前方，你會覺得它巨大得不可思議，它彷彿要朝你壓過來，要將你徹底壓扁，但你似乎也無法穩穩站定在那裡，你感覺有股拉力將你拉向巨大底座的遙遠另一端。你覺得面前聳立的大金字塔離你越來越遠，逐漸被你拋在後方，你覺得自己就像在往前跌倒。這種感覺就像你明明還站在懸崖邊卻已經成了自由落體，正在下墜當中。由於金字塔過於巍峨，由於你被拉往另一端的速度過快，你感覺自己就像是一顆被投石機拋射出去的石彈。大金字塔帶給我的這種切實的身體感受，讓我彷彿暫時被抽離塵世。我感覺到地心引力將我下拉的力量，同時也感受到脫離

引力束縛的自由、無重力狀態。

　　大金字塔建成時，表面覆蓋著可反射陽光的白色石灰石。我不禁要想像古埃及人盯著那樣明亮、刺目的大片白色會有什麼感受，一旦有過那樣的體驗，「向白光走去」*的意義是否將大不相同？當我真正來到大金字塔的前方，我意識到自己之前也有過這種純粹而抽象的體驗——我在看著蒙德里安的畫作時，也有一種騰空而起卻也穩踩於地的感受。

　　當我親炙蒙德里安那幅《藍的構成》時，我看得入迷，努力想在那片變化不定的亮白色面上找到中心點，我覺得自己或許只差一步就能明白古代版那座白色的、熠熠生輝的大金字塔會帶給我什麼樣的感受。這就是我怎樣和藝術語言熟悉起來的方法。只要我再次站到蒙德里安的某一幅畫作前，感受到它們讓我穩踩於地又將我拉來扯去的力量時，我就像又回到埃及一樣。我也可以想像，我若是回到埃及，再度站到大金字塔前，我也會又一次體驗到蒙德里安的任一幅畫作給我的感受。這就是藝術的故事。

----

\*　譯註：死亡。

# 第五章　藝術是謊言

藝術是一個還在發展演變中的故事。我聽過一則軼聞。一位住在紐約上東區公寓的富有女士在慈善義賣會上以五位數金額標下一位著名觀念藝術家的作品。在她成功奪標時，觀念藝術家尚未構思出他的這件創作，更別說完成了，因此這位買主並不知道自己買下什麼。後來藝術家到她家裡送交作品，他問她有沒有吸塵器。她忐忑又好奇地吩咐女傭拿來吸塵器。藝術家隨即打開吸塵器，就在她家客廳的中東地毯上把集塵袋裡的東西倒出來，堆成一小堆。他接著就告辭離開。

　　這位買主覺得她不僅被藝術家欺騙，還被愚弄了。她一狀告到義賣會主辦方，要求藝術家得用另一件藝術品來補償她或退錢。對方起初表示拒絕，但經過幾番激烈的爭論之後，他最後同意再去她家一趟。這回他用攝影機拍下他用吸塵器吸回地毯上的那堆髒物的過程。他也拍下那堆「裝置藝術」的照片，將之沖印出來交給買主。我記得整件事就此圓滿落幕，這位女士心滿意足

將那張照片掛在客廳牆上──離那堆髒物被倒出的位置只有咫尺之距。

　　這個故事很可能是杜撰的，但它說明了當代藝術領域的幾個課題：第一，一件觀念藝術作品可能只是一個概念，並沒有完成的實體，甚至還沒被寫在紙上，只存在於藝術家的腦子裡；第二，觀念藝術作品的一項功能可能是惹惱觀賞者，令他猝不及防、不知所措，令他吃驚，令他留神注意，令他感到不自在，令他用全新的方式來體驗藝術；第三，藝術家也許會刻意助長一位觀賞者的憤怒或慌亂反應，那些回應實際上也是他創作概念的一個部分。比方剛剛提到的這件作品若是作為一場互動式的行為藝術，參與者還包括了買主的女傭與家人、慈善義賣會主辦方、藝術家和他的代理人。

　　我可以想像美國觀念藝術家勞倫斯・韋納（Lawrence Weiner，一九四二年生）會樂見二〇〇七年在惠特尼美術館（Whitney Museum of American Art）他的回顧展「目之所及」（*As Far as the Eye Can See*）現場發生的一個狀況。某天上午，我去那裡參觀，目睹一位觀眾被守衛喝斥。這位參觀者剛剛毫無所覺地一腳踩進韋納的原生觀念（proto-conceptual）作品《一品脫的亮光白漆直接倒在地板上，任其變乾》（*One Pint Gloss White Lacquer Poured Directly upon the Floor and Allowed to Dry*）。此作品脫胎於韋納

一九六八年展覽上的一段相同文句。韋納為了惠特尼美術館的這場回顧展，才按照文句內容完成實體作品：美術館地板上有一灘乾掉的亮光白漆（至於是不是他本人來倒的白漆，並沒有人知道）。守衛對那個參觀者大喊：「不能踩！不能踩！不能踩！」那人嚇了一跳，他先看向守衛，再看向自己腳下的白漆，隨即道歉：「我不知道。我沒看到。它周圍沒有繩子圍起來！」守衛嘆口氣，搖了搖頭說道（彷彿瞭然於胸）：「我明白。」話聲未畢，她已靠回牆邊。

　　我也可以想像，墨西哥藝術家蓋伯瑞・奧羅斯科（Gabriel Orozco，一九六二年生）要是知道在二〇〇九年紐約現代藝術博物館為他舉辦的回顧展會場上，他的一件雕塑曾被觀眾錯當成別的東西，他想必會一笑置之，把那件小插曲視為一件藝術品會有的生命常態。我在那次展覽會場，看到一位兩歲的小女孩興奮地撲向奧羅斯科的一件雕塑品，那個球狀物因此滑動開來。那件作品名為《重獲的自然》（Recaptured Nature，一九九〇年），是用兩個回收的卡車輪胎內胎拼組再充氣而成的球體，看來就像一個黑色大橡膠球。美術館守衛出聲斥責後，小女孩的父親隨即抱起又踢又叫的她離開展覽廳，母親則是一臉狼狽請求守衛網開一面。守衛對她叨唸要尊重藝術云云，兩人一起把看來毫無損傷的《重獲的自然》

推回到原位。

　　有些人主張奧羅斯科的《重獲的自然》是一個經歷了「形態轉換」[1]的物體，因為它是回收翻新的橡膠內胎被充氣為球體物。奧羅斯科這顆奇形怪狀的黑色橡膠球可有吸引人之處？也許有，因為飽滿的物體很好看。但整體來說，我覺得《重獲的自然》作為一件藝術品是了無生氣的——很可能這正是那個小女孩想要讓它滾動起來的理由。我可以了解她的這股衝動，我看著《重獲的自然》時，也很想踢動它——想把它當一顆球，而不是雕塑。

挑釁一直是許多當代藝術家創作的出發點和採取的立場。有些人認為這種嘲諷姿態始於法國印象派畫家馬內（一八三二～一八八三年）的兩幅畫作《奧林匹亞》（Olympia）和《草地上的午餐》（圖 1）（皆完成於一八六三年）。馬內在這兩幅畫作裡融合高雅與通俗，筆觸粗獷，對細節不加修飾，呈現一種隨性感。他也向當時逐漸風行的、但仍然被視為不登大雅的攝影術取經，在畫面上描繪出強光的分布。

　　《奧林匹亞》這幅畫是對神聖與世俗的一種諷刺性探索，馬內用一位妓女姿態的女性取代傳統繪畫向來的崇高主題維納斯女神。他藉此挑戰了藝術中的「男性凝

視」觀點，或許也揭露出人們想用裸女畫來妝點客廳的真正動機所在：那些沒品味的資本家想要的是裸女圖，高貴的維納斯女神只是一種體面的掩護。馬內透過《奧林匹亞》和《草地上的午餐》兩幅畫，將藝術家與大眾之間，前衛與法國官方沙龍之間的緊張關係暴露無遺。

　　儘管印象派繪畫如今廣受喜歡，但在藝術史上，沒有任何一個藝術運動曾像它一樣在其所屬時代引發如此大的憤怒與嫌惡。在十九世紀中葉時，大眾已經體認到藝術家是隨心所欲選擇他們想要的主題和創作方式。然而，在當時的許多人看來，印象派畫家那些由光點構成的畫作走得太前面了：畫裡的景深變得如此淺，使得畫面相當逼近觀賞者，妨礙他們進入畫中世界，更遑論能悠遊其間。當時的大眾無法接受印象派，不是因為詹姆斯・艾伯特・馬克涅爾・惠斯勒（James Abbott McNeill Whistler）或莫內使用的顏色不討喜，而是因為他們覺得被耍了──那些畫作看來就像畫家隨意把顏料潑到畫布上而已。印象派畫家不單是拋棄傳統繪畫的神祇與神話主題，再也不畫寧芙仙女而改畫牛隻，不單是捨棄對完整的、可觸知的物體的描繪，改為捕捉光影特質，他們也捨棄對三度立體空間的追求。他們的繪畫宛如平面的圖案，朝著觀賞者迎面撲來，完全不是可供踏入和尋幽探勝的另一個空間。

　　馬內很很清楚大眾會有什麼樣的感受,他蓄意以《奧林匹亞》激發大眾更大的反感,挑撥藝術家與藏家的神經,同時也對藝術本身——特別是藝術的傳統——發出嘲笑。這個過程有如掀開潘朵拉的盒子。在他揭露人們愚行的同時,也讓普羅大眾對藝術家產生不信任感。馬內掃射出的子彈幾乎飛向所有地方,幾乎擊中所有人;他以畫作公然攻擊的對象包括普通人,或說不諳藝術的普羅大眾,也針對美術學院系統裡的所謂權威人士,認定他們盡是無視現代藝術價值的庸俗之輩。馬內透過他的畫作直抒內心想法:這兩個群體都無法真正地欣賞或看懂前衛藝術(avant-garde);此舉也揭露出一個實情:這些群體與現代藝術家之間存在著巨大的鴻溝。然而,當繪畫不只被當作是藝術,也作為一種花招、一種惹事生非的工具或武器來使用時,馬內做的是搗毀藝術與觀賞者之間的其中一道高牆,他讓藝術扮演起煽動者,並且強調這樣的角色本身就有其價值。無論是有意或無意,馬內發出的攻擊不僅對大眾和法國美術學院(French Academy)起作用,也影響了藝術家群體和他們要創作的作品。是他首先在藝術家和大眾之間畫出分野,兩群人「道不同不相為謀」的情況此後還變得更形劇烈,有些人樂於利用這種分邊對峙,其後多年,兩邊之間的鴻溝不曾被完全連結起來。

　　五十年過後，杜象（一八八七～一九六八年）頗有居心地創作出超級挑釁的「現成物」。這位後來改行去鑽研西洋棋的法國畫家，在一九一五年買了一支雪鏟，再將它懸掛在畫室的天花板上，稱它為一件藝術作品。藝術這下子不單是一種花招。花招本身成為了藝術。

　　被命名為《斷臂前進》（*In Advance of the Broken Arm*）的這支雪鏟是杜象所完成的多件現成物作品之一，他因此被視為後現代藝術與當代藝術的先行者。杜象將買來的普通的、量產的物品送入神聖的藝術殿堂，藉此挑戰傳統的藝術觀念。很多人有充足的理由相信，杜象的現成物標誌著後現代主義藝術的誕生，是一場地動山搖巨變的開端。杜象認為，藝術不該再是關乎美學的——光是要取悅眼睛、造福視網膜；藝術應該是關乎知性的——要有觀念和想法來為頭腦效勞。傳統上，美、技藝和個人天賦是藝術的要件；藝術家被視為是獨特的、有才華的、神祕的（是巫師、先知和預言家）；藝術品被視為與其他物品截然有別，比其他物品更了不起——杜象透過現成物作品企圖挑戰和顛覆這些既定觀念。

　　杜象最著名也最具影響力、經常被後人模仿的作品《噴泉》（一九一七年），是他從 J・L・莫特鐵工坊（J.L. Mott Iron Works）買來，在上頭簽上「R. Mutt」，再擺放在展示台上的一個陶瓷小便斗。卡特蘭命名為《美國》

（二〇一六年）的黃金馬桶，以及曼佐尼（Manzoni）的《藝術家之糞》（一九六一年），雖然主題和內容與之迥異，但顯而易見都是借自杜象的概念。《噴泉》原本被提交到獨立藝術家協會去參展，因為根據該會規章，只要繳交入會費的藝術家，就能在該會舉辦的展覽上展示任何作品。但其理事會最終駁回《噴泉》的展出，會員們不認為那是「藝術」。要到二十世紀中葉以後，杜象的現成物作品才被大家完全接受，但是它們問世時已經一舉改變了藝術品的本質。從那以後，藝術品未必是由某個有天分又苦心鑽研技藝的人所親手創作出的獨特物件。某個撿來的、買來的或量產的物品可以是藝術；或者就如觀念藝術，某個人腦子裡的一個點子也可以是藝術。杜象透過他的現成物所表達的主張一旦被接受，並且成為準則，任何東西——只要是出自藝術家之手的東西——就能被稱為藝術。

　　杜象也嘲諷了「藝術是將平凡化為不凡」這一個長久因襲的觀念。他以現成物作品來表明「大寫的藝術」實際上是一種詐欺，同時強調出藝術也是商品。任何撿來的、買來的平凡物品，只要藝術家以大手一揮，就能「搖身一變」為「藝術」。商店裡販售的、人人都買得起的日常用品，人人都明白其用途的物品，就這樣成為只有少數人能夠欣賞、理解，人人再也買不起的「藝術

品」。一件現成物是你可以理解的，也就是「掌握到」它的諷刺意涵的作品，無關乎它是否具有美感，是否具有人見人愛的吸引力。

杜象藉此區別出頭腦和雙眼在藝術欣賞體驗裡扮演的角色。他以反美學的現成物作品，嘗試將一件藝術品的概念與表達形式截然二分開來。他想把小便斗送入美術館，他認為這個物件的粗俗，把它置於其他傳統繪畫、雕刻展品中的不協調感，將會刺激觀賞者與其他藝術家們的思考，並且挑戰什麼才算是藝術的概念，讓藝術不再高高在上，就此終結藝術和其他事物之間的分野。在杜象的構想中，小便斗只是作為一個現成物概念、某個唾手可得物品的原型而存在──因為大可以拿任何一個量產的物品來作為現成物展出──它就此破除了藝術與日常生活之間的分際。這似乎是一件不可能的任務，因為我們是透過雙眼與心智的共同運作來理解視覺藝術；然而，這就是杜象決心要做的事。

我們觀看、鑑賞物品，對它們做出美學上和知性上的判斷，因為所見即所思，兩者是無法分開的。我們的心智不可能將形式和內容截然分別開來：形式是具有表達力的；形式和內容是渾然一體的。一個陶瓷小便斗，即使是在工廠裡模製出來的，無論它是被視為藝術品（一件「現成物」），或僅僅是作為一個便斗，它都具有

其形式、目的以及某種美感吸引力。我們看著一個陶瓷小便斗時，可能會聯想到某些模製的或手工製作的現代雕塑，因為它們也是光滑的、簡約的、曲線形的。一個小便斗，無論它有沒有取作品標題（像是被命名《噴泉》），或僅僅是一個有功能性的用品，都能滋養我們的頭腦和眼睛。不過，這類現成物作品如今變得隨處可見。千年來，眾多藝術家所創作的各種靜物畫、肖像畫、風景畫以及雕塑，都是獨特的、個人性的表達，但現成物作品要讓觀賞者去關注的，並非它本身的樣子，而是現成物作為一個概念、一個構想──概念要高於物品本身。

　　杜象的現成物概念，特別是《噴泉》這個作品，在百年前，乃至五十年前，都稱得上是有原創性的、突破傳統的、引人深思的──無論觀者是第一次、第二次、第三次、第四次，甚至第一百次去觀賞都是如此。但此一概念如今已經不再新穎，當今藝廊和美術館裡充斥著多不勝數的當代現成物作品，因此現在有待解答的問題是：現成物還能滋養我們嗎？還能帶給我們什麼程度的養分甚或是挑釁與挑戰嗎？它還能為藝術界帶來刺激嗎？它如今是以什麼方式繼續挑撥我們呢？究竟還需要產出多少現成物作品，才能讓現成物概念就此作古，就此被視為一種方便卻已陳舊不堪的立場呢？究竟還需要

產出多少現成物作品，才能讓現成物概念不再代表前衛或挑釁，而僅僅是當今學院藝術的一種制式表徵？說起來，現成物已然成為當代藝術界常態性作品的這個事實尤其具有諷刺性，因為遠在一個世紀前，杜象之所以提出現成物概念正是為了挑釁、挑戰和顛覆學院藝術。

二十世紀初期，在大西洋兩岸皆可見革命性的藝術運動風起雲湧。在一九一五年，杜象把一支雪鏟掛到畫室天花板的那一年，馬列維奇畫出《黑方塊》，印象派畫家雷諾瓦描繪著一個又一個閃耀著光澤、洋溢魯本斯（Rubens）風格的豐滿裸女。當時的藝壇就如同現在一般，各種表現手法百花紛呈。

但與此前百年，西方藝術家仍然採用具象形式以及顏料、黏土、木頭、大理石、青銅等傳統媒材的十九世紀初期相比較，很多事已經有所改變。而這一切變化有個最根本的原因：藝術家不再靠承接委託案來謀生，因此可以擺脫數百年來受託創作的宗教和神話主題。此外，便於隨身攜帶的管裝顏料已經問世，現代藝術家紛紛外出對著風景寫生，實地畫出他們的所見所感，一幅風景畫不再是參照多張素描習作在畫室裡描繪而出的。在寫實派和印象派出現以前，藝術家當然也會描繪他們內心所感，但是走到戶外、置身在大自然中的藝術家，會優先把自己對周遭世界的感受當成主題。由於藝術家

不再有贊助人和委託人，他們更容易感到孤立無援，感
到被誤解。他們的生計不再受到保障。但他們也得到解
放，從今而後可以任意選擇自己想要的主題，運用自己
想要的創作手法。

　　印象派畫家走到自然裡，也讓藝術往抽象形式更靠
近了一步。藝術家所做的與觀賞者所習慣的、期望的作
品之間，第一次出現真正的落差。法國美術學院的巴黎
沙龍展覽拒絕接納印象派畫家馬內、雷諾瓦，以及寫實
派畫家（例如庫爾貝）、後印象派畫家（比如塞尚）的
前衛、創新作品，他們的方法、風格和主題一再被視為
粗鄙、不登大雅之堂。塞尚的筆觸就像是捕捉那些稍縱
即逝的感受，他所表達的不完全是所見之物，而是「觀
看」這個存在式體驗。他把從多個不同視角所見的景物
組合在同一個畫面中——猶如呈現人們是如何回應一個
變動不居的動態世界。塞尚透過對形體的布局，將遠方
的形體，比如一座山峰，就置於畫面最前方（因為這就
是眼前山峰給他的迎面衝擊感），使得繪畫空間變得近
乎平面化。到了馬內畫出《奧林匹亞》的一八六三年，
藝壇的一場風暴已蓄勢待發。

　　有更多驚人的新創意相繼出現，像是梵谷筆下相互
推擠的平面圖案、豪放筆觸和反映情緒的新穎色彩，像
是保羅・高更（Paul Gauguin）受到非西方民族的原始藝

術品、習俗和神話啟發而創作出的繪畫與雕塑。在印象派及塞尚帶來的革新之後，律動、情緒和焦慮不安——一種相對性的世界，就此成為藝術的主要關注、靈感與主題。

立體派畫家，特別是畢卡索與布拉克，則把塞尚的創新概念再往前推一步。畢卡索與布拉克所畫的靜物、肖像和風景，就此捨棄固定的單一視點。他們把形體、空間、位置和時間都想像成是破碎的、混合的。在他們的作品世界裡，可以同時看到物體的正面、背面、頂部、底部；可以同時從內往外看以及從外往內看；透過夢境與想像力，可以同時從昨日、今日和明日的視角觀看它們。

馬諦斯與其他野獸派畫家青睞強烈的用色，就連馬諦斯也覺得自己像在施展巫術似的；認為這些色彩可能讓他瞎掉。立體派的多面性結構和野獸派的強烈色彩就這樣為一九一三年誕生的抽象藝術開闢了道路。抽象派完全放棄去感知藝術以外的現實世界，把藝術品本身當作主題。與此同時，達達主義創始人讓・阿爾普（Jean Arp）把偶然與隨機引入他的詩歌和藝術創作當中，表現主義藝術家則是透過作品來表達情緒。杜象當年買下那支雪鏟時，他將己身所見的事物視為是藝術自然而然的發展軌道與演進故事的高潮巔峰、合理結局和最終安

息處。即使不是他，早晚有一天，可能也會有別人來提出此一主張。早在一九一五年，當現代主義才進入青春期時，後現代主義就呱呱墜地了。

不過現代藝術家不為所動，他們繼續創作各種各類的藝術。接下來的數十年裡，杜象的現成物並未真正盛行起來。現代主義潮流在巴黎延續了近百年，直到第二次世界大戰後，藝術中心從飽受戰火摧殘的巴黎轉移到紐約，美國抽象表現主義於此時躍居為主流。以阿希爾‧戈爾基（Arshile Gorky）、德‧庫寧、波洛克和菲利普‧加斯頓（Philip Guston）為首的抽象表現主義畫派，他們的創作融合了純抽象、超現實主義和具象再現，既是歐洲現代主義的延續，也是與它一刀兩斷。

若沒有歐洲繪畫、雕塑，特別是畢卡索的話，自然不會有抽象表現主義的出現，但是觀諸此派畫作的巨大尺幅、氣宇豪邁筆觸和充溢其中的自由解放感，足見其核心是百分之百的美國風格。抽象表現主義畫家的主要目標之一即是與歐洲現代藝術，特別是與大師地位的畢卡索，切斷臍帶關係。

抽象表現主義畫家潛心於反映存在主義（Existentialism）哲學，熱衷在畫布上表現出個人化的、中國書法般的筆法。這些浪漫派取向的美國藝術家也看重感性、行動和內

心剖白。藝評家湯瑪斯・B・赫斯（Thomas B. Hess）寫道：「繪畫不再是求美，而是要求真；它得如實再現或表現藝術家的內心感受與體驗。如果這意味著一幅畫必須看起來庸俗、破爛、拙劣，那也是再好不過了。」[2] 這個觀點與杜象的主張不謀而合：藝術應當是反美學的，它應當為心智服務，而不是為眼睛服務。

一九五三年，初出茅廬的藝術家羅伯特・勞森伯格（Robert Rauschenberg，一九二五～二○○八年）（他不久後會成為美國普普藝術運動的代表人物）前去拜訪當時聲望已高的德・庫寧（他正在躍升為足以與畢卡索相媲美的藝壇超級明星）。勞森伯格請德・庫寧送他一張素描。藝術家之間經常會互相贈送或交換作品，但是根據馬克・史帝文斯（Mark Stevens）和安娜琳・斯萬（Annalyn Swan）合著的德・庫寧傳記裡的記述，勞森伯格坦白說明了來意，他「要這張素描並不是為了把它張掛在自己的工作室裡，而是要擦掉它」[3]。德・庫寧勉為其難首肯，給了勞森伯格一張結合不同媒材、相當難擦除的素描。勞森伯格花了兩個月擦掉它，再將這張還留有朦朧痕跡與斑點的畫命名為《擦掉的德・庫寧素描》（*Erased de Kooning Drawing*，一九五三年），當成自己的作品來展出。德・庫寧曾說，他覺得自己「像是被強暴一

樣，儘管是象徵意義上的。」[4]

　　勞森伯格這幅《擦掉的德·庫寧素描》不僅成為挪用與毀壞一件藝術作品的象徵性例子，它也是一個抹除藝術神聖性的新達達主義式儀式。他以這種方式宣告與歐洲藝術分道揚鑣，也將藝術的真實性、高度嚴肅性、原創性和嚴謹美學概念都踩個粉碎；抽象表現主義與現代主義在大破大立這點上可說理念相同。勞森伯格這幅《擦掉的德庫寧素描》揭示出，對藝術嚴肅性的反叛如今來自於內部，來自於同儕藝術家。雖然《擦掉的德·庫寧素描》和馬內的《奧林匹亞》一樣都意在搗毀藝術聖殿，但是它比馬內更往前一步。勞森伯格擦掉德·庫寧素描的舉動，並不完全是為了挑釁觀賞者，這幅作品就有如杜象的現成物，是對藝術本身的挑釁。

　　《擦掉的德·庫寧素描》將「化平凡為藝術」的過程顛倒過來。它不只將杜象現成物式的反美學觀點送上中央舞台，也將毀壞行動轉變成一場藝術行動。它提出的是這一個概念：嚴肅藝術和個人化表達如今都是諷刺的玩笑，藝術與文化的美學純粹性和崇高性已遭到徹底推翻。

　　隨著勞森伯格、安迪·沃荷的崛起以及普普藝術的出現，普羅大眾和許多藝術家都鬆了口氣。如果美學標準已經正式被擦除掉，如果雅、俗不再有別，如果它們

之間是可以互換的，如果藝術和娛樂之間不再有分界線，那麼大家總算可以放輕鬆一點了。普普文化式取向與挪用、破壞的手法，自此成為當代藝術的核心原則。傑夫・昆斯用不鏽鋼打造的「慶典」系列彩色氣球動物，或是烏斯・費舍爾在蓋文・布朗畫廊以電鑽鑽出一個大坑，命名為《你》（二〇〇七年）的裝置藝術作品，都立基於這樣的創作理念。

中國流亡人士、後現代藝術家艾未未（Ai Weiwei）則以爭議性十足的《摔落漢朝的古甕》（*Dropping a Han Dynasty Urn*，一九九五年）一鳴驚人。此件作品包含了三張連續拍攝的黑白照片，呈現這位藝術家的確將一只珍稀的、昂貴的兩千年古甕摔落到地上。一如艾未未所料，這件作品引發不少批評聲浪，他對此回應道：「毛主席告訴我們，要打碎舊世界才能創立新世界。」[5] 艾未未的這句話既諷刺了共產主義中國的現況，也是對藝術價值（無論是文化價值或暴漲的市場價格）的嘲諷。

　　《摔落漢朝的古甕》被奉為前衛藝術的經典和支柱之作。艾未未毀壞另一位藝術家的作品（反正是他購買的，它於法於理屬於他所有，他可以任意處置它），記錄下此一過程，這樣的一場行為藝術如今已廣被接受與理解。它就像勞森伯格那幅《擦掉的德・庫寧素描》，

是悠長藝術史上行使挪用與破壞手法的又一個例子；前衛正是推翻過去以打造未來。

　　這樣的作品也讓大家注意到藝術在本質上即是商品；它質疑了藝術和文化的真正價值、此價值的本質以及此價值如何能夠被估量。印象派畫家既是第一批遭到藝評家和大眾嗤之以鼻的藝術家，也是第一批受到低估的藝術家。到了二十世紀初期，印象派作品在世人眼裡不再是驚世駭俗的，許多現代藝術家的作品價格逐漸攀升，大眾開始領會到現代藝術家都被誤解和低估了。當然，許多人錯過現代藝術，也就錯過靠它們飛漲的價格來獲利的機會。就如宮布利希所指出的，這點讓每個人不願再貿然定奪一件藝術品的價值；藝評家、收藏家和大眾更能夠開放心胸去接納藝術家所創造出的任何作品——無論它們看來是如何荒謬可笑。他們會躊躇、會納悶藝術家是否總是有理，會對自己說：或許應該接受、支持和看重藝術家所創作的一切東西，以免又跟它們日後的文化與金錢價值失諸交臂，又白白錯失掉獲利機會。大家對新藝術的高接受度，有助於解放藝術和藝術家，讓他們得以享有某種程度的自由——他們如今可以不用創作出實體物件，就像若干觀念藝術作品，可以僅是創作者腦中的一個點子而已；或者就如艾未未一樣，他們可以決定去摧毀某個無價的、僅此一件的珍貴文化瑰寶。

　　艾未未的支持者將《摔落漢朝的古甕》視為挪用藝術（appropriation art）的一件傑作，他們認為艾未未既達成對文化與政治的批評，也做到藝術定義裡的「轉化」。他刺激、挑釁我們，讓我們去質疑自己的現在與過去，去質疑藝術的價值。但我們也能質疑艾未未這件破壞式作品是否有違道德，因為它抨擊了文化應該受到珍重這個既定觀念。不過，艾未未摔壞古甕的這組照片在拍賣場上多次以高於陶甕原價的價格售出，也沒有人記得被擦掉的德・庫寧素描的原貌，大家只記住勞森伯格擦除舉動的象徵意義，這兩件事實足以證明艾未未和勞森伯格的作品都做到了「轉化」。然而，他們「轉化」後的東西究竟是什麼？又是付出什麼樣的文化代價呢？

現代與當代藝術家向來可以自由選擇創作的主題、媒材和手法。即使在杜象提出現成物概念之後，藝術依然是由藝術家說了算。但我們最好謹記，當藝術家進行藝術創作時，他們也做出為什麼而作、如何作、為誰而作的各項決定。我們也該記住，藝術是關乎於作品深度到哪裡，個人體會又是到哪裡。無論一位藝術家做了什麼或創作出什麼，我們都有要不要接受、要不要相信這件作品的自由。

　　起碼對我而言，藝術是關乎深度：藝術家如何以深

入的、有説服力的、出乎意料的方式來讓我信服他對其主題的探索。最終的答案沒有對錯。一切只關乎程度。如同畢卡索所言:「藝術並不是真相。藝術是謊言,但它會讓我們領悟真相,或至少給予我們一個要去了解的真相。藝術家必須知道怎麼去説服其他人相信他的謊言就是真實。」[6] 一位藝術家在你家客廳地毯上倒下一堆髒物的舉動,可能讓你的眼睛為之一亮,被勾起興趣與好奇心。一切只關乎於你期待、要求和渴望什麼。一切只關乎於一件藝術作品的傳達是否明晰——它是否足以説服你相信它所訴説的事。

我認為,藝術也關乎有意義的對話。任何僅僅是宣告自身主張,而無意展開對話的藝術作品,並無法讓我多花時間停駐其上。我指的並不單是觀念藝術或現成物作品。師法塞尚的靜物畫很多都平庸無奇,依照杜象《噴泉》的概念如法炮製的作品,多的是泛泛之作。我建議你盡可能多看——而且要湊近看。不過,我會建議你別只去熱門的藝廊和美術館,不妨多往「人跡罕至」的地方去發掘藝術品。偉大的藝術總是出現在出乎意料的地方。在藝術這個領域,你得付出時間和努力才能區別出哪些只不過是冒充真理的謊言,哪些又是真正被揭露而出的真理。

第二部 ／ 近距離接觸

# 第六章
## 覺醒：巴爾蒂斯——《貓與鏡子 I》

以巴爾蒂斯（Balthus）之名（其童年綽號）為大家所知曉的這位藝術家，屢屢在他的畫作裡探索裸體主題。他使得裸體藝術史不再只圍繞在主題本身，也承載著裸體畫在藝術傳統裡的演變歷程與其各式各樣的隱喻意義。

巴爾蒂斯於一九〇八年出生於巴黎，就成長在舊世界衰落、現代新世界正在成形的世紀之交。他的父親艾里奇·克洛索夫斯基（Erich Klossowski）是藝術史學家。他的母親芭拉蒂娜（Baladine）與詩人萊納·瑪利亞·里爾克（Rainer Maria Rilke）是戀人關係（里爾克亦是巴爾蒂斯的導師和支持者）。里爾克、作家安德烈·紀德（André Gide）、尚·考克多（Jean Cocteau）以及畫家波納爾都是克洛索夫斯基家中的常客。一九一七年，巴爾蒂斯的父母離異，他跟隨母親和哥哥搬到日內瓦，再於一九二一年搬至柏林。巴爾蒂斯與畢卡索、馬諦斯以及賈克梅蒂結交為友，但他從未真正接受立體派、野獸派和超現實主義，亦即現代主義藝術的信念。當時的世界變化得越來

越快，一腳堅定踏在過去的巴爾蒂斯則是慢下來。他以兒童到成人之間的「過渡時期」（transition）青春期為主題，創作出既古老又現代、超越了時間的繪畫。

雖然巴爾蒂斯也畫肖像畫、風景畫、靜物畫、室內畫和成人裸體畫，但他的創作一再回歸到青春期主題。世上大多數的文化都有成年禮儀式，裸體也是不同文化背景的藝術家時常探索的主題。無論青春期被視為是一段珍貴的純樸時光，或人體生長發育的第二個高峰期，或童年自我與成人自我正面交鋒，從而歷經性意識覺醒、身分認同危機和心理失衡的混亂期，它被普遍公認是一段醞釀期與蛻變期。在這段過渡時期裡，一個人的童年在逐漸遠去，而他的「現在的自我」與「設想的成人自我」必須融合為一。

許多藝術家都處理過青春期主題，但沒有任何一位藝術家曾像巴爾蒂斯一樣由於這種主題選擇而遭到非議怒罵。前不久，他的一幅傑出畫作《特瑞莎之夢》（*Thérèse Dreaming*，一九三八年）就引發過軒然大波。超過一萬一千位出於好意、但無疑是遭到誤導的民眾參與了一件線上連署活動，要求紐約大都會藝術博物館從其展廳撤下該幅畫作，或者起碼應該重新編寫解說牌的文字內容。

《特瑞莎之夢》描繪一名穿裙少女曲起一腳坐在椅

子上，露出白色內褲和襯裙，而她腳旁的一隻貓看來正
在舔食盤子裡的牛奶。這幅畫把「轉大人」的自我意識
覺醒（遐思幻想和可能性都是無限的）與性意識的覺醒
畫上等號。做夢的特瑞莎頭部脹大，臉孔泛紅，神情躁
動，而她的世界彷彿在旋轉。隨著夜色逐漸降臨，青春
期的焦灼和亢奮更加沸騰。一條白桌布彷彿站立起來，
就要從桌邊一躍而下。貓兒的尾巴宛如陰莖，帶有一種
蓄勢待發的性意涵。但是，就在特瑞莎內心的夢境世界
往外溢出，彷彿滲入她周遭的一切，就在她看似要陷入
地板的這個瞬間，她也像凝結為一尊不朽的女神。巴爾
蒂斯禮讚了她脫離童稚自我進入青春期的關鍵時刻，尤
其著重於表現她所沈浸悠遊的那個夢幻小天地。在巴爾
蒂斯描繪少女的其他畫作裡，青春期多半被呈現為一種
死亡前置期（是童年的冬季，而不是成年期的春天），
就我所觀賞過的同主題作品來說，他是唯一一位採取
此種觀點的藝術家。《斜倚的裸體》（*Reclining Nude*，
一九八三年）這幅畫裡的女孩，她的姿態猶如希臘愛琴
娜島（Aegina）阿法亞神廟（Temple of Aphaia）那道山形
牆上的《垂死的戰士》（*The Dying Warrior*）雕塑翻版，也
像一個攀附在岩石或船骸上的船難倖存者；這副青春肉
體若干部位的色澤，令人聯想到過熟的水果、覆著青苔
的斑駁古蹟與秋天的落葉。儘管如此，巴爾蒂斯神奇地

維持住其一貫理念：禮讚純潔無邪的青春。巴爾蒂斯對他畫筆下的少女主題有過此番思考：「繪畫兼具具體性與精神性。它是一種通過形體來抵達心靈的方式……說我畫裡的少女有情色意味，這是只停留在物質層次的看法。也就是說，根本沒領略到迷惘青春期的純潔無邪與童年的真理。」[1]

知名的當代荷蘭攝影師萊涅克・迪克斯特拉（Rineke Dijkstra，一九五九年生）所拍攝的青春期男女肖像裡，少年少女們獨自站在鏡頭前，顯露出一種不知如何擺姿勢的青澀感，卻以成年人般的沉著表情來掩飾他們的尷尬笨拙；跟那些照片相較，《特瑞莎之夢》的內涵是更豐富的，所做的探索也更深入。不過，迪克斯特拉就和巴爾蒂斯一樣，能與那些青春期的孩子共情，她鼓勵他們忠於自己，可以脆弱，可以悶悶不樂，可以對發育中的身體感到不自在。巴爾蒂斯所繪的少女肖像畫雖然都有模特兒，但它們所傳達的東西都不止於某個個別人物或原型。在迪克斯特拉的肖像照中，我們仍然覺察得到那些少男少女的個體性，我們會對他們抱有同情，尤其當我們不由回想起自己的青春期時，共鳴也更強烈。而巴爾蒂斯畫裡的少女們都超脫了個體身分，也讓我們超脫於自身之外。雖然巴爾蒂斯畫的是「特瑞莎」，但他真正描繪的主題並不是特瑞莎這個人，而是青春期與夢

境。一名裸體少女的夢境並不是作為一個單一主題而存在，巴爾蒂斯把它當作起點，由此展開童年期、成年期、身體發育、青春期、夢境、幻想等主題的多方多樣探索。

　　巴爾蒂斯畫裡的少女（他通常稱她們為天使或幽靈）彷彿不是被描繪、刻畫出來的，而是被召喚到畫布上現身的。她們迷人又神祕，既似朦朧預兆，又似堅實形體。儘管巴爾蒂斯的少女像並不是傳統的那種宗教敘事藝術，但她們既是天使又是人類，若以一幅天使探訪與報喜主題的畫作來比擬，她們既是天界來的使者，也是得喜訊的凡人瑪利亞。即使巴爾蒂斯在一幅畫裡只是描繪一名少女，她們仍然可以令人聯想到傳統宗教畫的靈魂與肉體合一意涵。這些實在而具體的少女，猶如化為實體的夢境和回憶——彷彿我們自己青春期的內心世界再度甦醒過來並且凝固成形。對藝術家而言，過渡期是一個內涵豐富的隱喻，巴爾蒂斯更是將此主題呈現得淋漓盡致。他詮釋、表達了青春期少女的扭怩不安與覺醒——包括仍在她們心裡盤旋的童稚幻想，她們的羞怯、純潔、萌芽中的性意識，她們的勇敢與恐懼；他那些具有縱深感、夢境似的畫作不僅是對青春期的探索，也挖掘了成長、轉變以及超越（transcendence）的本質。

　　是什麼讓巴爾蒂斯的裸體少女如此神祕？首先，他

將她們置於繪畫的奇幻仙境裡，在那個地方，眾多矛盾的事物，諸如純潔與惡意，青春的希望感與憂鬱的懷舊感都真實存在，同時也相互對立。他作畫不是為了「再現」世界的樣貌，而是進入生命奧祕的內在核心。他曾談到他是怎麼描繪這些少女的：「以寂靜的光暈密密實實將她們裹起，彷彿在她們周圍製造出一種夢幻暈眩景象。」又說：「這是我何以把她們視為天使的理由。她們是由別的地方來的，可能是從天堂降落，或者某個美好的地方突然開啟，超越時空送來這些超凡迷人的存在物。或者這麼說吧，我畫的是聖像（icons）。」[2] 巴爾蒂斯的少女肖像具有多層次的內涵，然而那些細節並不是附加到某一個人物身上，而是為了呈現某個更大的、更廣的群體。他畫筆下的少女們象徵著青春期和改變的本質——不只是肉體上的，還包括精神上的蛻變。

巴爾蒂斯談到這些主題的創作時，表示他畫的始終是自己的童年，以及童年給他的靈感啟發，他寫道：

　　沒有任何事比描繪晶亮的眼神，臉頰上幾不可見的細毛，幾乎察覺不出的情緒，像是笑裡帶苦或苦裡帶笑的一對雙唇，更具挑戰也更困難了。我的目標是捕捉到年輕模特兒臉龐裡有如樂曲旋律的平衡感。但是我致力

描繪的不只是身體和五官特徵。她們的身體和面孔底下的東西，她們的沉默與陰鬱底下的東西，也具有同等的重要性。[3]

然而，這些女孩的神祕感不是轉瞬即逝的，而是具體的。雖然巴爾蒂斯的畫面像是在捕捉某個稍縱即逝的瞬間，但他的構圖具有確實的形體、質量以及時鐘齒輪般的高精度嚙合性。在他謎樣的畫面構圖中，每樣事物似乎都嵌合得天衣無縫，但整體依憑的是夢境的那種流動性邏輯。巴爾蒂斯結合不同文明與時代的元素，也以數學般的精準度把中國古代藝術與尼古拉·普桑（Nicolas Poussin）的新古典主義（Neoclassicism）風格結合在一起。巴爾蒂斯就像他所喜愛的畫家馬薩喬、皮耶羅·德拉·法蘭契斯卡（Piero della Francesca）、提香、庫爾貝、普桑以及塞尚一樣，並不單是在畫布上重現真實存在過的場景。他是在吐納著氣息的畫布上培育出一個個活生生的形體，它們透過與觀賞者的互動關係、不同人的觀畫感受，各自獨立地活出變幻莫測的生命。

你在觀看一件藝術作品時，最好一開始就確認第一眼吸引你的是什麼，當下讓你感受最深刻的是什麼；接著綜觀整件作品的大形體與大運動，再看小形體和小運動。

在巴爾蒂斯《貓與鏡子 I》（ *The Cat with a Mirror I* ，繪於一九七七～一九八〇年）（圖 9）這幅畫裡，一位與真人等身，甚至還更大的裸體少女，將鏡子舉向一隻貓，但少女本身是畫面裡占比最大的主要主題。整幅畫裡的大形體和大運動，還包括突然從雲層探出的滿月所灑下的光芒——或說花園裡一朵盛開的花。這位女孩觸發觀賞者的疑問。她是誰？她從哪裡來？她正在做什麼？她正要去哪裡？她看起來像什麼？她是真實的或只是預兆異象？她是由大理石或石頭打造的嗎？還是由空氣構成的？或是真正的血肉之軀？她是少女還是幽靈？還是夢境幻影？她在戲弄我們還是戲弄貓？她自己在照鏡子，還是讓貓照鏡子？或者把鏡面照向我們？或者以上皆是？女孩看來很滿意（要不就是在驚嘆）自己的美貌、純潔、存在和光線。雖然她並非直視著我們，但她彷彿讓自己成為一種供品，將自己完全袒露在我們眼前。

不過，在我確認完這幅畫裡的大動作和大元素之後，讓我立刻心頭一震和入迷的元素，並不是真人大小的少女，不是宛如埃及獅身人面像的貓，也不是閃亮的金色鏡子，而是畫裡毛糙朦朧的光線——我覺得自己彷彿正望著一輪滿月一樣。《貓與鏡子 I》呈現出一種猶如照鏡子的質感，一種明亮又晦暗，絲絨般柔滑卻也似灰泥般粗糙的矛盾氛圍。整幅畫就像被微風吹拂的水面，

盪漾著一波波漣漪。我的目光在畫面上緩慢移動，欣賞每個細微處，試著深入發掘隱藏在其下的東西。但是要到它的底下去，得先從表面開始——從迷人的少女、貓和鏡子開始。

《貓與鏡子 I》這幅畫裡的每個形體就像用一張平面紙張來摺出圖形的日本摺紙，或是半立體的淺浮雕，它們彼此相接拼合在一起，成為一幅奇特的拼圖。有如石雕、花瓣或嘴唇的床單，讓我想起喬托壁畫裡的山巒和樹木。喬托（一二六六～一三三七年）是西方世界第一位表現出人物重量、量感和情緒的畫家，是他引領藝術從中世紀的抽象形式過渡到文藝復興時期的具象形式。但是喬托在他創新的壁畫作品裡保留了若干中世紀藝術的形式和技法，像是金光閃閃的光暈，簡化和象徵化的描繪，或是只畫出大自然景物的本質特點。他畫裡的形體只是向我們提示此一故事的特徵和要素（比如發生在戶外），他讓我們的目光只專注在畫中發生的主要事件。

同樣地，巴爾蒂斯這幅畫裡的毯子與床單皺摺不該被理解為有某些毯子在那裡，而是要將它們當成毯子、皺摺、花瓣和嘴唇的概念來看待。就像喬托畫裡的山丘都是簡化來描繪的，巴爾蒂斯畫裡的床單也超越個別物件的殊異性，成為代表所有床單的象徵物；它們也讓我們聯想到石頭雕塑和自然界裡的若干形體。它們就像

那位裸體少女，也存在於「中間」。這些床單與毯子就像她一樣，已駛離個體性的安全港灣，航向廣泛代表性的遼闊汪洋。巴爾蒂斯在其他畫作裡也曾引用喬托的手法，然而在這幅畫裡，青春期作為一段過渡期的隱喻，似乎也可延伸來指涉繪畫藝術本身的過渡（藝術也正跨入青春期）：從中世紀的抽象化、象徵化與簡化形式過渡到文藝復興時期鉅細彌遺呈現視覺細節的具象藝術──繪畫從此引入了逼真的質地、光線、重量、量感、三度空間和大氣透視法。

　　《貓與鏡子 1》不僅呈現既是床單又似石頭、始終在「中間」狀態的這類元素，畫面的空間感也是忽遠忽近，遊走於二度平面和三度立體空間之間。就像女孩逗弄著貓咪，巴爾蒂斯似乎也在逗弄我們──我們一會兒像看著抽象畫，一會兒畫面又是完全具象的。整幅畫的某幾處，比如少女頭部、手部、鏡子周圍的栗紅色背景給我們撲面而來的逼近感，它們也似乎包裹著她的身體，將她緊縛在畫平面上。在畫面近中央，少女的手肘彎曲處那裡，栗紅色背景看來像正鬆開對她的掌控，往後退去。而在其他幾處，紫紅色背景似乎朝我們更逼近，比如床頭板上方的色塊似乎是平坦的，並且有如組成煙囪的磚塊那樣直向地堆疊起來。雖然這片背景整體上維持著平面感，就像一面背景牆而已，但它是具有

延展性的，一會兒是壁畫，一會兒是石頭，一會兒是液體，一會兒又是紫色霧靄。

　　我們在這幅畫裡體驗到的是漢斯・霍夫曼所說的「推與拉」力量，畫面成了一個彈性空間，混淆也顛覆了我們對一個三度空間的實際房間的理解。要領會巴爾蒂斯筆下的形體在做什麼、有何目的，我們就必須解讀他在畫裡所訴說的訊息，而不是試著拿這幅畫去對應我們對臥室、貓和少女的既定認知。我們必須湊近看，試著理解巴爾蒂斯在做什麼，以及他何以這麼做的理由。我們得去看他如何在某處把一個形體——比如少女，朝我們推近，在另一處又將她的身軀拉入背景的縱深空間。他把她奉送到我們眼前，接著又把她帶走。

　　我認為，巴爾蒂斯在一定程度上探索了女孩橫跨於兩個世界（孩童與成人，清醒與沉睡，現實與夢境）的隱喻。袒露身體的少女似乎從床上飛升而起，朝我們飄過來。然而，她那半敞的藍色洋裝、右手大拇指以及手裡的信似乎也將她釘在床上——就有如昆蟲學家所裝釘的一件標本。她既被床面托起，被推往我們的方向。但是她仍然用大拇指緊緊抓著畫中的夢幻世界，抓得非常牢。

　　我們可以感受到有股力量把女孩縛在原地，但也有另一股力量將她拉起，讓她準備破繭而出；我們可以感受到兩種欲望對峙的張力：要留在原處，或做出改變、

往前進。我們感覺得出，她猶豫是否要停留在童年，或是邁向下一個階段；她就像一朵正要綻放的花朵，一隻正在展翅的蝴蝶。她一腳踩在腳凳上，身體的一部分（頭部、右膝、右肩和軀幹）轉向貓兒，也就是朝內，遠離我們。身體的另一部分（陷在床裡的左腳以及左肩）則是轉向反方向，遠離貓兒和畫面的框限，也就是朝外，朝向我們。她處於矛盾狀態，既封閉也敞開自己。

優雅但怯生生的，自然但雄偉的，巴爾蒂斯畫中的裸露少女就像巨人一樣聳立，臥室已經容納不下她，她是橫跨河流兩岸的一個巨人或一座紀念碑。她看來像正要下床，也似正要上床。她也許是一位信差，因為她的右手拇指與食指之間夾著一封信；她可能正在坐上或步下一張飛毯，她搭乘的船隻可能正要靠岸或出海。她彷彿是從閃耀栗紅色背景中所冒出的一個幻景，隨著她越變越清晰，我們感覺貓兒似乎也在逐漸消褪，逐漸遁入遙遠的記憶裡。她的身軀就有如一座陡峭、粗糙的懸崖，要攀登而上，你得先爬上那隻有如高聳、光裸樹幹的筆直右腿。那隻腿作為這幅畫的入口和支點，也給予整幅畫面的構圖一股動勢。她右腳踩的腳凳並非一個安穩的落點，它猶如一塊滑板，隨時能載著她咻地滑走。

巴爾蒂斯這幅畫裡的少女顯然是現代人物，但她也

是一種綜合體，令人聯想到多個藝術作品與神話故事。
當你端詳她的身體，你也瞬間被帶到其他作品前面。
她令人聯想到古希臘羅馬雕像、拜占庭時期聖母像、
斑駁的洋娃娃以及古老文物。她與維納斯女神主題的
畫作也有交集處，像是吉奧喬尼、提香、魯本斯、迪亞
哥‧維拉斯奎茲（Diego Velázquez）和讓－奧古斯特－多
明尼克‧安格爾（Jean-Auguste-Dominique Ingres）的相關作
品，或是桑德羅‧波提切利（Sandro Botticelli）畫筆下那
位踩在貝殼上、款款朝我們滑近的維納斯。更要一提的
是她與卡拉瓦喬（Caravaggio）那幅情色味濃厚傑作《勝
利的愛神》（*Amor Victorious*，一六〇一～一六〇二年）的
呼應；在該幅畫裡，長著翅膀的全裸愛神邱比特調皮地
以右腳站立，雙腿挑逗地大張，而他曲起的左腳擱在桌
上，完全隱沒在屁股下方。巴爾蒂斯的少女也讓我們想
起波提切利那幅維納斯畫作裡的浪花、沙子和貝殼。
她還讓我們想起：從亞當的肋骨所造的夏娃，從伊甸園
被逐出的亞當，一隻腳卡在陷阱裡的動物，音樂盒裡
旋轉的小人像，芭蕾舞伶，一支準備要被折斷的許願骨
（wishbone）。她那身知更鳥蛋藍的洋裝（顯然是要致敬
聖母瑪利亞的天空藍藍袍；上頭幾處似乎有撕刮或磨損
的痕跡）內裡是由生肉般粉嫩的色塊構成。這件洋裝從
來就不僅僅是洋裝而已，它也有如洞開的穹蒼，或從她

身上傾瀉而下的一道瀑布，或從她的肩膀所脫落的一塊
蛻皮。

我沉浸在巴爾蒂斯描繪少女、貓和鏡子的這幅畫裡，
想到夜色和月光，想到主掌性與美、帶來好運的魅力女
神維納斯，她也是愛神，代表著聖潔之愛和世俗之愛，
畫家以她為題材入畫時，經常描繪她在攬鏡自盼。我想
到司管大自然、月亮、狩獵和野獸，以魔力馴服動物的
女神黛安娜。這提醒了我：古代先人們會在有月光的夜
晚，趁著動物們在沉睡也更為脆弱時出門狩獵，作為獵
人嚮導的這位月亮女神通常比太陽神更受到大家尊崇。
於是我意識到，這幅畫的栗紅色背景就有如朦朧的夜
色，閃亮的黃色鏡子是太陽，而少女是淡藍色的月光；
她美麗但怪誕，還令人想到古蹟和孩童。我不禁想，究
竟是月光將她照得發藍，或者她就是那輪閃耀的明月，
又或她就是人格化的月光。這幅畫令我浮想聯翩的同
時，我還記起小時候躺在安靜、黑暗的房間裡準備入睡
時，我的想像力經常也在回憶與幻想之間，在美夢與惡
夢場景之間來回穿梭。

　　巴爾蒂斯這幅畫啟發了我的種種自由聯想、想像與
懷舊情緒，但是它的多樣特質不僅僅是帶你走入時光隧
道而已，你的腳步也從不會在同一個地方停留太久。巴

爾蒂斯畫裡的這位裸體少女雖然栩栩如生、散發青春氣息，卻也跟我在任何一幅畫作中見到的胴體一樣神祕。她的身軀是由多層不透明、半透明顏料疊加而成，讓我們的目光難以穿透進入。彷彿從內散發出光芒的這副身體，一大部分都是淡藍色的（儘管有幾處是珠光白、淡綠、金色或粉紅色澤），它時而顯得柔滑光亮，時而顯得乾燥粗糙，時而是半透明的，時而是不透明的。她的雙唇、顴骨和陰部是亮光粉紅色澤，皮膚和頭髮有幾處彷彿鍍了金般閃閃發亮。她令人聯想到工藝品、蝶蛹和斑駁的濕壁畫。然而，畫中沒有任何一樣東西是明白的或確定的。巴爾蒂斯讓所有元素都處在充滿各種可能性的過渡階段。這幅畫引發的任何聯想與指涉，全都化為畫面裡一閃即逝的浮光掠影，成為一個又一個持續在發揮作用的詩意隱喻；畫布與那些形體彷彿進行著煉金術的轉化歷程，它們就跟任何幻夢一樣是瞬息萬變的。

儘管《貓與鏡子 I》這幅畫看來變幻莫測，難以把握也難以解讀，但巴爾蒂斯似乎想要對我們訴說一個故事，他懂得如何將我們拉入畫中，讓我們保持興致——並且深深著迷。少女和貓就像正盯著催眠師所擺動的一只懷錶一樣，被那支發亮的手鏡牢牢地吸引住。而我也跟他們在一起。當我們的視線跟著貓的視線移動時，目光

會來回穿梭在貓、少女和鏡子之間，巴爾蒂斯有意地讓這些畫中元素與觀賞者之間展開「打乒乓球般的來回對話」。鏡子除了像陽光，也讓人聯想到火圈、燃燒的火炬，或者就像栗紅色背景上的一個金色鑰匙孔。倘若以喬托的繪畫來作為對應參照物，鏡子就是光暈，女孩就是天使，她像摘掉頭飾一樣，剛把那圈光暈從頭上摘下來——如此一來，她與貓，以及畫作前的觀賞者，都更能好好地欣賞它的美麗與光輝。女孩的這面鏡子或光暈（或兩者的混合物），就像中世紀繪畫裡以畫筆描繪或由金箔貼出的光暈（它們通常是平面的，既裹住人物的渾圓頭顱，也矛盾地與背景的牆壁化為一體），看起來既是平坦的也是立體的，既是正面的也是側面的。這面鏡子就像中世紀繪畫裡以畫筆描繪或由金箔貼出的光暈，似乎在空間裡轉動著，似乎正為牆面鑿開一個入口——那是一扇窗，一道金色的光之門，一座跨接起此界與彼疆的橋樑。

　　至於在巴爾蒂斯的這幅畫裡看來神祕莫測，也像偷窺者的貓兒，牠又有什麼故事要說呢？貓本身就是謎樣的動物。巴爾蒂斯以貓和鏡子作為這幅畫的標題，根本沒提到少女。巴爾蒂斯在他人生的最後二十五年裡熱衷於探索貓、少女和鏡子的主題，完成許多幅畫作，但他給作品的命名裡，少女通常是缺席的。

巴爾蒂斯家中曾經養了多達三十隻貓，他對貓知之甚詳——或起碼是一個懂貓的人所能達到的最佳程度。他的第一件藝術作品是一本名為《咪仔》(*Mitsou*)的自傳式繪本，出版於一九二一年，當時他才十三歲。該書以四十幅墨水素描圖講述十一歲的巴爾蒂斯遇見一隻貓，收養牠、愛上牠然後失去牠的故事，咪仔是他給這隻貓取的名字。里爾克為該書寫序，也促成它的付梓出版。里爾克在那篇序言裡有此提問：「有人懂貓嗎？比如你，你認為自己懂貓嗎？……貓就是貓。牠們的世界，完完全全就是貓的世界……一個只有貓居住的世界，我們對牠們的生活方式根本理解不來。」[4]

巴爾蒂斯所畫的貓從來不僅僅是家裡的寵物。牠們始終保有「他者」的身分，是深不可測的。牠們猶如從遠方來的使者，能將我們帶回到人類對動物仍然一無所知的時代。在《貓與鏡子 I》裡，有如滴水嘴石雕或夢魘般懸立在椅子上的那隻貓，看來就像從床板所升起的一支潛望鏡。或有如從牆面冒出來，就像一位從天界下來通報消息的天使。巴爾蒂斯在其自傳裡寫道：「我認為鏡子和貓可以協助個人的跨越與過渡。」[5]他也說：

我畫裡的一大主題是鏡子，它是虛榮的標誌也代表最高的支配地位。對我來說，它通常呼應了精神的深奧與多

樣性,是柏拉圖式的(我經常閱讀這位哲學家的作品)
……這就是為什麼我畫裡的少女經常拿著鏡子,她們不
僅是為了攬鏡自照(那樣只不過是輕浮的表現,這些少
女並不是厚顏的蘿莉塔),還要照見自身內在的最深處
……繪畫是一個遙遠而神祕的領域,畫家要是在畫面中
放入貓或鏡子這類意義深長的物品時,必然有著他特
定的或明確的目的。因此,鏡子可能象徵著一扇閣樓窗
戶,它通往夢境與想像。但我的意圖不一樣。我畫的鏡
子就是一幅畫本身的固有元素。我畫裡的一些少女都拿
著鏡子;她們盯著鏡子看,而整幅畫就此脫韁而出,奔
向不可預測的地方。我有意或無意在畫裡所布置的各種
隱晦線索,一切都留待觀賞者自己去重新發掘。[6]

巴爾蒂斯以他畢生欣賞藝術、閱讀以及思考所得,透過
自由聯想,在《貓與鏡子 I》裡旁徵博引眾多的隱喻、
原型作品和想法,畫裡所有的典故與元素都煥發著勃勃
生機,彼此競逐、互爭高下。就像透過先天遺傳和後天
教養,子女自然會承襲父母的習慣、表情與五官特徵,
藝術家代代相傳的「家學」在巴爾蒂斯的這幅作品裡也
顯露無遺。巴爾蒂斯所畫的,從來不僅僅是一隻貓、一
位少女和一面鏡子而已。他也不僅僅是引用或借用過去
的藝術家已經約定成俗的各種象徵物。根據他自己的說

法，他畫裡的貓與鏡子，乃至於裸體少女，對他來說並不具有歷史意義或象徵意義。即使巴爾蒂斯的畫作帶有往昔藝術作品的痕跡、敍事與含義，但它們就像任何一個夢境一樣，也是一段通往自身內在的旅程。

對巴爾蒂斯而言，創作一幅畫就猶如一趟「奧菲斯勇闖冥府」[7]之旅，他透過這種方式去接近他所謂的裂縫、奧祕與開口，以進入到某個未知疆域去；在那裡，就像在里爾克的詩中世界一樣，現實與夢境總是並存的、交融為一的。巴爾蒂斯每次開始畫一幅畫前都會禱告，他相信藝術家只不過是一個能把物質世界與精神世界連結起來的通道，他認為要在畫布上創造出光來，這個任務之艱難幾乎就跟試著接近上帝沒有兩樣。

　　在《貓與鏡子 I》和巴爾蒂斯的其他畫作裡，我們對畫中每個元素的感受體驗就像是對著打不開的鎖頭再試另一把鑰匙，或再轉一次密碼鎖。但只要開啟了一道鎖，又會有另一道門出現在眼前。我們在觀賞巴爾蒂斯的畫作時，一再發現矛盾元素以及許多看似不協調的連結、隱喻與典故，可說是再尋常不過的事了。你會自然而然從一個象徵聯想到另一個象徵，從一個藝術時期聯想到另一個藝術時期。但是在巴爾蒂斯的作品裡，一個象徵從來不僅僅是象徵，就像他筆下的貓、裸女和鏡子

從來不僅僅是那些東西。巴爾蒂斯的每幅畫作都超然於它們表面所描繪的事物之上。

隨著你累積越多的欣賞藝術品經驗，你對巴爾蒂斯的畫也將有越深入的體會，它不僅會對你揭露它自身的更多面向，也會揭露更多與之相關聯的繪畫傳統淵源。但要欣賞巴爾蒂斯的畫，觀賞者未必得知道所有相關的神話與藝術典故、原型或同類作品。就像你可以愉快地、隨意地看著一輪「血月」（blood moon）一樣，你也可以這樣觀看《貓與鏡子 I》。觀賞者也未必要注意到巴爾蒂斯畫中的赤裸少女就像月亮一樣發出光芒，或她看起來就像一尊大理石雕像、一幅古老濕壁畫、一個蝶蛹，或她似乎呼應著卡拉瓦喬、波切提利或提香的某幅作品，或她就像一朵雲那樣漂浮、像一隻蝴蝶那樣展翅。她那令人震攝的美遠遠超越於這些事物。《貓與鏡子 I》終歸會把你帶往她所在的彼界——或是任何你該去的地方。你只需要讓自己沉浸其中，只需要仔細去看巴爾蒂斯描繪出的圖像、光線、形體，以及在畫布上交相運作的種種神祕力量，任憑所有這些奇特又饒富詩意的事物來迷惑你、誘惑你，帶給你種種驚奇。因為這幅畫就猶如是一個在你眼前具體成形的夢境。

# 第七章
## 感覺：瓊・米切爾——《兩朵向日葵》

出身芝加哥的畫家瓊・米切爾（Joan Mitchell，一九二五～一九九二年）擅長將她的個人感受和記憶轉變為抒情又有力的美麗抽象畫作，那些畫會令我們沉浸在不同的感覺和質地裡，宛如進入到某個季節或一天的某個時刻，特別是深深體會到她對某個地方的依戀情懷。她的創作主題包括了風、山、花、樹、雨；她童年時從自家陽台所看見的密西根湖；T・S・艾略特（T. S. Eliot）、詹姆斯・沙勒（James Schuyler）、弗蘭克・奧哈拉（Frank O'Hara）的詩；比莉・哈樂黛（Billie Holiday）的一首歌；她定期去諮商的精神分析師；巴黎的天空；她養的狗。米切爾那些二聯畫與三聯畫形式的大型抽象畫（尺幅相當於一面牆的畫作，既是圖畫也是環境的一部分）最讓我著迷之處，在於它們的直接性、正面性（frontality）和竄升感。它們的色彩就如熱氣和火焰一樣噴發上竄，給人一種直衝猛撞的感受，足以讓你的肺部彷彿受到燒灼、開始感到呼吸困難。它們既受制於地心引力，也是

失重的，正以直向推力在全速脫離引力的束縛，那樣一種飛升感是我在任何偉大的聖母升天主題畫作中都感覺得到的。

　　米切爾的招牌抽象畫尤其會令人聯想到德‧庫寧、加斯頓以及波洛克作品裡那些有如中國書法線條的躍動筆觸。她經常被歸為紐約畫派，被視為第二代抽象表現主義畫家。然而，在二十世紀中葉由男性主導的紐約藝術界裡能夠佔有一席之地的女性藝術家是鳳毛麟角，米切爾之所以能夠成為箇中翹楚，固然是受惠於同時代的抽象表現主義同儕，但巴黎畫派（第二次世界大戰之前活躍在西方藝術中心巴黎的本地藝術家與異國藝術家）的影響也功不可沒。米切爾是位重視隱喻的藝術家，她希望自己的抽象畫具備更精確的、更個人化的特質。她希望自己的畫能跟任何最精采的詩作相媲美，觀賞者能從牆面般巨大的畫面裡感受到喁喁私語般的親密感和交心感。她希望自己的畫作能超越美國藝術裡的「動勢抽象」（gestural abstraction）（行動繪畫）支派（此派畫家被盛讚為無比英勇，他們的繪畫是一種自發性的、揭示了真理的表達，不管成品多麼醜陋，都被認為是至高無上的）。米切爾希望她的藝術作品是美麗但也大膽的。她從自己鍾愛的歐洲畫家身上找到指引和靈感。米切爾這位擅長隱喻的抽象風景畫家，將她的美國根系深植在法國土壤裡。

　　米切爾所著迷的不是弗朗茲・克林因（Franz Klein）那些筆觸巨大、狂肆的黑白抽象畫，也不是她密友德・庫寧外向奔放的行動繪畫，令她醉心的是塞尚的犀利筆法和強烈風格，是馬諦斯對光線的微妙處理手法，是康丁斯基早期抽象作品裡能喚起感情的力道十足的線條，以及梵谷富有流動感的厚塗、堆疊筆觸。儘管米切爾是抽象派，她本質上是風景畫家，為了傳達她對一株樹的感覺，她並不介意畫出樹的形狀。她努力要超越的對象並不是她的美國同儕，而是歐洲畫家──亦即多位抽象表現主義藝術家想要一刀兩斷的那些先賢們。

　　米切爾從一九五九年起在巴黎生活，在一九六八年搬到巴黎西北方三十五英里處的小村莊維特伊（Vétheuil）定居。她住的小屋過去曾屬於印象派畫家莫內所有，含花園佔地約兩英畝，可望見塞納河景色。米切爾在那裡創作出的多幅大型抽象畫不僅令人聯想到波洛克正面的、滿幅的、詩意的構圖風格，也與莫內那些色彩、層次豐厚又瑰麗的巨幅睡蓮畫作有異曲同工之妙。

　　不過，如果說米切爾風格獨具的作品反映出哪位藝術家的深刻影響，那麼，隱隱貫穿其畫作畫面的主要脈動和動勢，正是梵谷式的流動、翻騰筆觸（他的招牌筆法和創新用色既是為了如實描繪自然，也飽含他個人的情緒感受）。我們當然也察覺得到她受波洛克啟發的痕跡。

然而，波洛克的風景主題畫作，比如那幅由冷色以及落葉、泥土暖色構成的《秋天的節奏（第三十號）》，採用了早期立體主義繪畫那種只見銀色、灰色、黑色、棕色、奶油色和白色的單色調色盤，是理性分析的結晶；米切爾卻鍾情於大自然的繽紛調色盤與直覺本能的表達，她的畫裡有溫室花朵的豔麗色澤，有翠綠、血紅、油亮泥棕色，有暴風雨前天空的深銀色、灰銀色和藍紫色。

　　米切爾從大自然取材的那些抽象畫作都美麗絕倫。她在制式化與有機性結構之間，在抽象與寫實之間取得絕妙的平衡。它們固然是抽象畫，卻暗示了大自然的殘酷與爆發力量，還時而描繪出大自然瞬息萬變的樣貌。美夢與惡夢，狂喜與暴力，總是相伴而生。她給予我們飛升到至高境界的喜悅以及隨之而來的悲傷，她給我們玫瑰也給予刺。米切爾晚期的一些作品都是雙聯畫，大片交織纏繞的色彩就像剛從花園採下的鮮花花束相互輝映著，有如飛濺水花般的線條動勢，讓人彷彿在目睹兩場閃電交加的暴風雨，或就像看著一隻猛禽展開雙翼，看著兩隻動物用犄角對撞；彷彿從每筆油彩點劃所順勢滴淌而出的線條，也讓人想起描繪希律王從銀盤上拿起施洗者聖約翰的血淋淋頭顱的那些畫作。

米切爾那幅寬約十二英呎的巨幅雙聯油畫《兩朵向日

葵》（*Two Sunflowers*，一九八〇年）裡，湧動著橘、黃、粉紅、藍、黑、紅、綠等各種色彩，看起來燦爛奪目。那一面白色和鈷紫色背景彷彿被來勢洶洶、佔滿整幅畫面的黃橘色、青藍色與綠色給吞沒殆盡，畫前的我們就像面對著突然冒出的爐火，感覺到這團繽紛色彩的蒸騰熱氣撲面而來；或者感覺就像站在懸崖邊，底下就是地獄的入口。這幅畫作華美絢麗，但也如地獄一般駭人；你被捲入那些交錯的筆觸裡，它們就像密不透風的攻擊網或一面火牆，將你牽制在原地。

米切爾這幅雙聯畫的主題是兩朵向日葵，或者向日葵起碼是作為點金石，用來象徵米切爾自己對向日葵的感受或想法，抑或是她從向日葵所聯想到的某個地點或人物。它就像一幅肖像畫，向日葵的臉龐被置於兩幅畫布的正面，正對著觀賞者。它也像一片映入我們眼簾的向日葵花田景色，間雜著黑的層層金浪正在翻湧；在這大片花海裡，每朵綻放的向日葵既像人臉，也似在天際散發光輝的太陽的臉。

米切爾彷彿是將整片花田以及每株花朵捧在手心呈到我們眼前，使我們能徜徉其中。她所描繪的並不是花朵本身，而是我們對這些花的感受體驗；抑或是向日葵作為向日葵的體驗。我們感覺就像正顫顫巍巍地站在懸崖邊，也似已被扔入花田，被向日葵的葉子、花莖、

花瓣和花托團團包圍住。我們像被扔進五顏六色的火焰裡，遭到它無情的吞噬，也似被扔到空中去，再被一陣強風颳向花托那裡。

《兩朵向日葵》不僅讓我想起波洛克、德・庫寧、加斯頓和莫內，想起向日葵花田，也讓我想起所有探索與頌揚著神話、生命、光輝、靈性、犧牲以及重生的教堂祭壇雙聯畫。《兩朵向日葵》是如此明亮、富麗、生氣盎然，我不禁也想起那些描繪太陽神阿波羅的畫作。畫裡的阿波羅每天早晨從東方駕著金色馬車出發，馳騁過天空到西方去，隨著馬車往前行進，燦亮的太陽跟著被拉升到最高處再逐漸落下去，接著夜幕就完全降臨；馬蹄踢踏奔馳著，駕車的阿波羅一頭金色捲髮在風中飛揚，是他為世界驅走黑暗，帶來光明與溫暖。

《兩朵向日葵》還讓我想起梵谷在他生命晚期使用雙方形畫布的幾幅風景畫（這位荷蘭畫家最終在黃色麥田裡舉槍自盡）。事實上，《兩朵向日葵》畫面底部像初生幼芽般蓬勃抽長的黑色線條，那些宛如一股升騰熱氣的橙色、金色和粉紅色區塊，以及猶如飛翔鳥兒的 X 與 V 形青綠色線條，很可能是對梵谷晚期作品（一般咸信是他生前的最後一幅畫作）《麥田群鴉》（*Wheatfield with Crows*，一八九〇年）的致敬。《兩朵向日葵》也彷彿是米切爾的晚期雙聯畫《沒有鳥》（*No Birds*，一九八七

～一九八八年）的前身。在那幅寬幅畫作裡，大片直向
交錯的金色線條上方有許多橫向的黑色線條，再次讓人
聯想到《麥田群鴉》——梵谷在他的畫裡即是以 X 與 V
形墨黑色線條勾勒出振翅飛翔的鳥兒，油亮藍色的天空
下方是金黃色麥浪搖曳的田野。

《兩朵向日葵》這幅拼接的雙聯畫，兩個畫面其實是分
開完成的，看似各自獨立，但運用了相同的色調。它們
就像花瓶裡緊挨著彼此的兩支花或是正在接吻的兩張
臉。米切爾刻意將它們湊對配在一起，我們看著宛如連
體雙胞胎的這兩個畫面，會不禁就近端詳，將它們相
互對照與比較起來；我們的目光在那條黑色細線隔開的
左、右畫面之間來回穿梭，試著辨別出它們的相似點和
差異處。

　　我們會感覺到這兩個畫面重複畫著一樣的內容；它
們就像兩朵看似一模一樣的向日葵——不過，沒有任何
一朵向日葵會跟另一朵是完全相同的。這幅雙聯畫吸引
我們把目光從左邊的畫面移到右邊的畫面，然後又從右
邊移回到左邊，我們會去比較兩邊那些看來向上凸出與
向下凹陷的部分，看來膨脹與緊縮的部分，以及給人緊
凝感與解放感的部分；我們會去留意、去欣賞左邊畫面
與右邊畫面之間，黃色與橘色之間，以及紫色與綠色之

間的呼應唱和；我們會去觀察各個色彩如何相互混合、相互碰撞，如何爆發和收縮。看著《兩朵向日葵》，我們會了解到兩邊畫面畫的是同種、同屬的植物，甚至它們都處於生命週期的同一個階段，不過，看來相同的兩朵花，它們各自也是獨一無二的，而當兩朵向日葵相連在一起時，就構成了一個整體。

　　我感覺到米切爾的《兩朵向日葵》就像一層皮膚，底下有一些形體在孕育，在蠢蠢欲動，我感覺到這層皮膚正在成形，也在破裂、結痂和剝離。儘管《兩朵向日葵》雙聯畫裡有各種激烈碰撞，儘管米切爾的筆觸強烈，用色厚重飽滿，從而給予畫面一種戲劇感與燃燒感，但整幅畫既散發著一種宜人的彩色霧氣的空氣感，也帶有強光的剛硬凜冽感。它的氣氛引人沉迷陶醉，讓我幾乎透不過氣來，彷彿這幅畫是一團熊熊烈火，正在把它周遭的氧氣都消耗殆盡。但一切也都恰到好處。《兩朵向日葵》有取有給。它也不斷對周遭空氣釋出它的能量，就像雷雨天裡有不斷集結的電荷。儘管米切爾的這幅雙聯畫有邊框，但整幅畫面就像是汩汩噴湧、泡沫四溢的啤酒，並無法被控制和約束住。因此，我們看著《兩朵向日葵》，不僅覺得這幅畫裡的混亂無序是如此恰當和美麗，也會覺得大自然與這個世界的混亂無序是如此恰當和美麗。

# 第八章
## 生長：讓・阿爾普 ——《生長》

欣賞讓・阿爾普那件四英尺高的白色大理石雕塑《生長》（*Growth*，一九三八年）（圖 11），繞著它走動，望向它看似石頭，又像骨頭、獸角、雲朵、花苞、水果、圖騰柱以及古典裸體雕像的造形，你的任何聯想都會是倏忽而過，但接連而來的，你以為看到的這個形體會瞬間轉變為另一個形體，但一下又變成其他形體，如此這般不停地幻變；而你的所有那些想法也模塑出它的綜合樣貌。它促發的種種隱喻聯想來得順暢又快速，就有如是一隻隻鳥兒不停飛掠過你的意識邊緣——對我來說，就連想追趕也追趕不上，更別說是抓住它們了。阿爾普的雕塑《生長》不僅強調了自身形體樣貌的多樣可能性，也突顯它還有再轉變和再發展的無限可能性。彷彿這件雕塑品的表面是富有彈性的、伸縮自如的，就像往嘴巴裡塞彈珠一樣，它想要含入多少個形體都可以。彷彿這件雕塑品依然在膨脹、收縮和變化，彷彿《生長》是一個活生生的有機體，一直在呼吸、在改變、在致力

改造自己，在雕琢著它表皮下的內裡。

讓（漢斯）‧阿爾普（Jean〔or Hans〕Arp，一八八六～一九六六年）生於德國統治時期的史特拉斯堡，母親為法國人，父親為德國人，他的藝術就如他的國籍一樣是橫跨國界的。他視自己為詩人也是視覺藝術家。他的詩歌、抽象素描、拼貼、繪畫、版畫、浮雕，以及青銅、灰泥與大理石雕塑，都源自於內在的那股詩意衝動，他的每件藝術作品和文字作品就宛如是組成他人生史詩的詩節。

無論在法國或在德國，阿爾普都是抽象主義、達達主義和超現實主義運動的創始成員和領軍人物。他與克利、康」斯基、畢卡索、亞美迪歐‧莫迪里安尼（Amedeo Modigliani）、羅伯特‧德洛內以及索妮亞‧德洛內這些藝術家熟識，也與詩人暨劇作家紀堯姆‧阿波利奈爾（Guillaume Apollinaire）有往來。然而，他作為藝術家，主要是被視為「生物形態主義」（biomorphism）抽象藝術的先驅。「生物形態」這個詞彙倒不是不準確，卻就此把他的創作劃歸成一種無可名狀的有機形態，它們可以被看作是任何東西，卻不是任何特定的東西。

阿爾普的藝術作品確實大多是有機形態，暗示了植物、動物、變形蟲、人體和蛋的基本形態。從某些角度來看，他是一位風格最簡約、最童心未泯的藝術家，胡

安‧米羅（Joan Miró）的抽象畫和考爾德的動態雕塑都明顯是受到他的影響。阿爾普創作詩歌和藝術作品時，就像孩子玩遊戲一樣，會樂於利用偶發性，從最開始到作品完成的過程中，他都交由隨機來決定每一步走向。而他的作品總是給人一種還在孕育成形的感覺。這種始終是新鮮的、開放的、直接了當的、未完成的特質，正是他每件作品靈魂的一部分，也是它們持久不衰的魅力所在。不過，阿爾普作為一個真正的詩人，他並不追求要囊括一切；他創作時做出了精確、複雜的考量。他作品的那些童稚的、簡約的、令人不起戒心的生物造型，以及他的偶發式、隨機式創作手法，會讓你完全料想不到他其實傳達出清晰的作品意旨與單純的觀點。阿爾普提醒我們，儘管偶發性在他的創作過程起到一定的作用，但一件藝術作品是怎麼成形的，終究並無關緊要；真正關鍵在於藝術家的手與眼睛。是藝術家的手和眼決定了什麼是藝術、什麼不是藝術。

欣賞阿爾普的任何一件作品時，我通常會先確定自己的第一眼想法和感受。面對《生長》這件雕塑形式的「詩歌」，我會問自己對它的第一印象是什麼。我繞著《生長》這件大理石雕塑，從多個角度來觀看它時，最深刻的一個觀感就是，它們看來就像兩個交疊起來、處於共生狀態的形體。這件直立式雕塑有如圖騰柱，每個

形體都像一個象徵式的神靈頭顱，每個形體看來都像從其下或上方的另一個形體演變而來。然而，《生長》這件雕塑主要的旋轉、斷裂和轉變，幾乎就像是發生在它的「軀幹」中段的複雜性骨折，因此整個作品就有如分裂為兩個大形體或兩組動態。其中較大也較重的形體居於上方，由下半部較小的形體來舉起或支撐這個沉重負荷。

《生長》這件雕塑上半部與下半部的共生關係（與寄生蟲和宿主的關係不無相似），創造出一種平衡感和靜止感。我感覺是上半部的形體負責維持下半部形體的穩定性，而較纖細也較輕盈的下半部形體若沒有上半部的這個負擔，將會是不完整的，反之亦然。《生長》下半部的彎折造形，猶如一名舞者正在舉起舞伴，或像是舉重選手的一個挺舉動作。它也令我聯想到有圓盤狀柱頭的古希臘柱式，該種柱式設計是為了要承載建築頂部山形牆下壓及往外擴展的力道與重量。

《生長》向上捲繞的姿態高雅優美，但看來也像盤繞交錯的樹木根節。它在這裡、那裡用手肘清開空間，性感地翹起它的多個臀部，挺起多個胸部，接著那些部位轉而變成鼻子、腳趾、膝蓋和下巴。背面成為正面，然後又成為側面；種子變成花瓣，花瓣又成為熟透的水果。女性腹部成為修長的脖子，脖子又變為一顆梨子。手肘變成鳥喙，接著成為陰莖龜頭，或打著呵欠的大張

的嘴巴。你以為看到一個噘起的嘴唇或臀部或胸部的曲線時，那些形體又在你的想像裡重新組合，成為幽靈、綻放的花朵、變幻不定的雲彩。這件雕塑給人一種胎兒通過產道時的苦苦掙扎感，彷彿上半部的形體是從下半部形體分娩而出，或者情況反過來；這一點可說既抵銷也提高了作品整體的情色意味。阿爾普提醒我們去注意到生命的暴力本質，注意到母親與孩子之間的相互依賴，就像山形牆與柱子之間的關係一樣，都包含著承受重量這件事。我觀看《生長》這件作品時，不由得想起一位女性跟我描述過的生產經驗：「感覺就像拼命把上唇推到額頭去，把下唇推到膝蓋去。」這樣的美感和暴力感，母體與胎兒、重擔與支撐之間的無止盡互換和互置，在在都讓我們感到舉棋不定，無法確定哪個在上、哪個在下，哪個先來、哪個後到。我根本無法分辨這件雕塑處於生命週期的哪個階段，我對時間進程和發展過程的感知變得混淆起來。我們不知道自己看的是一件正在生長中的東西，或者欣賞的是從生長本質所提煉出的精華；或兩者皆有。

　　阿爾普透過造形上的多重類比性，也更進一步模糊了作品的時間感和時序感。透過創造出如此光滑圓潤的生物形態造形──可從水果變成花苞再變成臀部、建築物柱子，可從人體軀幹變成樹再變成人物半胸像雕

塑的形體，他放到雕塑基座上的不僅僅是多重版本的過往故事，也是多重版本的未來，更是充滿著無限可能性的現在。我可能正觀看著某個曾經活過但已死去的生物的一根骨頭或一具骨骸（正看著此生物的內部結構），或者我眼前所見並非是一個整體，而僅僅是其中一個部分——比如一條腿；或者我看到的是古希臘羅馬建築與具象雕塑的某些殘片——殘缺不全的手、腳、基座、頭顱和王冠——所匯集而成的綜合體；或者我遇見的是某種失控的細胞，比如癌細胞；或者我見到的只不過是所有這些東西的幻象。《生長》這件作品將有機的、人造的，內部的、外部的，童稚感的、古董感的，通通融合在一起，使得文化的、象徵的、有機的各式各樣活動在其中蓬勃地展開。阿爾普的《生長》是一個收縮又膨脹著，像肚皮舞舞者或 DNA 螺旋結構一樣左扭右旋的造形，它彷彿是從微觀與宏觀角度展示生命各階段的樣貌，也傳達出生長本質的暴力性、誘惑的情色感，以及上古時代生育女神雕像的那種原始感（原本彩塑的臉部五官細節由於年代久遠、歷經風吹日曬雨淋和碰觸，都已磨得光滑並嚴重褪色。）

　　當我從遠處觀看《生長》，它的形體一度看來像從房間那頭向我送出飛吻的一雙嘴唇，也像在挑逗人的、曲勾起的手指。阿爾普在誘惑觀賞者。當我朝《生長》

走近，繞著它移動，用目光輕輕撫過那些曲線、突起和凹處時，那些形體似乎回應起我的在場與動作，它們轉向我的方向，接著又轉回去，像在玩貓抓老鼠遊戲。那些形體逐漸變得不安、臉紅、嬌怯、躊躇，彷彿正在與我互動。我繞著雕塑移動時，我一度覺得自己像看著真實的肉體，《生長》那些柔潤的曲線是胸部，是半邊屁股，是肚臍，是嘴唇，是柔軟的人中，是渾圓的臀部曲線；接著突然間，所有形體似乎變得尖銳又堅硬，它們成為手肘、牙齒、棍棒、弓箭箭頭，或一隻槌頭鯊。我又繞雕塑一圈，突然覺得《生長》成為一個戴著巨大王冠、趾高氣昂走開的人物，我被遠遠拋在後面，感到自身的渺小。

阿爾普的雕塑都像詩歌一樣帶有主題（例如生長這個主題），能激發我的自由聯想，能讓我跟隨它們一起移動──即使我從來不曾抵達任何一個確切的目的地；我得允許自己的頭腦跟它們一樣都保持在流動狀態。當我欣賞一件阿爾普的雕塑時，我知道重要的是不可只用作品標題來辨識它所要表達的內容。應該把作品名稱當作一個起點，接著容許雕塑本身去持續不斷地變化與成長。你要將他的雕塑當成一首詩歌，知道它裡頭充滿許多提示和隱喻，通往許多看似無關的形體、想法和活動，你

要試著找出它們，但這件雕塑從來不是作為某個特定行為或某個特定事物的表徵而存在的。

要欣賞阿爾普的雕塑作品，我必須順流而行，跟隨它的啟發與導引，漂向它要帶我去的任何地方。我得承認，以《生長》這件雕塑來說，阿爾普並不是以一尊裸體雕像，或一株含苞待放的花，或分娩中的母親為造型形象的起點，隨後再削弱那些形體與其主題的相似程度，或是將它們分解為零碎的、殘缺的殘片或單一的一個部分。他並沒有柔化或削減掉任何較為銳利的細節。他並不是在「純化」或縮減他的表達形式，他反而是將作品裡各形體所指涉的對象範圍都擴展得廣，減低任何針對性；他在一件作品裡，將不同形體以及行動、生長、生成與變化的不同過程、狀態、階段都融合為一，使之一覽無遺地呈現在我們眼前，交由我們的想像力來發揮作用。

這就是為什麼每當阿爾普談到他的藝術創作時，通常愛用「具體藝術」（concrete art）這個名詞來指稱，而不說「抽象藝術」。阿爾普所做的是將任何特定形體的冗餘和細瑣部分都去除掉，只展現所有形體的本質。他創造各個形體時，不求要準確模擬自然裡的真實事物，而是把重點放在它們彼此之間的關係，並力圖打造出一種中介（in between）地帶──任何形體不僅一再地轉變

成不同的東西，它們實際上也不是任何特定的東西。阿爾普就這樣觸及大自然的本質。他很清楚，要創作一件抽象作品，並不是把事物的特徵拿掉，然後盡力做到簡化與模稜兩可。他明白，要讓「少即是多」這個原則成立，唯有擺脫無止盡的「簡化再簡化」，轉而走入另一個充滿無限可能性與可擴展性的領域，亦即詩的領域。《生長》這件雕塑裡的各個形體，同時指涉了一個生命的胚種期、胚胎期、成熟期和死亡期，我們甚至無法分別去感受每個階段，反而始終在不同的可能性當中游移，始終處身於一種中介地帶。

然而，不管阿爾普將我們的想像力帶到多遠的地方，他的雕塑作品幾乎都會以某種方式回到人體意象。彷彿他的每一件雕塑都以赤裸人體軀幹作為起點和終點，好讓我們以自身作為參照點來開始與結束一次欣賞活動。把《生長》視為赤裸軀幹的話，它並不像阿爾普的其他人體軀幹造形雕塑那樣具象化，它的指涉性是更隱晦的。阿爾普的所有雕塑作品就像一個大家族，透過它們彼此間的對話，有助於觀賞者更了解它們。這就像在一場家庭聚會裡，阿姨、叔叔、堂表兄弟姐妹同時說起各自知道的一段家族軼事，那些內容從而增進我們對他們每個人的了解。

　　阿爾普的另一件雕塑《軀幹》（*Torso*，一九三一年）比《生長》更接近古希臘雕像造形：臀部下方是半截的雙腿，肩膀沒有雙臂，頭部早已不知所蹤。但是，它有如花苞形狀的一側肩膀，彷彿由海浪無數次沖刷打磨而成的圓潤肩膀，似乎正在努力伸展苗壯。那側肩膀似乎伸展成頸部形狀，接著又成為一顆從子宮娩出的胎兒頭顱。這件雕塑的臀部看著也像胸部，如此一來，原來的軀幹背部就成為還在發育中的臉部和頭部。當觀賞者繞著這件雕塑走動，從不同角度欣賞它時，整個軀幹可能看著像是落在基座上的一根羽毛，像飄渺無重量的鬼魂。然後，突然間，彷彿被施了魔法一樣，它變成一隻正在降落的鳥兒，或者成為飛翔的化身，漂浮的化身，抑或是無重量的本質性的體現。

　　阿爾普的那些作品標題一下子就將我們帶進一個充滿詩意但不乏幽默的天地。《有嘴唇的夢之花》（*Dream Flower with Lips*，一九五四年）是一件大理石材質的小型桌面雕塑，它令人聯想到植物、裝飾在船首的木雕人像或一隻穿著靴子、倒掛過來的人腿。它頂部有如嘴唇的形體似乎正側轉盯著這個軀幹的肩膀，看來既像一個頭顱也像道別時揮動的雙手。《軀幹水果》（*Torso Fruit*，一九六〇年）是一件大理石材質的球莖狀形體，看起來像一只花瓶、一顆梨子、一個保齡球瓶、一尊席克拉底

人偶，或是古希臘羅馬時代的裸體雕像。

　　阿爾普的作品裡令我們著迷的形體與特色，就跟一尊古希臘大理石雕像或一顆水果會吸引我們的形體與特色沒有兩樣：那是一種清晰、簡練、自然、毫無疑義、眾所認可的純粹感。阿爾普的每個形體都自成一個世界，但各自也都自由地往周圍環境擴展其勢力範圍。它們的輪廓、重量以及內在目的性都是一體的，是清楚明確的。所有形體似乎都生氣盎然地推擠著，想衝破自身表面，進入外面的世界。我們就像接受任何有機形體一樣接受阿爾普的雕塑，因為它們的造形明確、恰當，每一個都散發出生命力。而作為藝術作品的它們，更滋養著我們的意識與想像力。阿爾普說過：「就像植物結果，母親孕育胎兒，人類生出藝術這個果實。儘管植物、動物、母親子宮裡的果實都獨立地、自然地形成各自的形態，但藝術作為人類精神的果實，卻經常與其他東西的外形出奇地相似……藝術源於自然，透過人的純化從而達到形而上的昇華。」[1]

# 第九章
## 點亮：詹姆斯·特瑞爾 ——《無比清晰》

一九八〇年，一位女性到紐約惠特尼美國藝術博物館（Whitney Museum of American Art）參觀詹姆斯·特瑞爾（James Turrell）展覽，誤把他的一件光雕作品當成展覽廳的牆壁。她往後退想靠到這面「牆」上，卻碰不到任何東西，身後只是彩光照亮的空間，她因此撲空跌倒在地，扭傷了手腕。她後來對惠特尼美國藝術博物館提告。無獨有偶，同一場展覽的另一位女性觀眾自稱被特瑞爾製造的錯覺弄得「昏頭轉向」[1]，因為他神奇地讓光與空間看來就像固態的，害她「一個踉蹌摔倒在地」[2]。她也控告館方。

　　藝術使用錯覺技法（illusionism）並不是什麼新鮮事。老普林尼（Pliny the Elder）的《博物志》（*Naturalis Historia*，七七～七九年）中就記述了宙克西斯（Zeuxis）與巴赫西斯（Parrhasius）比試繪畫的傳說。宙克西斯畫的葡萄逼真到引來飛鳥啄食。巴赫西斯的畫則由簾幕遮住，他請宙克西斯掀開它，但簾幕就是畫出來的。宙克西斯說：「我

欺騙了小鳥，但是巴赫西斯欺騙了宙克西斯。」

　　儘管特瑞爾的許多光雕裝置作品看來就像是切入牆面的縫隙，或使展廳因此成為只用人工光間接照亮的幽暗環境，但他創作時並沒有欺騙或混淆大眾的意圖，肯定更不是蓄意要害觀眾摔倒在地。特瑞爾的光雕作品營造出許多錯覺，包括把「空無」變成是具有體積和量感的。要欣賞他的光藝術，你得讓雙眼慢慢去適應，但你花的時間會是值得的。根據展覽須知，觀賞者有時得花上十五分鐘才能讓他們的瞳孔擴張得足夠大，進而能看到特瑞爾作品的各個細微處。不過，即使在你的雙眼能夠察覺到更多細節時，他的作品依然會令你感到費解。

　　特瑞爾一九四三年出生於洛杉磯，他父母都是貴格會的信徒。他在一九六五年取得知覺心理學學士學位，一九七三年獲得藝術碩士學位。他也擁有飛行員執照，支持和平主義。他將自己的興趣關注，從心理學、飛行到和平主張，都融入到藝術創作裡。他被視為二十世紀六〇和七〇年代低限主義「加州光與空間運動」（California Light and Space movement）的先驅而為人知曉。該運動的成員還包括拉里・貝爾（Larry Bell）、羅伯特・歐文（Robert Irwin）、克雷格・高夫曼（Craig Kauffman）、約翰・麥克拉肯（John McCracken）、布魯斯・瑙曼（Bruce Nauman）和道格拉斯・惠勒（Doug

Wheeler），這些藝術家運用自然光和人工光來創作裝置藝術，透過操縱、改變觀賞者與空間特點、光線裝置之間的互動體驗來營造氣氛。

當你置身於特瑞爾的裝置作品展間，隨著你的雙眼逐漸適應他所創造的生機勃勃光照場域，你面前的彩色空間似乎開始呼吸起來，它往內開啟，也朝你走近；一下子似乎變成固狀，然後又溶解為液體，你的感官與知覺完全被擾亂，你再也分不清眼前物是不是形體，再也辨識不出哪些是光照下的空間，哪些又是牆面的反射光——你幾乎搞不清自己看到和沒看到的是什麼。置身在他那些令人失去方向的裝置作品中，我經常怯怯地把手伸向眼前柔和的光線，彷彿要摸索探入另一個空間似的，完全不知自己將會碰到空氣還是固體。特瑞爾曾說：「人們通常不會這樣看待光，因為人們習慣去看光照之下的東西。但我感興趣的是光這個東西（thingness），光的物理實在性（physicality）。」3

他這段話指的是沉浸式光線裝置《無比清晰》（*Perfectly Clear*，一九九一年），在麻州當代藝術館（Massachusetts Museum of Contemporary Art）長期展示的特瑞爾回顧展「走入光中」（*Into the Light*）裡，它也是展品之一。當你走入那個光線場域裡，有時會覺得自己就像在墜落，或是在螢光海裡漂浮，有時會覺得自己就宛如

置身在燈光不停變換的迪斯可舞廳。這件全域裝置作品位於一間套房大小的純白房間，包裹住整個空間的單色光在九分鐘時間裡會多次柔和緩慢地轉換為別的色彩，期間也穿插數次各十五秒的光線快速閃動效果。參觀者必須脫掉鞋子，換上藍色鞋套，然後踩著鋪有地毯的階梯拾級而上，就像走上神廟台階一樣走入展廳。有保護作用的鞋套有助於將這件全域裝置維持得像外科手術室一樣乾淨。館方提醒光敏感的患者不宜參觀該作品。

《無比清晰》其實由兩個空間所組成，你先在一個全白的大等候室裡穿上鞋套，行動（或說藝術）發生的主展廳則位在九個階梯最頂端，那裡有一個宛如洞穴口般、既古老又具未來感的寬闊入口。入口的明亮光照讓等候室籠罩在狂歡嘉年華般的迷離光芒裡，時而是曙光，時而是落日，時而是夜店的五光十色。在其他時候，入口彷彿噴發著火花，就像遊樂園的奇幻屋一樣吸引人一探究竟。

在等候室裡，工作人員先向參觀者說明觀展須知。仰望入口就可看到主展廳裡的觀眾剪影，他們看來就像遭到閃電劈中似的，都沐浴在玫瑰色、蜂蜜色、青檸綠色、紫色、藍色的彩光之下，個個都像自帶光暈。所有人身上衣服的顏色似乎都變得更濃烈飽和，而每個剪影輪廓有時會微微顫動，彷彿他們的身體都充滿電

荷似的。那些人影給人一種正在重新成形或消失的感覺——就像《星艦迷航記》裡「企業號」星艦（Starship Enterprise）的船員要離艦或返回時都透過光子傳輸，得先被光子化的過程。但這種光線效果也給人火葬場和電刑處死的聯想，可說是諷刺又幽默。

　　等到前一批觀眾結束參觀，下一組才獲准入場，每次只放行六人。進入主展廳作為場中人的體驗與先前在等候室裡作為旁觀者的體驗截然不同。走入《無比清晰》展場裡，就像邁入另一個世界。我毫無過渡就從旁觀者成為體驗者，擺盪在喪失感官判斷力和感官承載過度之間。這就像看著別人玩旋轉摩天輪和自己坐上去的區別。我感覺到光線襲來，彷彿我們都瞬間被點亮，立即浸沒在猛烈但沉靜的大片黃色光芒裡：牆壁、地板、天花板和空氣都是檸檬黃色，一切彷彿漫開為無邊無際的空間，接著色彩開始變換。

　　《無比清晰》展場的白色天花板很高，而白色地板稍微往空間後方傾斜，彷彿要沒入未知的虛空裡。傾斜的地板為這件作品增添了不安定感和戲劇性，讓你隱約覺得自己就要失足跌倒，就這樣滑進作品的喉嚨裡。我大致辨識出這個房間並沒有直角：天花板與牆壁、牆壁與地板的交界都是圓弧形的。這件作品似乎在玩弄我對縱深感的感知能力，以及分辨空間頂部、底部、正面、

後面和側面的能力。越發傾斜的地板在房間另一頭的牆壁前方陡然而止，那裡的牆面就像光箱一樣發亮，像一道熠熠閃耀的門中門。

《無比清晰》運用的是間接光，大量光線均勻地發散到整個空間的白色平面再反射出去，使得周遭的一切，就連空氣也浸透了生動的色彩。在這個展場裡，光線有強大的存在感。它讓你產生腳下地板和空間分界線彷彿消失的錯覺。強烈明亮的光線似乎也讓你周圍的人開始融解，甚至當你把自己的手舉到面前時，它彷彿也失去實感。隨著《無比清晰》的光線逐漸變強，你會完全失去空間感。甚至再也分辨不出上與下。和你同處一室的參觀者，他們也和你一樣懸浮在這片光裡，猶如被強光煎烤，在高溫下逐漸融化。有些時候，特別是在光線快速閃動的十五秒裡，光線彷彿化為點描派（pointillism）畫作裡的無數色點朝你襲來，你就像觀賞著 3D 電影，身歷其境一場流星雨，或宛如處於暴風雪中，感覺天地間一片迷茫。其他時候，當光線的色彩慢慢化為另一個顏色時，有如液體般逐漸涅開的彩色光線，不僅滲染空氣，也開始將你吞沒，你周圍的空間就像裹覆而來的流體，逐漸靜止不動。

《無比清晰》這件作品的力量來自特瑞爾對錯覺技法的

探索，以及他如何巧妙地操縱光線對我們的感官知覺與情緒的影響。不過，這件作品吸引我們的方式就和任何視覺藝術作品沒有兩樣。這件全域裝置本身就具有抽象性，能夠讓我們感覺不到它是一個三度空間，反而像是一個讓人懸浮其中、幾乎無重力的世界。

　　欣賞《無比清晰》的體驗，有別於欣賞加州光與空間運動另一位藝術家羅伯特・歐文（一九二八年生）使用大幅薄布幕和螢光燈的裝置作品。歐文設計了微妙的過渡地帶，賦予整個展間場域一種冥想的氣氛，你在裡頭走動時，可以看到一些神祕的通道以及半透明紗幕後方其他觀賞者如鬼魅般的身影。《無比清晰》也與藝術家丹・弗雷文（一九三三～一九九六年）所作的那些光管裝置迥然不同。弗雷文運用螢光燈管組合成的作品既發出光亮，也是具體的物體。《無比清晰》營造出令人迷失方向感的空間，也將藝術品與參觀者之間的界線模糊掉，參觀者不再僅是傳統意義上的參觀者，他們也成為在這件作品裡活躍的元素與力量。當你置身在《無比清晰》這件作品裡，就無法真正從客觀角度來觀看它；你無法把自己、把你的任何感受跟你所在的這個空間區分開來——就像你在水裡游泳時，是無法把自己跟泳池區分開來的，你就是它的一部分。

　　《無比清晰》的魅力就和特瑞爾的許多裝置作品一

樣，在於它能夠給予光線一種實感和重量，光線可被看作是我們的身體，我們的身體也可被看作是光線。這件作品的獨特神奇之處在於它玩弄著我們的感官知覺，消弭我們與作品之間的區隔界線，將我們嵌進它裡頭。《無比清晰》讓光線、空間和固體物之間達到平衡狀態。當我置身其中，我有時會看不出自己的身體與周圍環境的分界。我漸漸區分不出實體物與光線，就像印象派畫家將世界化為光點的組成，《無比清晰》把整個場域化為一片彩光，也給我一種空間無限延伸、一切彼此交融的感覺。

特瑞爾不僅是光與空間運動的裝置藝術家，他也從事環境藝術和地景藝術的創作。他從一九七〇年代就著手將亞利桑那州北部旗桿市彩繪沙漠附近的一座死火山改造為名為《羅登火山口》（Roden Crater）的巨大藝術作品。該作品由多個隧道、開口和觀測空間組成。就像特瑞爾的《天空空間》（Skyspace）系列作品，觀測室屋頂都開有孔洞，觀賞者可透過洞口直視沙漠的澄淨天空，用裸眼觀測天文現象。雖然《羅登火山口》尚未竣工，內部不曾對外開放，卻是特瑞爾的粉絲朝聖的目的地之一。它可與雕塑家羅伯特·史密森（Robert Smithson）一九七〇年在猶他州大鹽湖東北岸以玄武岩、鹽晶、

泥土與水所築出、總長一千五百英呎的《螺旋防波堤》（*Spiral Jetty*），並列為恢宏地景藝術暨低限主義風格的神祕聖地。

　　特瑞爾玩弄我們的感知，使得藝術作品與外部世界之分變得疆界難辨。他二〇一四年創作的定點裝置藝術作品《太陽神阿頓的統治》（*Aten Reign*），是將建築師法蘭克·洛伊·萊特（Frank Lloyd Wright）所設計的紐約古根漢美術館六層樓螺旋形建築物，打造為一座結合自然光和人工光、光線色調不斷微妙變化的巨大光影裝置，要欣賞其全貌得花上一個小時。我參觀過《太陽神阿頓的統治》和《無比清晰》之後的數天時間裡，簡直是換了一副全新的目光去看待周圍的景物。全藍的天空，我家後方那條灰綠色小溪，深橙色的夕陽餘暉，陽光照耀在紐約櫛次鱗比的大樓發出的粼粼閃光，都讓我想起特瑞爾作品裡滲透每一處、變幻萬千的光線。起碼在那幾天的時間裡，他有如駐紮在我腦內，完全控制了我對外部世界的體驗感受。

　　不獨他有此能耐。每位藝術家作品裡對光線的表現，從溫度、色彩到色調的處理，都會影響我怎麼觀看真實世界裡的光線。我只要看到曙光或暮光，就會想起楊·梅維爾（Jan Vermeer）。我在巴黎旅行時，見到尚－巴蒂斯－卡密爾·柯洛（Jean-Baptiste-Camille Corot）與布

拉克如何以多種灰色調來描繪這座光之城。有時候，特瑞爾的彩色光線會將我帶往其他地方，令我想起其他藝術作品，例如：馬克・羅斯科（Mark Rothko）色彩鮮明的抽象色塊畫；巴黎聖禮拜堂裡透過彩繪玻璃窗映入的光線；透納（J. M. W. Turner）畫作裡的迷濛水氣與浩蕩水波；普桑的天空；一場煙火秀；歐文和弗雷文的光雕作品。

　　藝術讓我們感到激動興奮，對我們產生影響，它的力量可以改變我們看待世界的方式。我成長在美國中西部的農業州，一直要到我搬離家鄉，在高樓林立的紐約生活相當長一段時間，開始到世界各地旅行，去過很多地方，看過很多風景，欣賞過許多地景藝術以後，再回到中西部面對一望無際的田野時，我才真正看見或說領會了那片土地的美麗與戲劇性。我在荷蘭旅遊時，見到雅各布・范・勒伊斯達爾（Jacob van Ruisdael）畫的荷蘭風景，這才重新認識到灰濛的、湛藍的或白雲覆蓋的遼闊天空本質上就具有的戲劇性美感；從那以後，我能從遠方天空的一團烏雲看出一個夏日暴風雨在成形，能細細欣賞烏雲積聚得越來越厚、慢慢逼近的過程。而在欣賞過許多梵谷的畫作以後，我終於能看出綿延無盡的田野與隨風颳起的金色麥浪具有怎麼樣的躍動美感與盎然活力。勒伊斯達爾、維梅爾（Jan Vermeer）、梵谷和其他藝術家開啟我的雙眼，讓我能夠開始賞識所有的風景。拜

他們之賜，我這才睜眼看見年少時與我鎮日相伴的美國農田景色自有其美麗。

特瑞爾最廣為人知也最受推崇的代表作，大概是他那無與倫比的《天空空間》系列。這個系列是特瑞爾最純粹樸實的作品，跟精細控制燈光呈現的《無比清晰》相較之下，它們可以説是開門見山、直截了當。它們的力量來自簡約與節制。在《天空空間》系列裡，特瑞爾唯一做的事似乎只是指向天空，對我們説：「看」。

特瑞爾的《天空空間》系列是在建築物天花板鑿出向著天空的開口，形狀有圓形、橢圓形、方形。《天空空間》系列的屋頂天窗起著畫框的作用。被框起的天空既是畫作主題，也是這些「動態繪畫」裡的活動。特瑞爾的《天空空間》系列有些是在特定地點裡建造出獨立的展示間，有些是利用建築物的既有構造改造而成。有些空間非常寬敞，可以同時容納數十人參觀，另一些則跟餐廳的包廂一般大。

特瑞爾指向天空，而你抬頭看。你進入某個《天空空間》裡，坐下來（通常是長椅），放輕鬆，抬頭望向他為你框起的那塊天空，然後觀看。你看著光線的變換，有時會有飛鳥、雲朵、飛機進入你的視野。但是大部分時間裡，你靜心欣賞著天空光線、色彩和密度的緩

慢變化，它可能就像液體一樣有不同的濃稠度，有時甚至像一塊固狀的蛋糕。

特瑞爾的一些《天空空間》是圓形開口，當你看著那些藍色圓圈，它們似乎開始鼓脹為固狀球體，你不禁神遊起來，覺得自己就像正從月球眺望著地球。隨著天色暗下，特瑞爾的藍色天窗也漸漸變黑，星星一顆接一顆出現，在越發漆黑的夜幕裡閃耀。這就像特瑞爾為你送上一份特別的禮物，因為它是如此純粹樸實。我覺得自己從未以如此專注的方式觀看著、真正地注視著天空。

　　每一件《天空空間》各自框起天空的一隅。它們都是獨一無二的，都是把低限主義精神發揮到極致的奇蹟之作。每每只要我有機會去參觀其中一處，我都會感受到它們的純淨優雅。有時候，我感覺天空彷彿在跳動，有時覺得它柔柔綿綿地朝我撲壓下來。置身於任何一處「天空空間」時，我總是驚訝地發現自己感到多麼平靜、愉悅和朝氣蓬勃，覺得整個身心都得到了淨化。其他觀賞者顯然也有相同的感受。這種體驗就好比在海面上仰泳；你變得放鬆，享受著飄浮的無重力狀態。

　　特瑞爾的《天空空間》純粹、簡單到幾乎沒訴說任何訊息。但我在不同地點遇到的任何一位參觀者都認真地看待他們的欣賞體驗。大家就像看著大峽谷景色或置

身在神廟裡，都對《天空空間》懷抱敬意。無論是老是少，他們似乎都理解特瑞爾的企圖，他們感謝他提出的獨特視角，感謝他這份毫無包裝的禮物。他們很樂意透過特瑞爾這些已對好焦的鏡頭，短暫地透過他的眼睛去看這個世界。從其中一個天窗去看夕陽的體驗，就有如特瑞爾為我們發現了火。他把天空框起來，促使我們把目光放到平日習以為常的景物，展開仔細的觀察。我們不僅重新注意到大自然的某一隅，也再次發現和看見了始終就在我們眼前的事物。

# 第十章
## 演化：保羅・克利——《黃色裡的符號》

有個流傳的故事說，畢卡索在一九三七年去拜訪瑞士畫家保羅・克利時對他表示：「我是大型作品的大師。你是小型作品的大師。」畢卡索作為具象藝術家，有時會創作非常大型的作品，而克利作為抽象藝術家，繪製的作品畫幅不會超過畫架尺寸。不過，畢卡索提起克利作品的小型尺寸，並非一種明褒暗貶，他指出一個重點：克利筆下的小世界具有莫大的力量。

克利深入挖掘內心世界的沉思冥想——那裡有一比一等比例的個人肖像畫、鏡子、書本以及幻夢。具象畫家試圖在畫布平面上創造一個三度空間的幻覺——一個模擬已知世界的幻覺空間。但是像克利這樣的抽象藝術家為我們呈現的，並不是三度空間的真實世界。他的圖畫並非像一面鏡子那樣映照出我們所在的這個世界，而是為我們開啟一個新世界，一個無限的、未知的——抽象的世界。

克利（一八七九～一九四〇年）相當多才多藝，身

兼畫家、教師、哲學家、自然科學家、小提琴家和詩人
等多重身分，可說是現代主義時期的文藝復興式通才。
他是沉著客觀的浪漫主義者，也是展現主觀情感的古典
主義者，他以澄澈超然的眼光，從宏觀和微觀的角度來
看待這個世界。克利認為藝術家的創意能量是由更大的
宇宙能量所滋養，而藝術家的創意能量也會匯入宇宙能
量洪流之中。他在包浩斯學校任教時的教學筆記，在他
過世之後被集結為《自然之本》（ *The Nature of Nature* ）和
《思維之眼》（ *The Thinking Eye* ）兩書出版。此兩卷鉅著內
容的詳盡度、深度、廣度以及知識豐富度，足可與達文
西的筆記手稿相媲美。

　　克利的創作靈感源自各式各樣的事物，從手稿、織
物、部落藝術、商業廣告、棋盤遊戲、埃及象形文字到植
物、貝殼、化石、水晶、星星和細胞。他作品裡的兩大主
題魚與鳥，牠們跟人類不同，分別是下界與上界——海洋
和天空的居民。克利似乎偏愛以最低階的生命形式——
用肉眼即可看見它們成形過程的那些生命體和事物——
作為主題，而孩童和童年時代——人類成長的早期階段
——也是他鍾情的題材。克利在他的畫裡探索有機體細胞
的分裂和生長，也呈現太陽系的演化歷程。他從本質去看
一切事物，任何事物都可成為他的藝術主題，他把植物、
動物、山、樹林、音樂甚至心情都擬人化。

　　克利的取材多元廣泛，他那些近似科學符號的線條、孩童般的簡單筆畫有時會被誤當為冷冽、極簡。他的畫作有時還被誤認是超現實主義、幻想藝術或原始藝術的分支。然而，克利的藝術來自於從內到外徹底地、理性地研究自然萬物。他相信自然會説話，藝術家做的就是聆聽。他將自身廣泛的興趣和淵博的知識融入畫裡，使他的藝術具有陌生又熟悉、像魔法又似科學的特性，它們就像是由某位探險家從遙遠地方帶回來的當地故事與古老文化遺物。

　　克利縱然博學廣識，但他的藝術並沒有高不可攀的壁壘。你在觀賞克利的畫作時，從來不會覺得他在教導你任何事。他以詩意的方式將每樣事物清晰地表達出來，讓我們自行去體會其中隱喻，他給予我們自由探索的樂趣。克利的作品讓我相信，正在探險的人是我而不是他。他的藝術深入到大自然的核心，但他那些彷彿照著原型形貌來勾勒的簡單形體，通常都是透明的、多層次的，他將一個主題的視覺面、情感面、結構面和精神面都展露無遺，你會感覺自己看到它們在時空遞嬗中的不同演變。

克利的《黃色裡的符號》（Signs in Yellow，一九三七年）（圖 12）是一幅直式構圖的畫，由眾多黃色色塊構成的

格狀背景裡點綴了一些簡潔的黑色符號。這是一件複合媒材作品，高約三十三英吋高，寬二十英吋。克利在棉布上使用色膏與粉彩創作，再裱貼於麻布上，因此它既是一件物品也是畫作。克利格外注意他所用畫框的顏色和尺寸，也會將它們各自的獨特特性與畫作本身相結合，因此他經常自製畫框，或重新利用老舊的畫框。就像《黃色裡的符號》這幅畫是配上木頭畫框之後才算完成，這個邊框的選擇使得整幅畫就像一幅祭壇畫或聖像畫。

　　《黃色裡的符號》裡有各式各樣的類比物與實在事物。首先，若干色塊底下隱約透出襯底的生麻布，這塊麻布不僅為粉彩背景框出邊界，也讓觀者聯想到織物或地毯，亦即任何由經紗與緯紗 —— 橫向與直向的能量 —— 交織而成的布料織品。然而，除了織物以外，它可能也隱喻著沙漠風景——那裡也許就是這塊織物的製造地。這塊麻布可以被視為襯底或畫面背景，它有時還在若干色塊底下若隱若現，克利透過這個方式暗示這幅畫的背景始終在變動，它就像一塊正在翻土的田地，不斷會翻出新的土塊來。雖然這一幅棉質畫布上的粉彩畫給人猶如一塊織物的錯覺，但它的色彩會令人聯想到黃色與橙色的炎熱沙漠、日出和夕陽；而麻布則是泥土和冰冷沙漠沙礫的顏色。麻布底所構成的邊界以及木頭畫框更強化了整幅畫與風景畫的類比對應；觀賞者彷彿正看

著一幅在真實風景上標記出符號的地圖。

　　事實上，克利這幅畫的標題就告訴我們，我們看的是黃色「裡」（in）的符號，這些符號不在黃色的「上面」（on）或「下面」（under），而是嵌入黃色裡頭；我們彷彿看著一幅拼圖，而它是由一些非常基本的元素所構成。在黃色「裡」，意味著這些符號是畫裡的力量，它們是這幅畫的動態的一部分，更與克利對風景的隱喻息息相關。《黃色裡的符號》令人聯想到閃爍的燈光、熠熠發亮的馬賽克拼貼、黃金切割面以及向日葵田。它令人聯想到從空中俯瞰的景色，或有如拼布般的田野，或綿延的沙漠。這些長方形色塊也像日積月累所形成的不同色調土壤層。克利讓我同時處於這片景色的上方、旁邊和裡面。

　　克利還將播種栽植的隱喻推展到畫面的邊緣，那裡的黑色線條就有如從麻布邊框所長出來的一株株植物。畫面四邊的棕褐色麻布成為土地（它們確實是這幅畫的襯底，而在隱喻意義上，它們也是這片生機盎然黃色花田底下的泥土）。我的目光繞著這幅畫移動時，克利的構圖引領我的視野也跟著轉動，每當我看向長方形畫面的一邊時，整幅畫也跟著我一起動：我的目光所及處永遠是這整幅風景畫面的地平線。克利的畫會自行改變方向，與我互動，我走到哪裡它就跟到哪裡。

　　透過這樣的畫面轉動感，克利使讓我無法清楚辨別出這幅畫的頂部、底部和側邊。這幅景色與麻布相接的四條邊線，一再輪流成為地平線；當我看著眼前的長方形畫面，無論我的目光是橫向地或直向地從一邊移動到另一邊，它們停駐的那一邊就會暫時成為這幅風景的地平線。隨著每條邊線時而成為地平線，時而又恢復為邊線，我開始將畫裡的每個元素都看成是正在開始、正在轉化當中，它們始終正在成形，從未曾完成。無論我透過克利這幅畫走了多遠或走了多久，無論我解讀出那些符號的多少種意義，畫裡的每個元素都注定還會有別的象徵意涵，代表另一種別的東西。

　　克利讓畫面的上與下，頂部、底部和側邊可以顛倒、互換並相互交織在一起，這給人一種超越了現時現地的感受。觀看《黃色裡的符號》時，我從未真正地就定一個位置，不像欣賞一幅傳統的具象風景畫時，我可能是從一個有利的定點視角來看眼前景色。我反而處於一種游移未定的狀態，同時身在多個位置。在某種意義上說，克利將我同時置於所有的地方。他把我放在一個無處不在的有利位置。

　　當我開始順應觀看《黃色裡的符號》時身處的多種方向，接受畫面給我的不同聯想，這幅畫就逐漸對我展開全貌。我察覺到克利存心將傳統風景畫的橫構圖轉為

肖像畫的豎構圖，可以說他創作了一幅風景的抽象肖像畫。這幅畫除了令人聯想到農田、沙漠和地層剖面以外，也像污點斑斑的窗玻璃、兒童字母書、聖誕倒數月曆或埃及莎草紙卷。我有種古怪的感覺，我彷彿正看著植物、種子、根莖，或是一些楔形文字、象形文字，但眼前物實際上都不是那些東西。我意識到這幅畫作標題裡的 sign 可能既是名詞也是動詞。作為名詞時，它的意思是信號、徵兆或證據，所描述的對象包括了物、事或特質。當動詞用時，比如簽名、署名，指的則是留下記號的行為。《黃色裡的符號》不僅令人聯想到古代的楔形文字或象形文字，也有如表現了文字的發展歷程——從圖像到文字的演進。克利將這些類比聯想併合在一起，並且加以延伸擴充。他表現的不只是一顆種子或一個點的成長，也是寫作、藝術、農業和建築的誕生。他畫裡的元素就像建築構件一樣層層疊加起來。

克利認為每一件藝術品都是一個自成一格的世界，自有其規則、故事和結構。他時常運用格子（長方形畫面的內部分支結構）這類幾何形狀來作為畫面構圖的基本單位，這幅《黃色裡的符號》即是其一。

　　每當我的目光掃過其中一個矩形格子（無論它是大或小）的橫邊或直邊，就彷彿同時也掃過（或者起碼憑

記憶重遊一遍）其他每個格子的橫邊或直邊以及整幅畫面的橫邊或直邊。每當我細看畫裡的某一個矩形格子，我同時也在細看其他每個格子以及整幅畫的長方形畫面。每當我的目光落在某個矩形格子的左下角，我感覺自己也望著其他每個格子的左下角以及整幅長方形畫面的左下角。這樣一種構圖使得我明明身在一個位置，卻同時也置身在其他多個位置。

對克利來說，格子就字面上和隱喻上的意義來說，都是構圖的構件，格子就像畫面的外骨骼，能將其空間結構和布局結構展露無遺。格子強調直向和橫向的力量多於斜向的力量，強調平面感多於縱深感，並且將一切元素帶到畫平面的表面。就像《黃色裡的符號》這幅畫，他在其他作品裡運用格子時，也都讓畫中的每一樣元素都是「當下在場的」。格子抹除了空間深度、相對位置和連續性；它就像水晶球一樣同時把一切東西都曝露出來，因此也抹除了時間感。

在敘事性藝術（narrative art）裡，時間與地點，因與果，都是最重要的：這件事發生在這裡，接著有那件事發生在那裡。而抽象藝術拋棄了線性進展。然而，這不是說任何採用格狀構圖的抽象畫都可以看一次就懂，或者說它們一定欠缺縱深感。任何色彩、形體、線條和形狀都具有空間上的意義。抽象畫的格子雖然是平面的，

卻有如一張具延展性的薄膜，完全是由藝術家的空間法則來支配的。比方，一個橙色長方形雖然在畫面裡是平坦的，但看起來可能比它所毗鄰的多個平坦黃色長方形更居前，或是呈現出往前突進的動感。因此，畫平面有著猶如皮膚一般的柔韌性：這樣一個彈性表面（就像一塊橡膠）可以被往內推和往外拉，可以被拉長到極限，甚至被扭來轉去，但從來不會失去它作為平坦連續表面的特性。

　　這面具有彈性的薄膜能夠伸展、折疊，能夠從裡面被翻到外面。它既是一堵不透明的牆也是一面透明的窗戶——將外部和內部、前面和後面、之前和之後的多種角度樣貌同時都一起展現出來。一幅抽象畫並不像描繪一名女性坐在桌前的室內畫（或任何描繪眼中所見景物的畫）那樣，意在「再現」一個世界，它可以同時提供數個視角，給我們一扇「看向」自然的窗、一扇「看進」自然的窗，還有一扇自然回望著我們的窗。

　　對於像克利這樣的抽象畫家來說，格子的另一個用處是他能夠以矩形為基本單位來排列和想像畫中的任何一個元素，當任何一個形體起變化時，在隱喻上與字面意義上都由這些矩形單位所構成的畫面結構也會跟著改變。就這樣，格子也隱喻著遊戲場，在它裡面，象徵了各式各樣生物與物質（石頭、花朵、摩天樓、船帆、鳥

鳴聲）的形體可以被分割移植、被重新想像以及再生。

如同我在第二章提及的，克利有句名言說：一條線就是一個「去散步的」[1]點。當然，一條線也是由多個點（或位置）所組成。不過，點也可以代表句點、起點和終點，或是原子、花瓣、漿果、植物、眼睛、嘴巴、肚臍或門。《黃色裡的符號》畫中的那些點，就同時象徵著多種事物，比如：寫作時或畫畫時下的第一筆，在地圖上標示「你在這裡」的一個座標。克利曾寫道：「藝術可被比擬為上帝創造天地萬物。就如同地球是宇宙裡的一個造物範例，每件藝術作品也都是一個範例。」[2]他也說：「作為繪畫最基本元素的點是宇宙的。每粒種子是宇宙的。十字路口的交會點是宇宙的。」[3]

當然，在藝術的語言裡，一條線始於一個點，一個圓點就是一個起點。那些點移動、積聚、成長為一條線。克利指出一條線可以代表多種事物，它是距離量度單位，也是河流、思路、路徑、利刃或是箭。在藝術裡，線條是一個最基礎、最原始的表達元素，它可以移動，可以改變方向，可以回到起點，可以融入一個形狀或一個平面裡。但即使一條線成為一個面的一部分，它隨時能夠重新出發，斜切過空間，創造出另一個面（頂部、底部或側面），使得平坦的兩度空間變為三度空間。

　　點與線是任何符號的最基本元素，它們可以象徵著書面表達的活力、動能和發展。克利知道孩子用點和線來畫螺旋形（兼具動態和情緒的形體）和火柴人。他知道，人類最初用來指代人（以及生命）的第一個符號，就是簡簡單單的一條豎直線，就像一條橫線是用來指代地平線（以及死亡）的最簡單符號。

　　克利知道，人類書寫文字的起源是從圖畫演進出圖形文字（一種再現事物形象的簡單圖案，比如以一個圓圈或一個星形來代表「太陽」），再發展為表意符號（比如以太陽圖案來代表「白天」、「光」、「天堂」、「上帝」）。從圖形文字到表意符號再到楔形文字和象形文字，而後發展為字符，最後成為現代的表音字母，就是人類書寫系統的演進歷程。

　　克利將上述這些主題都放入《黃色裡的符號》，讓它們在其中自由戲耍。畫裡的那些黑線或說符號，令人聯想到種子、植物、動物、工具、人形、船、魚鉤、手杖、地平線、形狀以及字母。它們既是圖畫也是符號，象徵著文字演化歷程的所有階段：從具體事物變為圖畫，由圖畫演變為圖形文字，由圖畫文字演進為符號，再由符號發展為字母，然後似乎又回到孩子第一次嘗試畫畫與寫字的簡單點與線。

　　克利的符號只存在於動態之中。那些形似植物桿莖

和種子的記號，也象徵著一幅畫從無到有，即藝術創作的過程。克利這幅畫裡的兩個點，它們可以是想要成為一條線的點，或是尋找著臉蛋的一雙眼睛，或是準備要為一個句子作結的句點，或是尋找著卵子的精子。簡單的點與線卻包含了各種可能的解讀方式。雖然它們總是緊挨著格子的邊線，卻都是自由的行動者。在畫面某幾處，這些黑色符號看來就像在重新排列格子和改變格子的形狀，克利彷彿藉此提出一個問題：是先有風景還是先有植物的種子呢？

也許最初出現的是光。克利在《黃色裡的符號》呈現了各種黃色，令人聯想起日出和日落。畫中的黑色和黃色都同樣純粹、飽滿，存在感十足。然而這些黃色也經常在變化當中。金色、橙色、紅橙色、棕褐色以及奶油色的色塊像是在預告紅色和白色色塊也即將要出現，天光即將從地平線透出或落下。

與黑線相呼應的橙色等色塊，更是畫面大結構裡的百搭牌。它們為畫面構圖引進對角線、曲線以及半圓形狀。右下方彷彿立在黑色桿子上的那個橙色色塊，看似是脫離畫平面、傀然獨立的，它就像是一片被征服的土地上所插上的一面旗幟。另一些位置的黑線條有的呈十字形狀，有的轉了方向，它們就這樣各自形成新的平面。這些線條並不以在二度空間裡延伸為滿足，它們準

備發展為三度空間：平線旋轉九十度成為環形，從而把空間從前方擴展到後方去，成為立體的。

《黃色裡的符號》滿載著代表生命、潛力、意圖以及自由意志的符號，它們是克利所播下的種子。每樣必要的東西都在裡頭萌芽、生長、行動以及演化。我認為克利所創作的不僅是一幅風景的抽象肖像畫，不僅是文字符號的演進紀錄，也是一幅種子、根與花朵的抽象肖像畫，一幅文明誕生與演進的全紀錄。

# 第十一章
## 互動：瑪莉娜・阿布拉莫維奇——
## 《啟動器》

瑪莉娜・阿布拉莫維奇（Marina Abramović）這位塞爾維亞行為藝術家暨電影導演，一九四六年出生於南斯拉夫貝爾格勒（Belgrade），她最為人知曉的一件作品是觀眾參與其中的互動展演《藝術家在場》（*The Artist Is Present*，二〇一〇年）。在紐約現代藝術博物館進行的該場行為藝術表演總計歷時七百小時，有超過一千四百位觀眾參與，包括冰島女歌手碧玉（Björk）、知名搖滾明星盧・里德（Lou Reed）以及演員暨電影導演伊莎貝拉・羅塞里尼（Isabella Rossellini）也在列。所有人不惜花上數小時排隊，只為了與阿布拉莫維奇一對一隔著一張桌子安靜對望，想坐多久就坐多久。紐約現代藝術博物館也提供線上直播，吸引約八十萬人次觀看。在整場演出中，阿布拉莫維奇有時會與對方握手，但多數時間就像一場又一場靜默的對視比賽，有時候，一些參與者會不禁落下眼淚來。

　　阿布拉莫維奇在她其他的行為藝術作品裡，或是

一直跳舞跳到疲累倒下，或是梳頭梳到頭皮流血，或是服用精神病患的鎮定藥、被刀子刺傷、被搧巴掌、躺在冰塊上、置身於火堆裡，好幾度都讓自己的身體實際受到傷害。在紐約尚凱利畫廊（Sean Kelly Gallery）展演的那場儀式性作品《海景房》（*The House with the Ocean View*，二〇〇二年），阿布拉莫維奇在觀眾面前公開地生活十二天。在三個距地面五英呎高、聚光燈照亮、向觀眾敞開的娃娃屋般盒型空間裡，她當著眾目睽睽，像靜默修女一樣不發一語，進行著喝水、睡覺、尿尿、冥想、沐浴這些生活起居活動，並且完全不吃東西。

　　阿布拉莫維奇的每件作品都是對耐力的挑戰，而《藝術家在場》並不是阿布拉莫維奇第一次邀請人們來參與互動的作品。在《節奏〇》（*Rhythm 0*，一九七四年）的表演現場，她坐在一張桌子前，桌上擺了七十二項物品，包括一支解剖刀、一朵玫瑰、一條鞭子、橄欖油、一支羽毛以及一把上膛的手槍。在整整六小時裡，觀眾可以使用桌上的任何一件物品，用他們想要的方式來處置她的身體——包括用剪刀剪破她的衣服，用刀切割她的皮膚。

　　阿布拉莫維奇在藝術作品裡呈現自己的脆弱，而她的創作向來也讓觀賞者感到脆弱。《紐約客》雜誌（*New Yorker*）對阿布拉莫維奇的簡介這樣寫道：她相信自己

「身為藝術家的作用……是引領觀賞者度過焦慮，從任何限制他們的桎梏中解放出來。」[1]她作為藝術家的角色與藝術主張在很多方面看來都有如薩滿巫術，她跟佛洛伊德一樣都相信藝術具有治癒的力量，對她本人與觀賞者來說，她的創作更像是一種實驗性療法，而不是藝術。但是接受任何的療程──或者巫術施法──時，你起碼是在諮詢一位受過訓練的專家，他能引導你度過種種焦慮歷程，而不是由一位行為藝術家憑空冒出來引發你的混亂。

在二〇一四年，我以藝評家身分受邀參加一場研討會，我們準備討論阿布拉莫維奇當時在尚凱利畫廊展出的互動式作品《啟動器》（*The Generator*）。我知道有些人參與阿布拉莫維奇的行為藝術演出時會感受到宣洩與釋放；儘管我自己年輕時創作過一些行為藝術作品，多年來也看過很多這類作品，但是我對親身參與任何當代行為藝術作品是有所抗拒的。那些年少輕狂歲月已經遙遠。當一件作品不僅把觀賞者變成行為藝術家本人，也變成實驗白老鼠以及它本身的「重點事件」，我很懷疑自己能從中得到任何有價值的收穫。

　　跟阿布拉莫維奇本人總是在場的其他那些行為藝術演出不同，《啟動器》的內容讓我感覺太過隨意、不受

控制以及過度仰賴觀眾這方。《啟動器》一次容許約六十人入場，阿布拉莫維奇本人偶爾會參與其中。即使如此，我仍然接受不了這件作品的鬆散前提、進行方式以及隱隱流露的操控意味。在我看來，它更像是一場社會學與心理學實驗，而不是藝術作品。我考慮就不去參與《啟動器》，我會在研討會上以非參與者的角度分享我的觀點。不過，我最後省悟到，接下一份工作就要進行到底，我決定放下疑慮，對這件作品保持開放的心態。

　　要參與《啟動器》，我必須在入口脫下鞋子，寄存貴重的個人物品，以及簽署一份放棄權利聲明書（所有過程都會被鏡頭拍攝下來並直播出去），接著戴上眼罩和隔音耳機。這兩個道具其實沒有太大的作用。眼前並不是完全黑暗的，我得乾脆閉上眼睛，並且試著忽略還聽得到的一些低悶聲音。不過，這個體驗跟躺進漂浮隔離艙很像，差別只在於我們不是漂浮在鹽水中，而是踩在地板上，我們或走或爬行，時不時會碰到牆壁、柱子和其他人。當你碰到其他人時，是由你自己和他們決定要怎麼互動──當然不包括視覺交流與言語交流，因為你們基本上是又聾又瞎的。等你覺得已經體驗夠了，只要舉起手，就有工作人員來帶你回到入口的儲物櫃空間。

　　在入口處，一位年輕、時髦的黑衣畫廊助理協助我

辦理各項手續，接著牽起我的手。她引領我進入《啟動器》展場，把我留在尚凱利畫廊明亮的展覽空間的某一處。她要放我自由行動前，拉起我一邊的耳罩，指示我「慢慢移動」，以及「去認識旁邊的人」。認識我旁邊的人？我根本又盲又聾，而且我不打算認識任何人。我來參與這個作品並不是為了交朋友。我只有兩個目標：避免與任何人有不當的肢體碰觸，還有避免被人踩到或受傷──基本上就是別傷到別人，自己也別受傷。

　　置身在寬敞的畫廊空間裡，我感到有點茫然，我想要找到方向，因此伸出雙臂，用雙手朝前方和兩側摸索，一面慢慢地邁開腳步，遲疑地往前移動。我很快就碰到一些建築構件，我發現這個空間除了四面牆壁、裹上軟墊的幾根柱子以及其他參與者（雖然我還未碰到）以外，似乎別無他物。總算碰觸到一面牆時，我這才鬆了口氣。我背靠牆站著。有了這個根據地，就不是完全暴露於未知之中，我感到安心一點。接下來，我不是正常地邁開步伐，而是本能地伸出雙手，小心翼翼地往周圍摸索，雙腳拖著地走。但是，隨著我的腳步嘎嘎地往前滑動，我腦海裡突然浮現出一件三十年前的往事。那是我幾乎已經遺忘的一件事。塵封的記憶被釋放而出。藝術，就像勾起普魯斯特記憶的一塊瑪德蓮蛋糕，可以帶你到許多地方。

　　三十年前，我才搬到紐約市沒多久，就大著膽子去布魯克林區參加一場派對，那也許是我第一次單獨搭乘地鐵到曼哈頓以外的地區。我搭乘的列車駛入布魯克林地鐵站時，我注意到有事不太對勁。我還無法弄清楚是什麼，但我感覺到，站在車門前準備下車的其他乘客也察覺到有異狀。然而，即使當列車靠站停下，車門開啟，我們都從燈火通明的車廂下車以後，我還是不確定到底哪裡不對勁。直到車門關閉，離站的列車帶著通亮的車廂漸漸遠去，我這才意識到布魯克林站的月台變得越來越暗。

　　我在尚凱利畫廊靠著牆壁拖著腳往前走，竟然一瞬間就回到三十年前的那個地鐵站月台，回到我在黑暗裡感到脆弱又不知所措的那個時候。矇眼站在《啟動器》的空間裡，我並未像當年在布魯克林站身陷黑暗時那樣，突然心生恐懼，但我確實有一種不安感，因為我不知道接下來會發生什麼事。但就跟三十年前一樣，我的感官頓時變得更敏銳，我做好因應任何事的準備。當我拖著腳滑行過畫廊的水泥地板，我想起來我當時在那個地鐵站月台也用同樣的方式來移動雙腳，鞋子摩擦著地板的奇怪、刺耳聲響還讓我身旁的一些旅客都嚇了一跳。

　　我在這兩次經驗裡都升起警覺心——彷彿有一種也許承襲自我們人類祖先、但平日都隱而未顯的原始能力就此被喚醒了。身在《啟動器》的空間裡，這股突然

升起的警覺意識讓我把入場後的所有雜念都拋下，就像在三十年前的漆黑地鐵站裡，我滿腦子只想像著各種危險，只擔心會不會有人趁機來打劫，小腿脛骨會不會撞上堅硬的木椅，自己會不會失足一頭栽下月台，墜進地鐵供電軌而觸電死亡。

　　我在尚凱利畫廊裡當然不若當時那樣憂懼苦惱，但是《啟動器》剝奪我的視覺和聽覺，就像我當時處身在黑暗地鐵站月台的狀況，我當下只能專注於現在與現地。在《啟動器》的這個空間裡，我緊貼牆壁來得到支撐感、安全感和方位感。在布魯克林地鐵站裡，我也曾試著確定方位，但我曉得自己必須繼續移動。地鐵列車的呼嘯聲淡去，月台陷入完全的漆黑以後，所有人似乎都暫時停下腳步；大部分人都沉默不語，彷彿正專注動用五感來適應這樣的困境。有人耳語，有人驚叫，有人呼喚同行者，有人開心與同伴會合，但是隨著列車往地道深處越駛越遠，多數人都安靜下來，並且立定在原地不動。

　　在《啟動器》安靜又黑暗的空間裡，我的感官知覺變得更敏銳。就在我背貼著畫廊牆面，一寸寸挪移腳步時，我碰到定著在某一處的一位女性的身體。她就像不敢再往上爬的登山者，擋住我的去路，她指示我繞過她，繼續沿著牆面前行。

　　我越過她前方時，她的體熱似乎在我們之間形成一個大泡泡。我感覺得到熱氣、羊毛衣、汗水以及香水的氣味與質地。由於戴著眼罩和耳機，我被迫要充分運用各種感官，我聽見自己彷彿被放大的呼吸聲。我想起以前進入消音室的經驗，那是一種完全沒有回聲和聲音反射的房間，有些訪客會因為心跳與呼吸聲太過震耳而被請出去。

　　在《啟動器》的空間裡，我與任何人的互動都是身體上的互動，我無法用雙眼辨識或錯讀任何細微的面部表情；我無法得到視覺觀察或判斷的樂趣。任何的交流都是身體上的、當下的、完全專注的，以及僅僅是透過肢體接觸來表達的。我想到盲人與聾人會有的困難不便，乃至想到他們會有的便利與自由。我也想到，我們是多麼仰賴已經知曉的事，仰賴我們對於各個場所已習得的、假定的或設想的一切，我們又是如何把一切都視為理所當然。我察覺到，我們在這個世界前行時抱持著多少預想和假設。我想起曾在安妮・迪拉德（Annie Dillard）的《汀克溪畔的朝聖者》（Pilgrim at Tinker Creek）裡讀到的一則故事。有位女性出生就失明，後來恢復視力。她能看到東西以後，「迫不及待想去告訴她的盲人朋友說：『人長得跟樹木不一樣』」，她發現每位來探望她的人都有不一樣的臉時 [2]，還感到非常吃驚。

　　那場研討會上的另一位來賓對於參與《啟動器》的體驗是這樣描述的：它令他感到「些微壓迫感」和「稍有強制意味」；他試了又試，根本無法正常動作或保持方向感，也做不到從一根柱子這邊直直走到下根柱子那邊。至於我，被眼罩和耳機剝奪掉兩種感官能力以後，我出現矯枉過正的傾向。但不獨我如此。我要是碰到人，對方和我都會表現出過度的禮貌；只要不小心跟別人有肢體的碰撞或碰觸，我們雙方都會再用輕輕的觸摸來表示歉意，一方像是在說：「很抱歉闖入你的空間嚇到你了」，另一方像是回說：「沒關係，很高興認識你，這情況挺古怪的吧？」我很快就體會到言談變得毫無必要，能擺脫這個負擔，我再樂意不過了。

　　在《啟動器》體驗中，我最後碰到一位跟我一樣需要人際接觸和交誼的參觀者，也許受困在這片靜默與黑暗裡的任何人，很快都會感到有這種需要。一位站在牆邊的女人友善、熱情地抓住我的手，開始觸摸我。沒多久，我們雙雙離開安全的牆邊。她和我先用兩手指尖相抵，然後用手掌。我們輪流模仿對方的動作。

　　我們掌心對掌心相抵，然後放開，一個人起頭一個動作，另一個人就跟隨。我們在畫廊寬敞的空間裡開始跳起舞來。我知道得有音樂才跳得了舞。沒關係。我在腦裡打節拍。她會跳華爾滋，她讓我領舞，帶著她在

房間裡轉圈圈。然後由她當領舞者。令我們感到意外的
是，我們沒碰撞到任何人。然後我們停下腳步。畫廊明
亮的聚光燈把我們照得熱烘烘的，我們氣喘吁吁、流著
汗，互相摸摸對方的臉龐和頭髮，然後擁抱，再互相揉
揉肩膀。我們的互動雖然親暱，但從未變得像調情，儘
管她一度把我的雙手拉過去碰她的胸部。這是挑戰嗎？
還是挑釁？挑逗？或者只是表達謝意？或是允許我進
行更親密的互動？我不知道她是否期待我做出同樣的動
作。我站在那裡，雙手雖然顫抖著但保持不動，感覺到
她胸部的上下起伏。

　　像要打破僵局，我們原地轉了個圈，然後她挪開身
體。我是不是冒犯她了？或者是更糟的狀況，我讓她感
到厭煩了？我忖度著。我獨自一人站在那裡等著，慢慢
地意識到她已拋下我離開。少了她的互動與碰觸，我感
覺到自己的身體漸漸冷卻，腦中不斷奔馳的思緒也慢
了下來。我等待著。我聆聽自己的心跳聲和呼吸聲。我
伸手摸索周圍的空間。她已離開。會有另一個人來取代
她的位置嗎？我又等了一會。接著我舉起手，另一位年
輕、時髦的黑衣畫廊助理引領我離開展演空間，回到入
口的儲物櫃前。

《啟動器》帶給我的體驗，跟欣賞一幅畫——比如馬諦

斯的畫——截然不同，它幾乎僅僅取決於個人的主觀
感受。研討會上的一位藝評家形容為：就像「跟莊家對
賭」。另一位藝評家說她只覺得不自在，她期待會有更
多其他的感覺，但沒有如願；她說《啟動器》的內涵豐
厚度不夠，並不足以真正「啟動」什麼。她也指出，阿
布拉莫維奇的個人光環可能太耀眼了，她身為全球最知
名行為藝術家的魅力非凡人格，就猶如童話裡吹笛人的
笛聲，能讓我們盲目跟從她。然而，阿布拉莫維奇的藝
術肯定具有療癒和救贖的特性。我在《啟動器》的現場
開始跟一個陌生人互動後，就接受了這個作品的獨特
性，放心將自己交付出去。即使看不見、聽不到，我也
欣然地跟隨它的帶領，接受它的獨特禮物——其中之一
就是隨機元素。隨機既是這個作品的驅動引擎，也是它
的唯一弱點。

　　起碼對我來說，《啟動器》的獨特之處在於它創造
出一個親密的空間狹縫，一個令人感到解放又神祕的
「泡泡」，並且改變我對周遭現實的感知。遇到那個女
人，與她互動，就像在變幻莫測的大海裡發現一個救生
筏，就像在一群陌生人當中找到一位同伴。

　　《啟動器》觸發我深埋在心裡的三十年前回憶，但
它也帶來當下的、現時現地的獨特身心體驗。當我戴著
眼罩和耳機進入《啟動器》的空間，現實狀況是這樣：

我幾乎什麼也看不見、聽不到，明亮的燈光照在我身上，攝影機在運轉，幾位工作人員注視著我們每個人的每個動作。但是我選擇去感知到的現實，我腦裡所認知的現實是這樣：現場的參觀者，包括我，都獨自待在各自的個人空間裡，我們在裡頭看不見別人，也不會被別人看見。

　　我所感知到的現實與實際情況是相反的。這樣的感知雖然虛假又天真，但也將我帶回到童年，令我想起那時候玩的扮家家酒、捉迷藏以及「天堂的七分鐘」遊戲。我所感知到的現實，就像一個孩子決定相信只要閉上眼睛和搗住耳朵，就沒人看得見他或聽得到他——無論他是出於羞赧，或是感覺被人看穿，或只是因為想要靜一靜，想要暫時消失不見。外部世界的實際現實是，我正在被人觀看，被攝影機拍攝，也許有人正在對我品頭論足。但是《啟動器》為我帶來一個替代的、內在的、虛假的現實：我的同伴與我在眾目睽睽之下隱形消失了。由於我無法看見或聽到別人是怎麼看我的，我感到如釋重負——彷彿全世界只剩下我自己的感知。阿布拉莫維奇挖掘出我內心裡的孩子，為我矇上眼睛與耳朵，讓我和同伴能夠獨自待在自己的空間裡，自由自在地玩耍，隨意去創造、去探索我們所能想像出的任何現實。阿布拉莫維奇把我們放在大庭廣眾之下，但是拿走

我們的恐懼，甚至讓我們不去覺察到自己已被一覽無遺。

一位教寫作的教授曾經告訴我，寫作和創作藝術就像赤身裸體走過舞台：作家或藝術家並不是真的裸體，但他們仍然是裸露的、不設防的——他們將自我毫無遮掩地暴露出來。但是他說，竅門在於要透過這樣敞露與揭開自我的行為，讓觀眾不去意識到作家自身的裸露，而是越發感覺到自己是敞露的、不設防的，也就是讓他們越發意識到自己的赤裸。就這樣，藝術家透過自己的開誠相見與自白，讓我們每個人也揭露出自身所隱藏的任何事，有時是連自己也被瞞過的事。

阿布拉莫維奇經常全身赤裸演出，但即使在她穿著衣服時，她也是赤裸的、不設防地走過舞台。光只是觀看她的行為藝術表演時，我幾乎每次都是偏向於意識到她的裸露，而不是我自身的裸露。而在參與《啟動器》時，即使與我互動和跳舞的那個人，很可能就是阿布拉莫維奇本人，但這個作品是讓我高度涉入其中的。我感覺到自己完全在場。我對這件藝術作品的先入為主看法跟我親自去現場參與的體驗完全不同。我從中學到的一課，其實是我早已知道的事：藝術需要你帶著信心大步一躍，它會帶你抵達前所未知的境地。

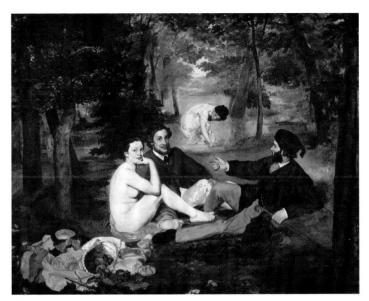

圖 1.
愛德華・馬內《草地上的午餐》（1863 年）

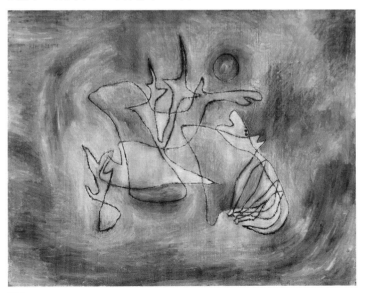

圖 2.
保羅・克利《吠犬》（1928 年）

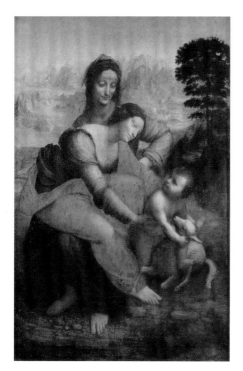

圖 3.
李奧納多・達文西《聖母、聖
嬰與聖安妮》（約 1503-1519 年）

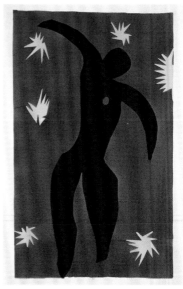

圖 4.
亨利・馬諦斯「爵士」系列
之《伊卡洛斯》（1947 年）

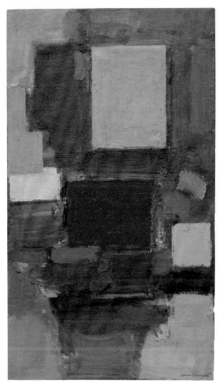

圖 5.
漢斯・霍夫曼《門》（1959-1960 年）

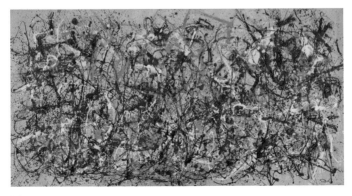

圖 6.
傑克遜・波洛克《秋天的節奏（第三十號）》（1950 年）

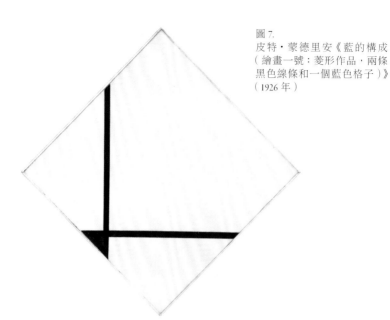

圖 7.
皮特・蒙德里安《藍的構成
（繪畫一號：菱形作品，兩條
黑色線條和一個藍色格子）》
（1926 年）

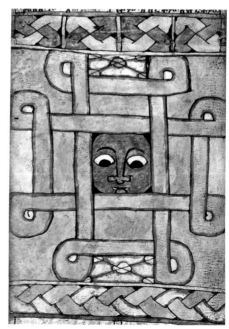

圖 8.
衣索比亞無名氏畫家《被囚
禁的撒旦》（19 世紀初期）

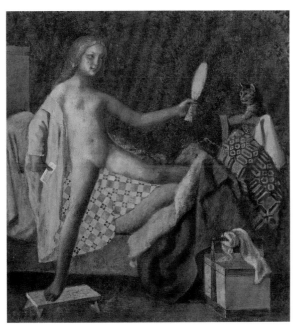

圖 9.
巴爾蒂斯《貓與鏡子1》（1977-1980 年）

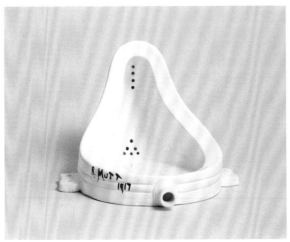

圖 10.
馬塞爾・杜象《噴泉》（1917 年）

圖 11.
讓・阿爾普《生長》（1938 年）

圖 12.
保羅・克利《黃色裡的符號》（1937 年）

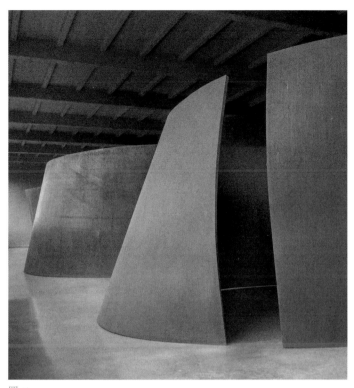

圖 13.
理查‧塞拉，迪亞比肯美術館裝置作品一隅（1996-2000 年）

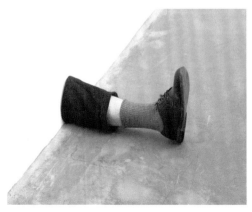

圖 14.
羅伯特‧戈伯《無題腿》
（1989-1990 年）© 羅伯特‧戈
伯，馬修‧馬克藝廊

圖 15.
理察・塔特爾，理察・塔特爾藝術裝置作品《藍光白氣球》一隅（1992 年）

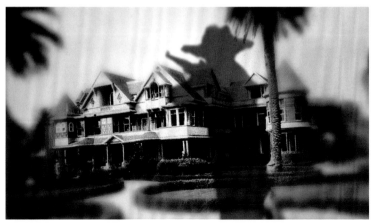

圖 16.
傑瑞米・布萊克影片《溫徹斯特》（2002 年）截圖

第十二章
探險：理查・賽拉 —— 迪亞比肯美術館內
的《扭曲螺旋》和《扭曲橢圓》

美國雕塑家理查・塞拉（一九三八年生）的作品能給
予我們一種藝術、建築與大自然相融合的無與倫比體
驗。塞拉那些龐然的生鏽鋼鐵雕塑《扭曲螺旋》（*Torqued
Spirals*）或《扭曲橢圓》（*Torqued Ellipses*），乍看就像擱淺
岸邊的船隻殘骸或紅砂岩峽谷或巨大的貝殼，穿行過它
們迷宮般的結構，你會發自內心地、本能地、莫名所以
地失去方向感。它們高聳的、傾斜的厚重鋼壁雖然固定
不動，卻似乎回應著你的在場 —— 當你穿越那些狹窄通
道時，兩旁的鋼壁彷彿擴張又收縮，一下朝你靠近，一
下又遠離。我在探索那些雕塑的內部時，會覺得自己就
像進入消化道裡，在它們的彎曲管道裡被推擠著前進；
或有如被虎頭鉗夾住、被困在迷宮裡、被埋葬，或像是
安居在子宮內的胎兒。當你隻身一人從傾斜牆壁所夾峙
的狹窄通道走到中央的橢圓形開敞空間時，雖然仍在鋼
牆的庇護範圍內，但空間、光和你都驀地得到解放，你
會感覺到一種與世隔絕的愉悅。

　　這些巨大雕塑的其中四件作品：《扭曲橢圓 I》（ _Torqued Ellipse I_，一九九六年）、《扭曲橢圓 II》（ _Torqued Ellipse II_，一九九六年）、《橢圓形之雙扭曲》（ _Double Torqued Ellipse_，一九九七年）以及《兩千》（ _2000_，二〇〇〇年）（圖 13），都設置於迪亞比肯美術館（Dia:Beacon）的瑞基奧藝廊（Riggio Galleries）內。該美術館是迪亞藝術基金會（Dia Art Foundation）為了展示收藏品（多數為一九六〇年代以來的低限主義作品）在紐約州比肯鎮打造的一個展覽空間，由座落在哈迪遜河岸的納貝斯克餅乾公司（Nabisco）紙盒印刷舊廠房改造而成。塞拉的四件雕塑就龐然豎立在宛如巨大洞穴的走廊裡。我上一次去參觀的時候，從天窗透入的天光正漸漸黯淡下來，就像火光一樣為那些鏽痕斑斑的鋼板鍍上金光。陰影越發濃黑、拉得更長，塞拉雕塑那些高聳弧形鋼牆的顏色也就越變得暗沉。原本的天鵝絨紅色和焦橙色逐漸轉為褐色，原本的鋼灰色變成閃亮的黑；而薑黃色、紅褐色、黃褐色的鏽痕就像赤褐色的眼淚和金礦礦脈一樣閃閃發光。

　　塞拉這位打造出宏偉巨大鋼鐵雕塑的藝術家，可被視為挑釁者、後低限主義者（Post-Minimalism）、藍領古典主義者，但他的作品給你的第一印象，絕對跟色彩大師或浪漫派都沾不上邊。他有時會以巨大的鉛板來形塑空間，讓它們以威嚇的姿態吊在天花板上。他也創作出

巨大的、昂然聳立的鋼板，有的像一幅布條迎風招展，有的像一條彎曲的緞帶蜿蜒地穿過地景。塞拉的《扭曲橢圓》與《扭曲螺旋》是由造船廠鍛造軋製出的二吋厚彎曲鋼板所構成。在迪亞比肯美術館裡的這些龐大捲曲形體，每件都高達十三英呎以上，直徑三十英呎，重量起碼有二十五噸。塞拉似乎起初是一位偏愛原始粗獷感勝過細膩的藝術家，且似乎就這樣使用從鑄造廠出廠後的粗胚材料，並未做任何加工。他的首要考量似乎是尺寸規模和戲劇性，而不是顏色與光線的層次變化。但是當你在他巨大雕塑內部的蜿蜒曲折空間移動時，你會發現那些宛如天鵝絨質地的塊狀或片狀鏽痕是美麗的——它們隨著光線而改變色澤，幾乎呈現出泥土和火光的每種色調。塞拉的雕塑作品給人一種親密感與神祕性，同時也是一場史詩規模的展演和挑釁行動。

　　理查‧塞拉出生和成長於舊金山（往昔大半是沙丘帶的一座城市）。他就讀大學期間，暑假都在伯利恆鋼鐵廠（Bethlehem Steel）打工，到建築工地擔任鉚合工人，負責將燒紅溫熱的鉚釘打入鋼樑的孔洞中。（他的父親曾於第二次世界大戰期間在造船廠工作）。雖然塞拉取得加州大學聖塔芭芭拉分校（University of California, Santa Barbara）的英語文學學士學位，但他表示自己的另一項主修是衝浪。塞拉的雕塑會令人聯想到起伏的沙

丘、滔天巨浪以及海洋的潮起潮落。他後來前往耶魯大學（Yale University）研讀繪畫，獲得美術學士學位之後曾到歐洲、埃及和日本旅行。

塞拉親睹康斯坦丁‧布朗庫西那些簡化生物形體、表現本質的具象現代主義雕塑，以及十五世紀雕刻家多那太羅（Donatello）所作的雕像裡壓抑、隱約的陽剛力量，感到讚嘆不已；他也在羅馬參觀了十七世紀建造的四噴泉聖卡羅教堂（San Carlo alle Quattro Fontane），見到建築師弗朗切斯科‧博羅米尼（Francesco Borromini）設計的橢圓形地板與穹頂。這些欣賞體驗顯然對塞拉產生重要的啟發，在他後來的代表作《扭曲橢圓》和《扭曲螺旋》中，有幾件即為半月形結構。有機會瞻仰雄偉的古埃及神殿和金字塔也對他有所影響，因為那些巍峨建築令人們深感震撼之處，不僅止於它們的佔地面積與體積，也在於它們與撒哈拉沙漠、尼羅河和天空的互動，重新定義、形塑和活絡了它們各自所在的環境空間。塞拉也深受日本庭園的啟發，那是一個你必須親自走入其間的空間，你必須透過不同的行動，跟隨著空間與時間的變化，才能一一覺察到分布於各處的所有拱形與圓形元素；要欣賞一處日式庭園，記憶、自然、藝術和觀者的參與都起到作用。

塞拉是在西班牙馬德里的普拉多美術館（Prado Museum）

欣賞維拉斯奎茲（Velázquez）的畫作《侍女》（*Las Meninas*，一六五六年）之後，才毅然決定放棄繪畫，成為雕塑家。由於《侍女》是歐洲繪畫的頂尖傑作，他有此反應未免奇怪。然而，塞拉正是被維拉斯奎茲這幅真人大小畫作裡的空間處理所打動，他看到畫裡的幻覺空間似乎完全延伸到觀者的現實空間裡。維拉斯奎茲在《侍女》裡描繪自己正站在畫架前繪製一幅家族肖像畫，而塞拉猛然意識到畫家所描繪的對象並不是西班牙王室家族，而是他——維拉斯奎茲正凝視著觀畫者。維拉斯奎茲對空間的不凡處理令塞拉神往著迷，他開始對無基座雕塑感興趣；他關注的並不是製造出物件和擺放物件，而是打造出觀者可以親臨其境的空間，並將作品與周遭環境協調地結合起來。

　　觀者需要花點時間暖身才能領會塞拉精心的、和諧的設計。以設置在迪亞比肯美術館的四件雕塑來說，我最初覺得它們就像四個傾斜的巨大樹樁，基本上一模一樣。但我很快就領會到，即使它們各自可被當作一件獨立的藝術作品來看，它們也共同構成了一個主題。它們就像栽種於室內的四株成樹，已經生長到就要逾越分界線，侵入其它樹木的空間。這些大型的橢圓形結構這樣、那樣地傾斜，彷彿它們是有生命一般，正在彼此推擠、鬥爭，搶奪著周圍空間。但觀者逐漸也看出一個顯而易見的事實：

塞拉並不是讓它們爭奪空間，他是將空間建構起來。在他創造出的通道裡，每樣元素，無論是鋼鐵、光線或空氣，都與觀賞者產生互動，本身也都具有實質存在感和可感知的張力。我最終不會覺得自己身在一間展出龐大鋼鐵雕塑的美術館，而是彷彿走在一個囚禁四隻巨獸的籠子裡，感覺到牠們正在甦醒過來、伸展著身體。

只要花上足夠的時間，你會發現塞拉的這些雕塑巨獸會漸平靜下來，不再那麼嚇人。就像日本庭園一樣，《扭曲橢圓》會以誘人、謎樣和出乎意料的方式來勾動你的記憶與期待。你以為這四件雕塑都一樣，於是，當你發現它們具有無限多的面貌時，你會更加驚嘆。如果你隔著一段距離看這些雕塑，你會覺得它們看起來笨重、了無生氣。但是它們就像漩渦一樣將你拉近，你繞著它們有如數字 8 的弧形牆面走來走去。當你察覺到每件雕塑的外殼形狀都截然不同，當一個開口出乎意料地出現在你眼前時（有點像是玩花式跳繩時找到加入跳躍的空隙），你會決定走入其中。

迪亞比肯美術館裡每件《扭曲橢圓》雕塑的外殼只有一處開口，它就像一道落地式簾幕上縱向裂開的狹長縫隙，你得從同一處進入與離開。每件作品的開口兼出山或朝向西方，或朝東南方、西南方和東方。在這些橢圓形結構的入口處，兩旁牆面分別往相反的方向傾斜

著，就像整座雕塑的底部正要往外舒展，或是往你的方向倒塌。即使當你已經來到雕塑的入口，你還是想先做好準備，想確定這座紙牌屋般的空間裡每樣東西都是穩固的，與此同時，這件雕塑已經令你感到暈眩，令你失去平衡感，甚至讓你懷疑起地板是不是平的。

當你站在這些雕塑外頭時，你也會預期它們的內部是開闊的。但是你一走進去，就會明白這幾件壁面高聳的雕塑都有往中心旋入的、寬度各異的彎曲通道。走入那些狹窄的螺旋形通道裡，兩側高聳的牆壁彷彿就要將你箍起來擠壓，你一下被稍微往前拉，一下又被稍微往外拉。你感覺自己就像乘著船在波濤起伏的大海裡顛簸前進。塞拉賦予這些雕塑的內部空間一種一觸即發的緊張氣氛，空無有時彷彿會轉變為體積與量感，觀者就像走在一座立體派或建構派雕塑裡頭。那些兩英吋厚的鋼板有時看來稍微離地，就像正被舉起來，或正做著芭蕾的抬腳跟深蹲動作；陽光像不斷湧入的海浪，從牆面的下方和外部穿透進來，將高聳的淡紅牆面變為黑色剪影，並在灰綠色水泥地面照出大片燦亮白光。

當我沿著雕塑的弧形牆壁繼續前進，走過各個或寬或窄的通道和開闊空地時，我感覺自己就像一隻把洞穴挖得更深的鼴鼠。這種體驗有點像是進入洞穴或古代墓室裡探索。我上一次在一件藝術作品中感受到這樣急切

想探索奧祕的衝動，是我走在吉薩大金字塔內部通往墓室的狹窄廊道時。

當我走到雕塑最內部，獨自站在那片開闊空地，盯著牆面那些猶如又長又斜的爪痕或雨水符號的鏽痕，以及有如暈染污漬的兩塊鏽斑，我覺得像是正看著古代的象形文字。我感覺自己不是身在一件當代藝術作品的內部，不是身在古代墓室裡，也不是身在大自然裡，而是置身在這三者兼具的奇怪混合體當中。這種體驗就跟傍晚在樹林裡散步很相似，隨著天色暗下來，氣溫降低，周遭寂靜的空間似乎慢慢甦醒過來，開始揭露它們的祕密，顯露更多豐富的細節，我的五感也變得更敏銳。太陽還懸在天空，但樹林已經陷入幽暗，影子變得越來越長，大自然將你不曾見過的東西展露而出。正是在天將暗的時候，這一片樹林——一如洞穴或古代墓室或塞拉的雕塑——會讓你陷入兩難選擇：究竟要返回熟悉的日常裡，還是繼續這趟發現之旅。

# 第十三章
## 刺激：羅伯特・戈伯——《無題腿》

亞佛烈德・希區考克（Alfred Hitchcock）一九五六年的黑白犯罪電影《申冤記》（*The Wrong Man*）取材自一位無辜男子被指控為搶劫犯的真實事件，裡頭有一段令人壓抑到透不過氣來的牢房畫面。亨利・芳達（Henry Fonda）飾演的平凡主角被單獨關進囚室，而他實際上是被誤認為搶匪而含冤入獄。希區考克的鏡頭以一種令人不安的執拗，持續地特寫芳達的臉。

跟著芳達環顧室內的目光，我們看到牢房柵欄映在牆上的陰影，他的頭顱始終襯著鐵格柵的交織線條。希區考克給出一些局部特寫：牢房的鐵網；斑駁龜裂的水泥牆，暗黑的角落；鐵柵欄和它們的影子；芳達緊握的雙拳；踱過地板的雙腳——但它們僅僅是湊不全的拼圖零片。此段牢房畫面以希區考克標誌性的移動鏡頭結束——鏡頭先拉升到芳達的頭部上方，再往下移，就這樣三百六十度繞著他的頭轉動，彷彿有一個海面漩渦正把他捲入。鏡頭移動得越來越快，最後瘋狂旋轉，就像主

角的內心已陷入混亂。

　　然而最強烈令人不安的一個畫面，是定格在牆面白瓷盥洗台的數秒鏡頭。囚室裡的長椅或小床只是連在牆壁上的一塊木板，而盥洗台是日常可見的家居用品。它理當給人一種熟悉的安心感。但它看來慘淡淒涼，更古怪的是，給人一種超現實感。即使盥洗台理當令人聯想到溫馨舒適的家，但這個圓弧形體和它亮白的表面給人完全相反的感受。由於少了水龍頭和肥皂，它看來空蕩蕩的、面目不明、毫無用處。

　　這個盥洗台鏡頭的力量，在於它令人困惑，而且越看越費解，就跟美國雕塑家羅伯特‧戈伯（Robert Gober）的最佳作品給人的感覺很類似。戈伯有時會創作出獨立式或固定在牆面的白色盥洗台，這固然是引人聯想的一個原因，但這不是全部理由。

　　戈伯（一九五四年生）的創作是將杜象的達達主義「現成物」（把撿來的或從商店買來的物品作為藝術品展示）概念顛倒過來。他和工作室的助手從草圖開始，精心以手工製作出日常家用物品來作為藝術品，像是一次性尿布、報紙、一雙女用白色皮製溜冰鞋，以及白瓷盥洗台和小便斗。這些物品雖然毫無功能性，但往往跟那些作為它們靈感來源的量產商品幾乎毫無分別。

　　戈伯有時會把這些新寫實主義（Neo-Realism）手工

製品，比方一條拆開包裝紙的奶油，放大到巨型尺寸；或在展覽廳的一面牆壁的高處開一扇小窗，用燈泡打造出藍天窗景，並在窗口豎起欄杆——將美術館變成一處藝術贊助人和藝術的監獄。他有時則把兩個或數個日常物件組合起來，比如白瓷盥洗台和木籠笆；女人胸部和一袋貓砂；盥洗台和墓碑；盥洗台和男人胸膛；男人胸膛和一支蠟燭；沙發椅和污水管；黏上人類毛髮的瑞士乳酪和一隻女鞋。他的這些雕塑將平凡的日用品變成超現實物件，但觀者再定眼一看，它們又是如此熟悉的日常物品。他的作品讓我們遊走於日常與超現實之間，就像劃下一根火柴，讓我們看見幻影，在它燃盡後，又點起另一根火柴，就這樣來回地反覆著。

對戈伯的藝術創作產生影響的前人作品，除了杜象的那只白瓷小便斗暨雕塑《噴泉》（一九一七年）以外，還包括若干經典的超現實主義作品，例如梅德瑞・歐本漢（Méret Oppenheim）的《物品（皮毛餐具）》（Object〔Le Déjeuner en Fourrure〕，一九三六年）——一組由皮草覆蓋的茶杯、茶碟及茶匙，以及一九七〇年代超寫實主義雕塑家杜安・漢森（Duane Hanson）所創作的真人尺寸逼真人體雕塑。漢森以真人為模特兒（比如肥胖的觀光客和美術館警衛），採用傳統杜莎夫人蠟像翻模那種手法所製作出的超寫實雕像，從髮型、雀斑、身上配

件到衣著都是真人翻版，足以以假亂真到讓觀賞者先是一愣，再看一眼之後才恍然大悟。漢森的雕塑是對主題人物不假思索的、鉅細彌遺的擬真，逼真到足以拘束作品的自由呼吸和發展，使得藝術品和觀賞者之間的交流受阻，戈伯的寫實具象物件則像一則則謎語，意在挑撥、迷惑、激怒我們，甚至害我們絆倒。

戈伯製作過數個版本的《無題腿》（*Untitled Leg*，一九八九～一九九〇年）（圖 14）。這些手工製作的真人比例蠟製肢體，已然成為他的標誌性代表作，但第一個版本是最佳的（就像杜象的《噴泉》，首次面世的那一件才是最好也最新鮮的）。這些古怪的人體局部身軀會令人聯想到停屍間、手術室、遊樂場的奇幻屋以及瘋狂科學家的實驗室。它們也令人聯想到十九世紀法國畫家西奧多・傑利柯（Théodore Géricault）在繪製《梅杜莎之筏》（*Le Radeau de La Méduse*）之前對斷肢殘臂所作的觀察素描；德國超現實主義藝術家漢斯・貝爾默（Hans Bellmer）創作的青春期少女身形人偶；梵谷畫的舊鞋子；甚至是人體義肢。

戈伯被視為惡作劇者和挑釁者，他深諳詼諧幽默，也善於空間安排，懂得怎麼讓他那些簡單的、精妙的古怪雕塑發揮出最大的效果。《無題腿》乍看下像屍體斷肢，或是為了惡作劇而留在那裡的一隻假腿，也像從展

覽廳牆壁小洞伸出來的真人小腿。它也讓我想到《綠野仙蹤》（*The Wizard of Oz*）裡被墜落的桃樂絲屋子壓在底下、只剩兩隻腳伸出的東方壞女巫。

　　二〇一四至二〇一五年於紐約現代藝術博物館舉辦的「心不是隱喻」（*The Heart Is Not a Metaphor*）戈伯回顧展中，展出了第一版的《無題腿》：半截的蠟製男人右腿從白色牆壁和地板交接處伸出。這條腿有真實的腿毛，穿戴著深灰色褲子、淺灰色襪子和棕色舊皮鞋，腳尖朝天擱在地上。足部稍微往右側傾斜著，彷彿這條小腿正要放鬆下來或是才剛擱到地面，又或像是腿的主人在牆壁截斷他小腿的瞬間睡著了。過短的灰褲褲腳是捲起的，露出一截白皮膚和腿毛，暗示著這個傻傢伙穿著不合身的舊衣服。在那樣的情境下，簡直是不雅——借用柯爾·波特（Cole Porter）的歌詞來說，「露出吊帶長筒襪」可是「驚世駭俗」的。

　　如果《無題腿》像一個粗俗不雅的玩笑，該場戈伯回顧展中的其他展示品並不遑多讓，例如《無題》（*Untitled*，又名《男人從女人中誕生》〔*Man Coming out of a Woman*〕，一九九三至一九九四年）這件作品。戈伯顯然從兩幅知名畫作——庫爾貝那幅情色意味濃厚的傑作《世界的起源》（*Origin of the World*）（對裸女胯部的特寫描繪），以及雷內·馬格利特（René Magritte）的超現實

主義畫作《被刺穿的時間》（*Time Transfixed*，蒸汽火車頭從壁爐駛出）——得到靈感，再結合自己的《無題腿》——一隻帶有腿毛、穿著襪子和皮鞋的蠟製男人腿，創作出此件拼接式雕塑。在《無題》（男人從女人中誕生）裡，一隻僅穿著襪子和鞋子、滿布腿毛的男人腿不是從壁爐衝出來，而是從蠟製裸女軀幹的陰部伸出來。在紐約現代藝術博物館的這場戈伯回顧展中，此作品設置在展覽廳的一個牆角。

光看《無題腿》這件作品的話，它似乎散發一股淒涼感，而不是粗俗或有傷風化的。它近旁的展出品，只有一座凹入展覽廳牆壁的無門式衣櫥，深度頗淺，裡頭空無一物。就像《無題腿》，這座衣櫥也是被截斷的，看來無用、無望、孤零零的——但也顯得桀驁乖張。

《無題腿》看起來也毫無生氣。不過，雕塑本來就是不動的，戈伯開的這個玩笑，其諷刺意涵在於他把有生命的物體複製成無生命的物品。當你盯著這條腿看，認為只要耐心地等一等，就能看到它動起來，到頭來卻白等一場，他的玩笑就發揮了作用（就像把一枚硬幣黏在地板上，騙人去撿卻撿不起的整人手段），你將會目睹到其他觀賞者也有跟你類似的困惑反應。《無題腿》這件雕塑看似單調，簡單到近乎愚蠢，引人發噱又完全無用，但也帶給觀者各式各樣的聯想：從老舊的義肢、

超現實主義雕塑、達達主義雕塑到公廁的「尋歡洞」，
不一而足。因此，即使它嘲弄了杜象的現成物，同時也
達成了致敬與超越。當觀者產生越多的聯想，也更加
強化這件雕塑和這場回顧展標題「心不是隱喻」的嘲諷
與寓意。戈伯的《無題腿》也許就像當代藝術界的「幻
肢」，明明已經不存在，卻仍帶給你如影隨形的痛楚，
以及揮之不去卻也搔抓不到的癢感。

# 第十四章
## 點石成金：理察・塔特爾——《藍光白汽球》

二〇〇五年至二〇〇六年於紐約惠特尼美國藝術館舉辦的理察・塔特爾回顧展裡，藝術家重現了他的《藍光白氣球》（*White Balloon with Blue Light*，一九九二年）（圖 15）作品——一顆充飽氣的白色氣球被固定在展覽廳白牆壁與青石地板的交接處。這顆平凡的氣球看起來處於一種矛盾的狀態，它像才剛掉落在地板上，虛弱得必須緊靠牆壁；但又似沉重到無法動彈，即使是觀賞者經過時帶來的氣流也颳不動它。牆面上可見鉛筆畫出的一條垂直線歪歪扭扭地往上延伸，有如是一條固定用的細線，將氣球繫到了高高的天花板上。這條線會讓你抬頭往上看，彷彿望向一個人剛往下跳或意外掉落的那個屋頂。塔特爾讓整個場景沐浴在柔和的藍光裡，那是一種暮色籠罩下的白雪顏色，彷彿整道燈光也始終在虛弱垂死的狀態。在它旁側的牆面，成列掛著幾件塔特爾的小型作品，有照片也有淺浮雕，每一件距離地板只有幾吋遠，彷彿也都由一條條鉛筆線繫到天花板上。它們就像在無

風的天候下懸掛在那裡文風不動的風箏。要觀賞這些孤伶伶的作品，你必須像行跪拜禮一樣跪下來，或是像要查看一位倒地的傷者那樣蹲下來。

　　《藍光白氣球》像固定住一個瞬間的照片，但這是一張你可以行經其中的照片。展覽廳彷彿成了靜止的舞台背景，空氣是完全凝滯的，整個房間彷彿被重力籠罩或陷入昏昏欲睡，這顆氣球沉重得無法移動分毫。塔特爾畫出的「線」暗示著氣球已經上升到它所能飛抵的最高點（但矛盾地，它的位置在最低點）。把它跟其他展示品放在一起看，這件只有氣球、細線和藍色聚光燈的精簡裝置作品所創造出的倒轉感，彷彿將美術館的展覽廳顛倒了過來，也賦予整個空間一種令人不自在的靜止感。我想到影集《陰陽魔界》（The Twilight Zone）其中一集的故事：當時鐘停止運轉，人們被迫面對一個陷入癱瘓的世界。

理察‧塔特爾一九四一年生於紐澤西州拉威市（Rahway）。他曾研讀藝術、文學和哲學，常常往來於新墨西哥州與紐約之間生活。他被視為後低限主義藝術家，經常混合多種媒材，使用繩子、電線、鐵絲、廢棄物或布料來創作雕塑、集合藝術（Assemblages）、拼貼藝術、裝置藝術、素描、繪畫和手工書；而無論使用哪種媒材，燈光和影子

往往是必備要素。他的作品通常會令你停下腳步，思考眼前物究竟是不是藝術，是不是有資格被稱作是藝術——它們都是所謂的低限主義作品。

一九七五年，《紐約時報》的首席藝術評論家希爾頓‧克萊默（Hilton Kramer）對惠特尼美術館舉辦的第一次塔特爾回顧展有此評論：「特塔爾的藝術徹底地駁斥了密斯‧凡德羅（Mies van der Rohe）的那句名言：『少即是多』。因為在特塔爾的作品裡，少明明白白地就是少。實實在在、毫不留情、毫無轉圜地，少就是少。他的作品樹立了『少』的嶄新標準，也全然沉浸在『少』的空無裡。讓人忍不住要說，從來沒有過少到這種程度的藝術品了。」[1]

克萊默的尖刻評論使得這場展覽的策展人、後來創立紐約新當代藝術博物館（New Museum of Contemporary Art）的瑪西亞‧塔克（Marcia Tucker，於二〇〇六年過世）遭館方解僱，然而塔特爾就此被歸類到低限主義流派。誠然，塔特爾一向能充分利用很少的素材、撿來的物品和垃圾；有時候，他更在「少」中求「更少」。但是塔特爾的作品並未脫離一定的美學規範。他所承繼的美學傳統，可回溯到早期立體派藝術家布拉克和畢卡索；德國拼貼藝術家柯特‧希維特斯（Kurt Schwitters）；創作出看起來和動起來都像玩具的雕塑品、用金屬線製作出惟妙

惟肖的肖像的美國藝術家考爾德；以其巧妙創意拼貼、組合出各式各樣魔法盒的美國集合藝術家約瑟夫・康奈爾（Joseph Cornell）——他們都將廢棄物轉變為強而有力的藝術品。

塔特爾也是一位魔法師，能將平凡的、混雜的、單調乏味的東西變幻為出乎意料的驚喜。他有時會以鐵絲、垃圾、撿來的各種碎片和廢棄物來創作出非凡的作品。他也是集合藝術的早期先驅之一。此創作手法已蔚為當代藝術的主流趨勢，一堆又一堆天知道是什麼名堂的東西被送進藝術家工作室或藝廊裡，大多數為垃圾的這些素材被拼裝為巨大的、七零八落的裝置作品。當然，如果是在康奈爾和潔西卡・斯托克赫德（Jessica Stockholder）這兩位美國裝置藝術家和拼貼藝術家手中，各種撿來的物品確實會被組裝為一個「整體」（gestalt），並呈現圖騰柱一般的驚人力量，垃圾就這樣被轉變為黃金——這是最好的情況。

然而，塔特爾通常傾向於做減法而不是做加法。他傾向於「意在言外」，而不是大嚷自己的主張，有時發出的還是細不可聞的微弱耳語。他最好的藝術作品都是精簡到僅剩幾個精挑細選的元素。塔特爾提醒我們去注意那些平凡的、微小的、被忽略的、被遺漏的事物所具有的純粹與美。有時候，塔特爾的作品就像杜象的任

何一件現成物，所做的只不過是提醒你去留意到一小片破爛的花紋壁紙或布塊的美感。但塔特爾的藝術作品傾向於彼此照應，將它們一起展示時更能夠發揮最好的效果，讓觀賞者見樹又見林，更能夠全盤觀照他的理念。塔特爾發揮最佳表現時，是玩心十足的煉金師，是隨性的俳句詩人，是將「少即是多」手法裡的「少」的推到最極限的藝術家，但他也引領你注意到蕞爾小物的壯麗與宏大。漫不經心是塔特爾創作上的美學基準。在他的作品裡，少未必等於多，但是他的少（意在喚起觀者的適度注意）決然地跨入另一個範疇，在那裡，少是完全「有別於」少的「另一樣東西」。

在那個「少」的世界裡，塔特爾是那些小事件、可愛小物的主宰與代言人，也是它們的解放者。塔特爾的藝術作品可以讓我們將注意力集中在極微小的範圍，把觀看的目光放慢到像在爬行，從而去細賞其中的任何細微末節與互動，去留意其中節奏、律動、花紋、表面和質地的細微差異，去研究所有這些微小之物的特質。在我至今的藝術欣賞經驗中，只有另一位藝術家的作品能讓我如此專注聚焦在某一點上，就是在我一心想看透康奈爾那些雕塑裡的影子戲法時。

當你走進一場塔特爾展覽，環視整個展覽廳的第一眼，你可能會大吃一驚，覺得自己來到某家幼兒園的美

勞成果展了，或者會納悶會場是不是還未布置就緒。但是只要你走近看展出品，無論是一張破紙上的孔洞，幾塊厚紙板底下陰影所交疊出的密度與色澤，一件藝術品的真實形體與它在展示櫃玻璃上的倒影如何互為表裡，展覽廳的一面白色牆壁因為多次的修補和粉刷而冒出的水泡狀突起，它們都會令你陷入思索。塔特爾會讓你反覆思量一塊木料的紋理走向與色澤、一段麻繩上的分叉纖維、一張揉皺玻璃紙像稜鏡一樣折射的光線，或一個揉皺白紙團的白色、灰色和乳黃色澤的層次。

《第三繩索》（*3rd Rope Piece*，一九七四年）這件作品是以三枚釘子將一根僅三英吋長的白色棉繩橫向地釘在白色牆面上。它隱含的力量在於，如果釘在正確的位置（這是關鍵要素），會令人聯想到十字架，想到耶穌被殘暴地釘上十字架。而在《藍光白氣球》裡，藍色燈光在地板上映照出的氣球橢圓形陰影，是整件裝置的主要元素。影子是平坦的黑色形狀，它既是白色氣球的投影，也跟氣球的立體形體形成對比；它就像丟入水底的船錨，抵抗著往上延伸的鉛筆線拉力，將氣球固定在壁面。

我看完塔特爾展覽後，發現自己竟然會入迷地（或說首次能耐著性子）盯著看一隻蒼蠅搓地的腳，會觀察水泥牆或軟木板的顏色紋路和質地紋路，或看著用過的牙線上扭曲

的纖維與抽鬚。塔特爾提醒我們，就算一件藝術品是用日常可見的素材製作出來的，並不意味著不能達成藝術的轉化，平凡單調的東西也可能增強我們的感知力。

光是一顆氣球，只要放置在適當的布景和環境下，就可以轉變整個空間，氣球本身也達到超越自身的轉化。在《藍光白氣球》裡，塔特爾為那幾個日常物件灌注了一種曲終人散的惆悵氛圍，我感到一股感傷有如洶湧的浪潮朝我沖刷而來──實質上輕盈的日常物品也可傳遞出濃重的情緒。

我走進惠特尼美術館的塔特爾展覽會場時，起先並不太在意這顆浸沒在藍光裡的白色小氣球，以為它僅僅是一個雙關玩笑，但我忽然想到：我們每個人曾經多少次錯過最後一次機會，太晚才察覺到音樂聲已經停止，燈光逐漸亮起，想共舞的那個對象已經離去，接著，突然大亮的燈光讓你清醒過來，你不由得長長嘆一口氣，你感覺自己被扔下，感到空虛又寂寞，你就像塔特爾的這顆白氣球，站不起來，也無法移動分毫。我在自我投射嗎？是的，也許還過度了。然而，在我欣賞過的塔特爾裝置藝術作品裡，《藍光白氣球》的力道絕對是數一數二的，這是因為它出乎意料，因為它將我帶往他方，它在意想不到的地方展露出深度內涵與幽默感。它散發的憂傷感朝我襲來，但僅是輕輕地撫過。

　　塔特爾的裝置藝術一再拉扯藝術品和環境之間的疆界，不斷推展和重新劃定藝術品的勢力範圍。塔特爾的白氣球和柔和藍光所具有的力道，一部分要歸功於它的展出地點。在麥迪遜大道的惠特尼美術館舊館，空曠的、白色的展覽廳顯得空蕩又冰冷，在這樣的空間裡看見這件裝置雕塑，更強化它的渺小感、孤零零感、萎靡感，以及一種美好時光已然消逝的感受──就算不是完全消逝，就算不是物是人非，也是一種永恆的欲走還留狀態。

# 第十五章
# 沉浸：傑瑞米・布萊克——《溫徹斯特神祕屋三部曲》

實驗錄像藝術家傑瑞米・布萊克（Jeremy Blake）在二〇〇七年七月結束自己生命（此前十天，他的女友，電玩遊戲設計師暨評論家泰瑞莎・鄧肯〔Theresa Duncan〕在兩人同居的紐約東村公寓自殺身故，由他發現），藝術界就此失去了一位幻想家——一位將螢幕當作攜帶式畫布的抽象派暨敘事派畫家。

布萊克一九七一年生於奧克拉荷馬州錫爾堡，畢業於芝加哥藝術學院（School of the Art Institute of Chicago）和加州藝術學院（California Institute of the Arts）。在他過世以前，他曾三度入選惠特尼雙年展，並在舊金山現代藝術博物館（San Francisco Museum of Modern Art）和馬德里的索菲亞王后國家藝術中心博物館（Museo Reina Sofia）舉辦過個展。他製作過二十多支合作式影片，也進行繪畫、拼貼和數位彩色沖印（chromogenic print）創作，曾為歌手貝克（Beck）二〇〇二年的專輯《滄海桑田》（Sea Change）製作封面圖像和影片畫面，在保羅・湯

瑪斯・安德森（Paul Thomas Anderson）二〇〇二年執導的電影《戀愛雞尾酒》（*Punch-Drunk Love*）中，幻覺段落的多幀抽象彩色畫也出自他之手。布萊克過世前不久，與英國龐克搖滾樂團「性手槍」（Sex Pistols）的前經紀人麥爾坎・麥克羅倫（Malcolm McLaren）正在進行一項影片合作計畫，未能完成的那部《吉爾特貝斯特》（*Glitterbest*）以令人目不暇給的影像呈現，諷刺了大眾文化以及大英帝國的崛起與殞落。

布萊克那些有如萬花筒般的拼貼影像讓我們宛如回到迷幻藥成風的一九六〇至一九七〇年代，沉浸在朦朧的、令人迷眩的幻覺裡，但若要說他緊跟流行文化的最新脈動（某種程度上倒也沒錯），恐怕是過度誇大他跟普普藝術和媚俗文化的關係，反倒會阻礙觀者去領略他藝術裡個人的、獨一無二的詩意。對於任何經歷過一九六〇和一九七〇年代的人，任何懷念那個享樂主義掛帥、「權力歸花兒」（flower-power）運動興起、復古風格大行其道、充滿迷幻色彩年代的人，或喜歡《王牌大賤諜：時空間諜007》（*Austin Powers: The Spy Who Shagged Me*）、昆汀・塔倫提諾（Quentin Tarantino）那些「架空歷史」的電影以及《廣告狂人》（*Mad Men*）影集的人，觀賞布萊克的影像作品就有如沉浸在充滿鮮麗色彩的過去，令人陶醉、傷感且留戀。

、

　　布萊克那些浮光掠影式的畫面是由高飽和度的、炫目的、數位化的人造色彩所構成。他受到「色域繪畫」（Color Field Painting）的啟發，所點出、滴出、刷出、渲染出的那些高彩度顏色和星狀小點，都猶如服用了類固醇一樣活力盎然。儘管那些漸層顏色冰冷得足以誘發冷刺激頭痛（就像吃了冰淇淋），但也像要將影像烙印在你的視網膜，你彷彿能聽見滋滋作響的聲音。

　　在布萊克的作品裡，各種螢光色跟那些模糊的、老照片般的深褐色圖像相互競逐，彼此融合覆蓋。一閃即過的畫面包括二十世紀中葉的種族主義漫畫、萬寶路香菸廣告的西部牛仔、孩童塗鴉、性感女郎海報、維多利亞式建築、商業廣告、標示牌、流行偶像、電影明星，林林總總，包羅萬象。《瘋狂》（Mad）雜誌的封面人物阿爾弗瑞德‧E‧紐曼（Alfred E. Neuman），喬治‧伯恩斯（George Burns）在《噢！上帝》（Oh, God!）電影裡扮演的「上帝」，崔姬（Twiggy），吸血鬼德古拉，花花公子兔子，天使，他們或襯著黑色科幻電影的詭譎配樂，或在巴布‧迪倫（Bob Dylan）、滾石合唱團（Rolling Stones）的歌聲中登場。這些人物在布萊克不斷流動的拼貼影像中現身、退場、飛快掠過或逐漸淡出，或有如精靈般化為一縷輕煙消失，或彷彿融入到索妮亞‧德勞內式、羅斯科式的閃耀色塊裡。

　　布萊克的錄像作品以超現實手法融合了過去與現在、回憶與幻想，並洋溢著濃厚的懷舊情懷，其中的驅動力似乎是形形色色的自由聯想。就像是背景雜音一樣，我們經常在他的影片裡聽到膠卷放映機咯啦咯啦的運轉聲，或是留聲機的劈啪雜聲。這些有節奏的雜音令人想起黑膠唱片的溫暖厚實音色，布萊克的膠片輪持續轉動著，但同時也是回到過去的倒帶。

　　布萊克擅長將孩童與大人的幻想串聯起來。《愛麗絲夢遊仙境》（*Alice in Wonderland*），救生員牌糖果（Life Savers candy），家樂氏水果圈圈穀片（Froot Loop cereal），跑車，電影男主角，比基尼女郎，巴黎聖母院的滴水嘴獸，立體花紋壁紙，猶如宇宙星辰的閃爍光點，鄉村音樂和它如泣如訴的滑管吉他音色，太空人登陸月球的電視畫面，這些全部都成為他影像裡的元素，融合為一個萬花筒般的夢境將我們淹沒。布萊克似乎是從顏色的角度來思考他的創作。在他與詩人暨歌手大衛·伯曼（David Berman）合作的《鈉狐》（*Sodium Fox*，二〇〇五年）裡，我們聽見旁白說著：「水鑽章魚」及「醫院裡給病人的傑樂果凍（Jell-O）能有的顏色，都在這件毛衣上」。在《閱讀奧西·克拉克》（*Reading Ossie Clark*，二〇〇三年）裡，旁白朗讀著這位英國時尚設計師日記的片段時，也有五彩繽紛的畫面相隨。比如在「她帶著

色彩走來」這樣的句子，就出現液狀的彩虹像瀑布一樣倒灌到一位女子嘴中的影像。

一九七〇那年我八歲大。如果你在一九七〇年代常去電影院，可能會對一段十八秒長的映前影片記憶猶新。畫面是一個彩虹漩渦，襯著令人想起脫衣舞秀配樂、由鏗鏘銅管與鼓聲交織而成的輕快爵士搖滾。在電影預告片和電影正片播放之前，讓觀眾先盯著這樣一個有催眠效果的多彩漩渦看，就猶如要把他們都捲入幻覺的渦流裡，欣然去接受螢幕上即將要呈現的任何故事或幻想。那支很短的映前影片看來很像出自一位嗑了迷幻藥的創意人員的點子，我與朋友聽著它的音樂，裹在喇叭褲裡的雙腳總會跟著輕打節拍，但它發揮最佳效用的時候，或許唯一發揮效用的時候，大概是在任何一個放映《逍遙騎士》（Easy Rider）或《上空英雄》（Barbarella）的場次。這就類似於中年男子穿上蠟染服飾的效果，那支短片可以讓老電影一下子變得「潮」，也讓最新電影變得比實際上更前衛。

　　我觀看布萊克的影片時經常會覺得，我看過的那支迷幻感十足的一九七〇年代電影院映前影片，想必是被布萊克收藏在他那有如百科全書般包羅萬象的記憶庫裡，或者起碼是留存在他的潛意識裡。布萊克顯然熱

愛利用多種多樣的素材——從文學作家王爾德（Wilde）到《太空侵略者》（Space Invaders）機台遊戲，可說兼容並蓄。也許那支映前影片一直都在布萊克的常備材料庫裡，跟詹姆斯‧龐德（James Bond）電影那些酷炫、充滿挑逗意味的片頭（總是以龐德舉起華瑟 PPK 手槍射擊，鮮血流淌過整個螢幕的畫面結束）佔有同等的位置。也許就一如一九六〇年代影集《時間隧道》（The Time Tunnel）裡的黑白螺旋狀離心機主意象，布萊克是將那支映前影片的迷幻彩色漩渦當作他錄像作品的出發點或主導動機（leitmotif）。

在布萊克的作品裡，他會一再反覆回到一些宛如鏡中倒影的兩側對稱抽象圖案。它們就像羅氏墨跡測驗（Rorschach test）裡的蝴蝶狀墨漬：多種色彩在其中滲開或相互融合，人物或物品的剪影忽而交疊而過又消失。每當我在布萊克的影片裡看到那些繽紛的蝴蝶圖像，就會回想起（或說被送回到）自己年少時坐在維多利亞式劇院的紅絨座椅上觀看映前影片的情景。

在布萊克的錄像作品裡，片長最長也最具雄心的一部是《溫徹斯特神祕屋三部曲》（The Winchester Trilogy，二〇〇五年）。它的時長將近一小時，共包含三支獨立的影片，分別為：《溫徹斯特神祕屋》（Winchester，二〇〇二年）（圖

16），《一九〇六年》（*1906*，二〇〇三年，以毀壞溫徹斯特神祕屋的一九〇六年舊金山大地震為主題），以及《二十一世紀》（*Century 21*，二〇〇四年，以建造在溫徹斯特神祕屋附近、具有未來風格外觀的辛尼布萊克連鎖影城〔Cineplex〕為主題）。該部作品係以八釐米影片和十六釐米攝影機拍攝的一格格靜態影像（包括老舊照片、數百張布萊克的墨水素描）為素材，再以數位技術逐幀進行剪輯與修圖。《溫徹斯特神祕屋三部曲》在主題與視角呈現上都頗有華特・惠特曼（Walt Whitman）詩作的風格，標題裡的神祕屋位於加州聖荷西（San Jose），屋子本身的無限延展性和怪異性似乎與布萊克是天作之合。

該棟屋子為來福槍大王威廉・維特・溫徹斯特（William Wirt Winchester）的遺孀莎拉・溫徹斯特（Sarah Winchester）以近四十年時間不斷修建而成。這是毫無建築藍圖、隨意東添西加蓋起的一座巨大維多利亞式宅邸，其內部宛如迷宮，有一百六十間房、合計數英里長的走道、數千扇窗戶和多到數不清的活板門，更有多道門和多道樓梯不是開向高度落差極大的地面，就是前路不通。

　　莎拉原本居住在康乃狄克州的紐黑文市，她的女兒出生沒多久就不幸夭折。丈夫過世後，她為了遠離該地狂暴雷雨的驚擾，便買下聖荷西的一間八房屋子。據說

她曾透過靈媒與過世的丈夫溝通，丈夫告訴她，死在溫徹斯特步槍下的無數亡魂會對她糾纏不休，要平撫那些鬼魂的怒氣，她得遵照他的囑咐，在自己的宅邸裡為他們提供容身之所。因此她從未停止建造聖荷西的那棟屋子。

莎拉始終穿著喪服，在僕人環繞下過著深居簡出的生活。在日後會以「溫徹斯特神祕屋」之名為人知曉的該棟宅邸裡，建造工程日夜不間斷，也時不時有目擊鬼魂的報告。由於必須持續施工，屋子越蓋越大。原來的外牆逐一成為內牆，地板和天花板被裝上窗戶，原本的天花板逐一變成了地板。而就像錦上添花一樣，從一九八〇年代起，神祕屋旁邊陸續興建起三家電影院，分別是「二十一世紀」、「二十二世紀」和「二十三世紀」，三棟建築都有飛碟狀的外觀。過去和未來神奇地相互碰撞——就像布萊克在他的每部錄像作品裡做的那樣。這座神祕屋如今是需要買門票進場的觀光景點。

《溫徹斯特神祕屋三部曲》所思索玩味的，似乎不僅僅是溫徹斯特神祕屋的奧妙不可解，或它與三座飛碟外觀、具有未來感的電影院為鄰的事實，也包括美國這個國家的奧祕。《溫徹斯特神祕屋》以該屋宅外觀的明信片圖像（屋前兩側聳立著棕櫚樹）為開頭，《一九〇六》偏重在探索神祕屋內部，《二十一世紀》

則以三座飛碟外觀的電影院為主要畫面。我們彷彿看到同一個世界被呈現在三種視角之下。

　　在影片中，神祕屋的圖像時而是深褐色，時而籠罩上藍灰色，屋子時而是原本的七層樓維多利亞式豪宅，時而是已被大地震震垮、僅剩四層樓的殘貌。布萊克刻意將這些明信片圖像稍微傾斜，使得屋子看起來彷彿整個歪斜，或就像一艘正在下沉的船。三部影片的配音都陰森怪誕，包含電影膠卷放映機的運轉聲，科幻驚悚片或黑色電影的配樂，一九七〇年代的電子合成器氣氛音樂，以及約翰・菲利普・蘇沙（John Philip Sousa）著名的管樂合奏曲《永遠的星條旗》（*The Stars and Stripes Forever*）片段。

　　布萊克讓美國國旗的圖像出現又融解為液態。在《一九〇六》裡，畫面的構圖搖晃、抖動著，令人聯想到那一場幾乎把神祕屋震倒，也讓溫徹斯特夫人被困在臥房裡數小時、差點送命的大地震。布萊克在影片裡不時穿插手持步槍或左輪手槍的西部牛仔剪影。這些鬼魅般的人影與迷幻色彩交融，再沒入羅氏墨跡測驗似的蝴蝶狀圖形裡。但此些剪影不代表鬼魂，應該被解讀為幻影、預兆，或是過去的吉光片羽。

　　我們從影片裡所感知到的不是任何地方、任何人或任何逝去的光陰，而是轉變、演化，以及一種現在與過

去的交融。每個蝴蝶狀形體就像紋章、標誌，或是有如磷光幽靈般難以辨識指名的象徵，它們的流體形狀令人聯想到花瓣、人體骨盆骨頭、海市蜃樓、鳥兒、昆蟲頭部，以及發出霓虹彩光的奇異海底生物。所有這些形體融入彼此又散開，就像折紙一樣交疊而起又鋪展開來。在影片的其中一段，一個邊緣還有燃燒痕跡的彈孔，逐漸變得像一個鮮血淋漓的傷口，接著又化為一朵五顏六色的花，最後更轉變為純粹抽象的色彩律動，堅決不願定著在上述的任何一個身分。

　　在《溫徹斯特神祕屋三部曲》中，布萊克汲汲在一個畫面裡呈現多種風格、多個形體和多個時代，他以詩意的方式展現出生動的想像力。布萊克的這場狂熱夢境宛如一趟旅程，致敬了拉寇兒・薇芝（Raquel Welch）、搖滾樂、西部槍客和唯靈主義（spiritualism）——這些無一不是美國這個國家的重要構成元素。這部作品讓我們作為旅人，更深入到神祕屋裡，更深入到美國的過去。影片裡那些蔓延的、流動的色彩與各種隱喻層次一再將我們淹沒，《溫徹斯特神祕屋三部曲》彷彿不僅僅在探索一幢屋子或莎拉・溫徹斯特內心的小房間，也像潛入到一艘深海底的沉船裡、一座遺落的城市裡，以及我們共通的集體無意識深處。

# 結語
# 進一步探索

在這本書裡，我從頭到尾都強調藝術作品具有力量；藝術作品為自己發聲，我們要做的就是聆聽。藝術希望與我們有基本的交流對話，雖然有時候，我們並未去鼓勵那樣的溝通。我們過於倉促就做出判斷和評價。我們被自己的偏見牽著走。我們太快就下結論。我們在欣賞過程中介入太多，老是要求藝術作品做到超出它們原本目的的事，例如：就作為一張簡單的圖解插畫就好；替我們重申我們自身已篤信的事；多加展現敍事功能，而不是像詩歌一般充滿隱喻等等。我們以這些方式為藝術劃定條條框框。我們就這樣將一件藝術作品限縮在它的主題、風格、歷史背景或藝術家的生平。我們也許稍微閱讀一下牆上的作品說明牌內容，或者聆聽語音導覽的解說，試著找出裡頭提到的觀賞重點，然後就算看完一幅畫了。我們遺忘了一件至關緊要的事情：藝術就像人生一樣，重要的是享受過程，而非抵達終點。而任何的旅程都需要足夠的耐心、好奇心和毅力。

　　我作為藝評家、前藝術家和教師，都曾經被自己設定的界線所絆倒，也曾太快對一件藝術品下定論。我在教授藝術史時，總是避免與學生討論印在教科書封面的那幅畫；因為我雖然只看過它的複製版，卻認為它被過分吹捧了。那是由義大利文藝復興時期畫家安東尼奧・阿萊格里・達・科雷喬（Antonio Allegri da Correggio）所繪的《朱庇特和伊歐》（*Jupiter and Io*，一五三二年）。現藏於奧地利維也納藝術史博物館（Kunsthistorisches Museum）的該幅畫，描繪著真人大小的裸體伊歐，而朱庇特＊化身為深灰色煙霧或說雲朵到河畔引誘她。我知道這個神話故事，甚至還看出科雷喬這幅畫裡的幾個隱喻，但是我一直要到與這幅畫面對面接觸，這才拋下從前的一知半解，真正進入科雷喬暗潮湧動的情色世界。

　　在我親睹科雷喬的這幅畫以前，我從來不知道伊歐的肉體（這裡是珠光色，那裡就像閃耀的火光一樣赤紅）邊緣線看來就像在顫動。我從來沒注意到朱庇特（像龍捲風一樣旋轉，隨而像瘴氣一樣瀰漫開來）是從蒸氣變為液態，再成為固態；不曾發現伊歐身軀的某幾處正從固態化為氣態，彷彿她的肉身或凡人面正在消失，正在

---

＊　譯注：對應希臘神話中的宙斯。

失控；也沒意會到她將朱庇特拉到身旁，拉進懷裡這個動作，是暗示了擁抱、結合，與天神融合為一。

看著複製圖時，我感覺朱庇特偽裝成的霧氣被處理得相當均衡，伊歐的放蕩則被過度強調；也覺得科雷喬這幅畫的敘事高潮被揭露得太快，簡直一眼可辨。再製的圖像其實破壞、模糊了科雷喬畫中的細膩之處。但我的錯誤在於，就因為看到《朱庇特和伊歐》的再製圖像未呈現那些細微處，我就以為畫裡並沒有那些細節。我因此忽略朱庇特那團暗黑霧氣的神祕感——它令人想起泥土、石頭、人形和幻影。我沒注意到神情迷離恍惚的伊歐彷彿逐漸騰空升起——她從誘惑者一躍成了高傲的女神。至於我誤以為過度強調的部分，實際上呈現了誘惑力量的緩慢匯聚，情慾風暴的醞釀成形——凡人與天神的碰撞與衝突。

那幢由法蘭克‧洛伊‧萊特（Frank Lloyd Wright）設計、建造於賓州鄉間的傑出現代主義建築「落水山莊」（*Fallingwater*），也差點讓我驟下結論。多年來，我在課堂上大談「落水山莊」（一九三五～一九三八年）這幢蓋在瀑布上方的懸臂樑結構平頂建築，但是從來不曾親眼見過它。我看過這幢屋子的許多照片：秋日紅葉環繞的，被白雪覆蓋的，盛開的杜鵑花點綴的。親身到訪「落水山莊」之前，我期待看見我在照片裡見過的景象。我想

像自己走入屋裡每個已熟悉的房間，眺望戶外景色。這趟旅程將是用來確認我自以為已經知曉的一切。

我提前數星期預約的參觀日是一個夏日早晨。那天在下雨，我心頭不禁一沉。我設想這一趟參觀行程差不多是毀了。從大觀景窗望向戶外，站在陽台上將自然景色盡收眼底，親身感受萊特如何把建築物當作有機體，將其融合在大自然裡，親自體會他如何將外界景觀延伸到室內空間，又將室內空間延伸到戶外——我曾想像的這些體驗恐怕就要泡湯。我沒有料到萊特早已為我的雨天造訪布置好雨天的體驗，我應該全心全意相信他才對。

落水山莊是建築師萊特為艾德格・高夫曼（Edgar J. Kaufmann Sr.）和莉莉安（Liliane）夫婦所設計建造的。這對夫婦喜歡觀看自家土地上的瀑布，因此想要一幢有瀑布景觀的屋子。萊特認為，如果他們喜歡瀑布，何不直接就把屋子蓋在上頭。他跳脫常規的設計使得瀑布成為這幢屋子的生命之源——就像是它的引擎或靈魂。

既然是在一個大雨傾盆的日子到訪，我非常懷疑自己如何能夠體會到景色、瀑布和建築的共生互融。然而，萊特以突出寬屋簷、陽台、通道和低矮水泥牆的設計，使得落下的雨水就在房屋周圍形成一層層的透明水簾幕，而不是透過屋頂雨水斗·排水管來將它們排放出去。萊特就這樣將滂沱大雨中的「落水山莊」變成了瀑

布上的瀑布——彷彿大自然的瀑布開啟閘門洩洪，正從屋子下方、中間、上方噴湧而出。

　　有時候，我們會讓自身的期望壓倒一切，以致看不見真正在那裡的事物。抵達「落水山莊」後，狂風暴雨的天候將我的朝聖之旅變成一趟出乎意料也超越我想像的深刻體驗。我想起一則禪學寓言，一位大師和弟子去攀登一座以景色優美聞名的山峰。他們到達山頂時，來了一陣濃霧，使得能見度降到零。弟子們垂頭喪氣。大師則說：「太美了。」

雖然我在本書裡經常提到藝術作品如何以形體和隱喻元素來傳達訊息，但我想強調一點，更重要的是承認藝術有能力打動我們，對我們產生不可思議的作用，而不是企圖去釐清它如何做到及為什麼能做到。我們經常確信自己「了解」一件藝術作品。但對於我已經熟悉數十年，看過再看過的作品，我都還在試著去「了解」它們；我發現，就如同所有的人際關係，很多時候，隨著我的成長，藝術作品似乎也在成長。這是一個需要去滋養培育的過程。要讓成長發生，需要充足的時間、堅毅的意志和宜人的環境。保羅‧克利曾寫道，創作出一幅畫耗日費時，「就像一磚一瓦慢慢搭建出一座房子」[1]，但是觀賞者常常「一眼掃過就算看過」[2]。克利也提到觀看並非易事，「要看

懂一幅作品,你得準備一把椅子……為什麼需要椅子?這樣你才不會因為腳酸而分心」[3]。他很清楚,欣賞藝術需要專注力和時間。

各大美術館、博物館進行的調查研究顯示,觀賞者在一件作品前的平均停留時間只有十五秒到三十秒。[4]如果你常常去美術館,你會注意到參觀者通常花更多時間在閱讀作品的標示牌,對作品本身往往只瞥一眼就算,或者他們會把作品和標示牌拍下來,或站在旁邊來一張自拍照。許多藝術作品的內容就像電影和小說一樣繁複,所需的創作時間也同樣漫長。然而,我們觀看一件藝術作品的時間往往太短,以致無法全神貫注、仔細欣賞它的複雜度。箇中原因可能是由於我們認為藝術作品就像一張快照,捕捉了某個凝結的時刻,因此只要一個瞬間就能看懂。我們遺忘了一點:欣賞藝術的一個關鍵正是反芻思考。美術館之所以在牆上掛上說明牌或提供語音導覽解說,是為了指點我們應該注意和看到的地方,但我們可能就順勢將這些重點摘要當成自己的體驗感受。即使這些參觀輔助工具是很好的起點,但它們絕對無法取代我們自己的探索,我們得自行找出一位藝術家所試圖要傳達的事。我們從一間美術館離開時,我們想要覺得自己跟藝術有過一次意義深遠的相會,而不是像帶走一個紀念品一樣,只帶走一些片面的資訊。藝術

有本事啟發我們改變觀點與揭露自己。這是藝術在做的事。它的任務是揭露。藝術希望我們離去時帶走更大、更龐雜的東西，帶走不同尋常的東西──絕對不是小到能夠塞進口袋裡的那種。

長久以來，藝術界一直致力於讓藝術變得更「可及」、與大眾更加「切身相關」。博物館和美術館努力做出改變，比如移除雄偉堂皇的入口樓梯，或是展出更多兼具娛樂或奇觀效果的作品；這意味著欣賞藝術不再是一項需要全心投入的活動，而是有捷徑的。藝術被重新定位，它不再是你要去感受體驗，你要去認識與建立關係的對象，它成了一種你可以隨手拿取的東西，你毋需付出任何努力，只需要到場就能獲取。博物館和美術館越來越關心大眾如何看待它們；尤其擔憂自身的姿態是否太菁英、太陳腐，是否欠缺多樣性──甚至連館藏包羅萬象的那些世界級博物館也不例外。這樣的憂慮意味著它們對藝術的內在力量與普世性是缺乏信心的。我不是反對博物館引入任何新科技。我不是對某個群體、類型、主題或媒介有偏見，我所要捍衛的觀點是：任何偉大的藝術作品，只要給它機會，只要觀賞者做到該做的努力，所有人都能聽到它要說的話。

　　過去三十年來，推動藝術變得更可親近、與大眾更

有共鳴，吸引更多樣、更年輕觀眾的這股趨勢，已經造就出一個新的藝術環境，一些美術館已開始重新規劃自身的文化任務，並重新打造自身的形象。這也使得美術館的策展方式有時成了一種釣魚活動，不是設定這類或那類族群為目標受眾，就是以觀眾已經感興趣的東西——比如手機應用程式、法國印象派畫家、娛樂活動、《星際大戰》（Star Wars）、摩托車、嘻哈音樂——來吸引他們「上鉤」，亦或以某個特定群體為展覽的主題，挑選該群體的代表性藝術家的作品來展出。美術館簡直成了大眾下班後聚會與舞會派對的贊助單位。儘管各大藝術機構做出這些努力，但多數美術館與博物館的參觀人次仍然持續在下降；即使許多展覽和活動吸引大批人潮入場，卻無法讓大家願意在平常時間再度到訪或是成為會員。

當美術館將藝術降級為其他活動的背景板，藝術與美術館都就此「消權」（disempower）。當藝術淪為次要的角色，或是被用來印證與強化人們已有的興趣和傾向——去迎合人們已經喜歡或知曉的，或者去迎合人們的身分——它做的就是更凸顯所有人的差異。以這種方式來運用藝術的話，很可能將人與人之間的距離推得更遠。當藝術被用來撫慰或反映某些特定族群，被用來滿足他們的願望，藝術也就變得狹隘、具有偏袒性了。當

藝術被用來為某個特定群體代言，只對該群體說話，藝術就不再為自己發聲，也失去啟發作用。這類以特定族群為受眾的展覽，儘管立意良善，旨在鼓吹多元價值，但其中一些可能反倒背離館方的意圖；它們並沒有為藝術帶來新的一群觀眾，還更突出人們之間的差異點，它們所定義的藝術比藝術實際的樣子範圍更小、更狹隘、更缺乏普世性。藝術的力量能夠讓我們脫離自己的世界，進入更大的領域；即使我們對某件作品的主題或藝術家沒有任何偏愛，它仍然能夠讓我們感到激動興奮。藝術透過其本質，將人與人連繫在一起。偉大的藝術作品能提升我們的欣賞體驗，給予我們承諾、期待，讓我們企盼看到更多的傑作。偉大的藝術作品為我們架起橋樑，讓我們窺見人的共通面。

　　我的意思不是說偉大的藝術作品無法觸及人們的特定興趣和差異。然而，倘若在策展時，只側重一件藝術作品的某一項元素，比方作品主題或藝術家的種族、性別、國籍、政治傾向，忽略掉其他元素，藝術就被窄化了，也淪為展覽的工具與附庸。這樣的定位反過來也會限縮藝術家的思考，讓他們為藝術和藝術能做的事劃定限制：藝術從此變成只聚焦於特定主題，只是作為一個操作的議題，人人都能夠輕易消化。

　　我認為，美術館和博物館不該光顧著要鎖定、強

化與迎合大眾的興趣。否則，它們很可能會從文化機構
變成各式各樣社會行動的主辦單位，變成「訴諸群眾」
（crowdsourcing）的機構，只為特定族群展出特定類型的
藝術——成了投人所好的機構。美術館和博物館應當
具有教育功能。它們應當推展文化。基於教育的目的，
館方不該對藝術少一點干涉嗎？藝術想要讓觀賞者感
到興奮、受到刺激、敞開心胸、擴展視野，而不是去滿
足、去迎合他們。已故的紐約大都會博物館前館長湯瑪
斯・霍文（Thomas Hoving）一九九三年接受《芝加哥論
壇報》（*Chicago Tribune*）訪問時說過：「如果你在美術館
工作，卻沒有瘋狂地貪婪，就是沒盡到職責。」5 霍文
指的是他身為藝術博物館館長的職責，他致力要吸引更
多人進大都會博物館參觀、增加會員與贊助人人數，讓
藝術變得更新鮮、更令人振奮、更可親——但他這是給
藝術過度的重擔。他在一九七六年策劃的《法老王圖坦
卡門的寶藏》（*Treasures of Tutankhamun*）展覽，開創了賣座
大展的先河。事實上，在觀賞者的職責裡，也包含「瘋
狂」這個要素。我們必須期待也允許藝術讓我們心跳加
快。可嘆的是，美術館想把藝術變得更可親、更有趣，
讓藝術和觀賞者有所互動的種種努力，有時反倒讓藝術
變得越來越被動，完全有違原本鼓勵大家來親近藝術、
沉浸於藝術、了解和發現藝術的用意。

　　根據我自身的經驗，我認為美術館更近似於教堂這類崇拜場所——你在那裡主動地尋求深刻的啟發，甚至是精神上的激勵——而不是被當成娛樂中心，你只是在那裡被動地得到娛樂。我的意思不是這兩種經驗就沒有益處——而是它們分屬於不同的類型，我們應該承認並且讚揚那些差異。美術館引入新科技與藝術結合的嘗試，很可能會變成我們注定得搭上卻也害怕下車的一列失控列車。我們永遠在追逐下一個令人興奮和新鮮的事物，而不是去接納那些帶來挑戰的、不朽的作品。

　　我的建議是，你去參觀美術館或藝廊時，務必關掉所有數位輔助工具，或者起碼備而不用。不要使用行動應用程式，不要聽語音導覽或導覽員解說，不要去看牆面上的說明牌，並且克制想拿出手機搜尋資料的衝動。似乎只有在美術館裡，我們才會樂於讓別人在自己耳邊絮絮訴說著創作背景與歷史，告訴我們應該如何觀看、如何思考以及如何感覺。這不是說那些資訊都毫無用處或缺乏見地。我當然相信，要宣傳藝術，要達到激發興趣與教育的作用，書寫、教導和談論藝術都是很好的方式。我自己也會站在藝術品前面對學生講課。但我的優先關注在於：能否給觀者一個入口，能否激發他們的熱情，能否既為觀賞者也為藝術「培力」（empower）。欣賞藝術是一種強烈的體驗。你最好在參觀展覽之前或之後

進行搜索研究，而不是在你與藝術作品面對面的當下。

　　我們為什麼要允許外來的聲音來讓我們分心，來指引我們對藝術的看法呢？細看、思考一件作品需要專注，而不沉浸在其中就無從產生熱情。你必須完全投入才對。我們在很多其他地方、其他活動、其他強烈體驗裡，都相信著自己；我們會斷然拒絕其他人的干涉與介入，我們不認為他們會知道得比我們還多。那麼，我們在面對藝術時，為什麼不相信自己呢？為什麼不相信藝術家呢？當你與藝術打交道，試著進入霍文所說的「瘋狂」狀態時，務必盡可能排除掉令你分心的事物、干擾和其他聲音。如果你不時會被打斷，就根本燃不起熱情。在限制之下，何來狂熱。當一件作品讓你激動、興奮時，你必須讓這些感覺自由發展，必須給它們流動的空間。

我之所以書寫《如何解讀現代與當代藝術》這本書，是為了讓你明白要如何給藝術一個機會，為什麼你該多停留一會，為什麼你需要多點耐心和慢下腳步，為什麼你需要相信你自己，需要相信藝術，需要沉浸在藝術裡；我想告訴你：欣賞藝術為什麼需要謙卑與大膽。我也想鼓勵你聽從自己的熱情。要讓藝術作品變得更可親可及，應該讓大家都知道一個事實：藝術作品之所以值得

探索，一部分正是由於它們的奧妙複雜，而任何人只要願意付出努力——樂於鼓起一股瘋勁，都能觸及它們的複雜內裡。

　　所有偉大的藝術都是可親近的。然而，藝術的可親近性與它們的數量多寡、是否唾手可得、是否便於接觸都無關。我說偉大的藝術是「可親近的」，意思是它們並不高高在上，意思是任何人都可以輕易跨入它們的門檻——即使你站在它門口時是一頭霧水的。任何人都有可資運用的工具來了解藝術。只要你在生活裡的其他領域曾有過深刻的感受和想法，你當然也能深入到藝術的內裡。世上有多少人，通往藝術的入口就有多少。但是有些入口的門檻會比其他入口還高。藝術作品畢竟是有欺騙性的，非常難以捉摸，你可能需要花費很長時間才能夠登堂入室。如果有些藝術作品值得你投注時間和注意力，那麼你就得投注時間和注意力。這是跟藝術展開對話的尋常過程。

　　如今，你幾乎可以在任何地方遇見藝術和接觸藝術——不只在藝廊、藝術市集、美術館，你也會在替代性的、「快閃」的展覽空間，摩天大樓大廳、辦公室建築、餐廳、特色旅館、商店、公園、大街小巷以及建築物外牆看到它們的蹤影。藝術也存在於網際網路和虛擬實境裡。就在你的手機裡。如果你購買一輛全新的勞

斯萊斯鬼魅車系，你可以訂製儀表板，將它化為一件獨一無二的當代藝術作品。不過，藝術逐漸被視為一種商品、身分象徵和戰利品。美術館館藏和藏家藏品的同質性越來越高。

即使你有更多機會接觸到藝術品，並不意味著你必須張開雙臂接受每一件。我建議你盡量去看，盡可能多看。但要有辨別力。慢慢來。跟隨你的心。有些人認為，我們應該特別留意當紅的藝術潮流，凡是美術館大張旗鼓為他們舉辦展覽的那些當代藝術家，我們都應該認真看待——就算僅僅基於這一個理由：他們展現了當代文化的一面，提供我們照見自己的窗口。儘管這話有幾分真實，但務必記住，我們的時間有限，總有一些窗口的視野比另一些窗口更有深度。

請你記住，當你下次去藝廊、美術館參觀，去看一場表演藝術，或到替代性展覽空間（alternative space）看展時，你用不著看所有作品，也不必喜歡所有作品。你不需要跟著大家走。你可以走進一個展覽室，只專注看一件令你感到激動的作品。如果沒有任何作品激起你的興趣，那就去下一個展覽室。我認為，花十五分鐘專注看一件出色的藝術品，會比走馬看花瞥過六十件平庸的藝術品（每件只看十五秒）更有意義。你要記得，當代藝壇就和其他市場一樣，是靠潮流、競爭、金錢、權

力、欺騙和政治來驅動，某些藝術品為什麼來到你所在的在地藝廊或美術館，它們為什麼被推崇，有各式各樣的理由──不是每一個理由都以文化的最大利益為依歸。當然，你大可以不去看某個藝術家被大肆炒作的回顧展，而選擇再次去細賞美術館某處的某些藝術品。有些藝術品就像老朋友，有的曾經與你友善交談，有的曾經刺痛你；有時候，重拾一段舊日友誼或是再次展開劍拔駑張的對話，會比結識十幾個泛泛之交更有益你的身心健康。也許你需要慢慢與藝術熟悉，那麼就先專注在你已經喜愛的藝術品，接著再嘗試去接觸那些你需要花時間理解或挑戰你既定認知的藝術品。但也別忘了，你要領略藝術和藝術家的魅力，就得先給予他們施展「魔法」的機會。

當你觀看一件藝術品，要記住你不是獨自一人。藝術家就是你的嚮導，他與你一起展開旅行。藝術家創作一件藝術品就像進行一趟旅程，因此你也能跟著作品來一段邀遊。在傳統上，藝術家被視為探險家、幻想家、巫師和先知。我認為現今最好的藝術家仍然兼具這些角色身分。

對於真正的藝術家來說，這趟創作的旅程是既謙卑又英勇崇高的體驗，它也是一場自我的探索與艱鉅的挑戰。藝術家必須挖掘他們的內在深處，鍛鍊自身的才

華，確認自己的長處和弱點，或流暢或支吾結巴地表達自己。藝術家必須面對自身的局限性——不僅是作為個體的限度，還包括作為藝術家的限度。當藝術家為我們領路的時候，他們不僅帶我們看到作品的內裡、他們自身的內裡，也揭露出我們觀賞者的內裡。一趟藝術探險未必是輕鬆或愉悅的體驗。但我們總能有所發現。這些發現會揭露出真相，而真相往往是難以消化的。這就是為什麼對藝術家和觀賞者來說，在這趟過程中保持真誠是至關緊要的。

在你欣賞藝術時，要留意你喜歡和不喜歡什麼，問你自己：為什麼？你要試著確認自身有哪些信念。設法去區分哪些是你的偏見，哪些又是你的本能反應。你得釐清自己的想法，你不喜歡這件藝術品是因為它有缺陷，或者因為它揭露了一些嚴酷的真相才會讓你感到不自在。你要盡力去理解藝術家透過作品試著訴說的事。如果眾人讚譽的一件藝術品或一位藝術家讓你覺得索然無味，就承認無妨；如果你對一件作品產生新的看法，就順應它。你要發展批判性思考，也要培養孩童般的好奇心。

你要相信自己的雙眼、直覺和常識，但也要冀望由藝術來活絡它們。你要嚴格要求自己，也嚴格要求你見到的藝術品。偉大的藝術是神祕的，是不朽的。如果你

還沒看過這樣的作品，那麼就是你還不曾有過被藝術強烈觸動的初體驗 —— 那是你看著一件作品，發現自己不僅僅感到愉悅、深受吸引或是困惑，還真正被打動，被激發出一股狂熱情感。這樣深刻的體驗就像相思病一樣，你絕對錯認不了，一旦有過這種初體驗，你會渴望與其他更多的藝術作品建立交情，並發展更深入的關係。但千萬別勉強追求。忠於自己，順其自然就好。我們與藝術建立關係之後，對於我們珍視的、認真交流的那些對象，我們唯一要履行的義務，就只有尊重我們在共處過程中所發現的真相。然後，就像藝術家那樣，我們可能會發現自己已經超越看（look）的階段，進階到發現 ——「見」（see）—— 的層次。

# 謝辭

我由衷感恩所有曾經幫我解疑釋惑的老師（也謝謝我的學生，他們一如以前的我，總是問個沒完，提出的問題還越來越難）——特別是畫家黛博拉・羅森泰（Deborah Rosenthal）、已故的蓋布瑞爾・萊德曼（Gabriel Laderman）和利蘭・貝爾（Leland Bell），這三位良師的指導最令我受益匪淺。

　　我要感謝杜瓊（Quynh Do）在基礎書籍出版社（Basic Books）擔任編輯時最先來跟我邀稿；感謝經紀人珍妮佛・萊恩斯（Jennifer Lyons）這些年來始終如一的陪伴；謝謝作家暨藝術評論家傑德・佩爾（Jed Perl）的恩情，一九九六年我的藝評處女作能登上《現代畫家》雜誌（Modern Painters）初試啼聲，全賴他的提攜，此次他過目了本書初稿，給予我睿智的建言、鼓勵和時不時的鞭策。長年合作的《華爾街日報》編輯艾瑞克・吉伯森（Eric Gibson），此前歷任編輯羅伯特・梅辛格（Robert Messenger）、曼紐艾拉・霍爾特霍夫（Manuela

Hoelterhoff）、凱倫・懷特（Karen Wright），以及我無法在此一一列名的許多人，提供了我淬鍊文筆與想法的平台，我在此要說聲謝謝。

謝謝南西・克拉庫爾（Nancy Krakaur）最先建議我寫一本關於怎麼「看藝術」的書；寫作期間，多虧克里斯・史登（Chris Stern）來開導我，為我打氣，我在此致上謝意。我還要感謝艾絲特・阿比（Esther Abbey）、布里斯・布朗（Brice Brown）、辛蒂・卡拉森（Cindy Claassen）、唐・瓊特（Don Joint）、喬治亞・史卡法尼（Georgia Sclafani）以及先父和母親的協助與支持。

這本書得以成形，少不了基礎書籍出版社社長暨總編輯萊拉・海莫特（Lara Heimert）的功勞。她展現的耐心與聰明才智惠我良多。責任編輯米雪兒・威爾許－赫斯特（Michelle Welsh-Horst）、文稿編輯羅傑・拉布里（Roger Labrie）、審稿編輯凱瑟琳・H・史特萊克弗斯（Katherine H. Streckfus）是我的好戰友，本書有賴他們以火眼金睛悉心校閱。安・克希納（Ann Kirchner）和凱蒂・蘭布萊特（Katie Lambright）鼎力襄助了本書的設計與製作。

我最要感謝的人是我的藝術家妻子艾芙琳・特切爾（Evelyn Twitchell），我把這本書題獻給她。若沒有她的愛、鼓勵、真知灼見和編輯長才，我絕對無法寫出本書。

# 圖片出處

1. 愛德華‧馬內（Édouard Manet），法國人（1832-1883 年）
   《草地上的午餐》（*Le Dejeuner sur l'herbe*），1863 年
   油彩，畫布；81-1/8×106-1/4 英吋（206.1×269.875 公分）
   奧塞美術館（Inv. RF 1668）
   Photo credit: Erich Lessing / Art Resource, New York

2. 保羅‧克利（Paul Klee），瑞士人（1879-1940 年）
   《吠犬》（*Howling Dog*），1928 年
   油彩，畫布；17-1/2×22-3/8 英吋（44.45×56.83 公分）（畫布）；
   25-1/4×30-1/4×2-3/4 英吋（64.14×76.84×6.99 公分）（含框）
   明尼阿波利斯美術館，F‧C‧舒安（F. C. Schang）捐贈（56.42）
   Photo credit: Minneapolis Institute of Arts, MN, USA© Minneapolis
   Institute of Art/Gift of F. C. Schang/Bridgeman Images

3. 李奧納多‧達文西（Leonardo da Vinci），義大利人（1452-1519 年）
   《聖母、聖嬰與聖安妮》（*The Virgin and Child with St. Anne*），約
   1503-1519 年
   油彩，木板；66-1/8×51-3/16 英吋（168×130 公分），修復前原作
   羅浮宮
   Photo credit: Erich Lessing / Art Resource, New York

4. 亨利‧馬諦斯（Henri Matisse），法國人（1869-1954 年）
   「爵士」系列（*Jazz series*）之《伊卡洛斯》（*Icarus*），1947 年
   剪紙創作，1947 年由特里亞德出版社（Tériade）以模板印製
   出版 270 冊

二十件鏤花模板，每件為雙面 16-39/64×25-5/8 英吋（42.2×65.1
公分）

© Henri Matisse / VG Bild-Kunst

5. 漢斯・霍夫曼（Hans Hofmann），德國裔美國籍（1880-1966 年）
《門》（*The Gate*），1959-1960 年
油彩，畫布；75×48-1/2 英吋（190.5×123.2 公分）
紐約市古根漢美術館館藏（62.1620）
Photo Credit: The Solomon R. Guggenheim Foundation / Art Resource, NY

6. 傑克遜・波洛克（Jackson Pollock），美國人（1912-1956 年）
《秋天的節奏（第三十號）》（*Autumn Rhythm*〔*Number 30*〕），
1950 年
搪瓷漆，畫布；105×207 英吋（266.7×525.8 公分）
大都會藝術博物館，喬治・A・赫恩基金會（George A. Hearn
Fund），1957 年（57.92）
Image copyright © The Metropolitan Museum of Art. Image source: Art
Resource, NY

7. 皮特・蒙德里安（Piet Mondrian），荷蘭人（1872-1944 年）
《藍的構成（繪畫一號：兩條黑色線條和一個藍色格子）》
（*Composition with Blue*〔*Schilderij No. 1: Lozenge with 2 Lines and Blue*〕），
1926 年
油彩，畫布；24-1/16×24-1/16 英吋（61.1×61.1 公分）
含框：30×30×3-7/16 英吋（76.2×76.2×8.7 公分）
Courtesy Philadelphia Museum of Art, A. E. Gallatin Collection,
1952-61-87

280

8. 衣索比亞（Ethiopian）無名氏畫家

《被囚禁的撒旦》（*Satan Imprisoned*），19世紀初期

混合媒材

為客戶艾塔‧馬瑞亞‧泰瑪（Ehtä Maryam Täyma）所作

出自賈克‧梅西耶（Jacques Mercier）《衣索比亞魔法羊皮卷》

（*Ethiopian Magic Scrolls*）

9. 巴爾蒂斯（Balthus），波蘭裔法國籍（1908-2001年）

《貓與鏡子I》（*The Cat with a Mirror I*），1977-1980年

酪蛋白，蛋彩，畫布；71×67英吋（180×170公分）

私人收藏

（Plate #338, "Balthus: Catalogue Raisonne," by Jean Clair and Virginie Monnier, p. 196）

10. 馬塞爾‧杜象（Marcel Duchamp），法國裔美國籍（1887-1968年）

《噴泉》（*Fountain*），1917年

24×14×19英吋（60.96×35.56×48.26公分）

Photo Credit: Jerry L. Thompson / Art Resource, NY

11. 讓‧阿爾普（Jean Arp），德國裔法國籍（1886-1966年）

《生長》（*Growth*），1938年

大理石；31-5/8英吋（80.3公分）高

Photo Credit: The Solomon R. Guggenheim Foundation / Art Resource, NY

12. 保羅・克利（Paul Klee），瑞士人（1879-1940 年）
《黃色裡的符號》（*Signs in Yellow*），1937 年
粉彩，棉布，色膏，麻布
原始裱框 32-7/8×19-7/8 英吋（83.5×50.3 公分）
Fondation Beyeler, Riehen / Basel, Beyeler Collection
Photo credit: Robert Bayer

13. 理查・塞拉（Richard Serra），美國人（1938 年生）
比肯鎮迪亞比肯美術館裝置作品一隅
Richard Serra, installation view at Dia:Beacon. © Richard Serra / Artists
Rights Society (ARS), New York. Photo: Bill Jacobson Studio, New York

14. 羅伯特・戈伯（Robert Gober），美國人（1954 年生）
《無題腿》（*Untitled Leg*），1989-1990 年
蜂蠟、棉布、木頭、皮革和人的毛髮，11-3/8×7-3/4×20 英吋
（28.9×19.7×50.8 公分）
紐約市現代藝術博物館，丹黑塞基金會（Dannheisser Foundation）
捐贈
Digital Image © The Museum of Modern Art / Licensed by SCALA / Art
Resource, New York
© Robert Gober, Courtesy Matthew Marks Gallery

15. 理察・塔特爾（Richard Tuttle），美國人（1941 年生）
理察・塔特爾藝術裝置作品《藍光白氣球》（*The Art of Richard
Tuttle*〔*White Balloon with Blue Light*〕）一隅，1992 年
混合媒材
紐約市惠特尼美國藝術博物館（Whitney Museum of American
Art），2005 年 11 月 10 日至 2006 年 2 月 5 日展出

Courtesy Whitney Museum of American Art

Photo credit: Sheldan C. Collins

16. 傑瑞米・布萊克（Jeremy Blake），美國人（1971-2007 年）

影片《溫徹斯特》（*Winchester*）截圖，2002 年

有聲數位動畫；全長 55 分鐘 40 秒

Copyright and courtesy Estate of Jeremy Arron Blake

# 作者註

## 前言

1. 「……這就是我的目標」：一八五五年，居斯塔夫‧庫爾貝在巴黎萬國博覽會旁自行搭棚辦展，稱為「寫實主義展」，此處的引文為他在畫展目錄序言中闡述的主張，摘自羅伯特‧高華德（Robert Goldwater）和馬可‧崔維斯（Marco Treves）編輯的《藝術家談藝術：從十四世紀至二十世紀》（*Artists on Art: From the XIV to the XX Century*）第三版第 295 頁（紐約，萬神殿出版社，1972 年〔1945 年初版〕）。

## 第一章　與藝術相遇

1. 「……在今日比在以前還更有生機」：出自馬里尤斯‧德‧札亞斯（Marius de Zayas）對畢卡索的採訪〈畢卡索如是說：藝術家自述〉（*Picasso Speaks: A Statement by the Artist*），該文刊登於《藝術》雜誌（*The Arts*）第 7 卷第 5 期第 315-326 頁（1923 年 5 月）；赫歇爾‧B‧契普（Herschel B. Chipp）、彼得‧塞爾茲（Peter Selz）和喬舒亞‧C‧泰勒（Joshua C. Taylor）合著的《現代藝術理論：從後印象主義到未來主義》（*Theories of Modern Art: A Source Book by Artists and Critics*，柏克萊，加州人學出版社，1968 年；繁體中文版，遠流，2012 年）第 264 頁引用了該段話。

2. 「……而是使不可見的成為可見的」：保羅・克利的「創作信條」（Creative Credo）。該文最初以《創作信條自白》（*Schöpferische Konfession*）為題，發表於卡希米爾・埃德施密特（Kasimir Edschmid）編輯的《藝術與時間論壇》第 13 卷（*Tribune der Kunst und Zeit*，柏林，埃利希・萊斯出版社〔Erich Reiss〕，1920 年）。《內視：保羅・克利的水彩畫、繪畫和書寫》（*The Inward Vision: Watercolors, Drawings, and Writings by Paul Klee*）第 5-10 頁（紐約，亞伯蘭斯出版社〔Abrams〕，1959 年）收錄了諾伯特・古特曼（Norbert Guterman）所譯的英文版；赫歇爾・B・契普等人合著的《現代藝術理論》第 182 頁轉引了該段譯文。

3. 「……他既不聽候差遣也不發號施令，他只是個傳遞者」：保羅・克利《論現代藝術》（*On Modern Art*），保羅・芬利（Paul Findlay）英譯，赫爾伯特・瑞德（Herbert Read）撰寫導讀（倫敦，費伯 & 費伯出版社〔Faber and Faber〕，1984 年〔1948 年初版〕）第 15 頁。

## 第二章　活的有機體

1. 「一個向前挪動的點」：保羅・克利《教學手冊》（*Pedagogical Sketchbook*），華特・格羅佩斯（Walter Gropius）和 L・莫侯利－納吉（L. Moholy-Nagy）編輯，西碧爾・莫侯利－納吉（Sibyl Moholy-Nagy）英譯以及撰寫導讀（倫敦，費伯 & 費伯出版社，1986 年〔1953 年初版〕）第 16 頁。

2. 「運動和反向運動」；「作用力和反作用力」；「可塑性」；「前推和後拉」：蒂娜・迪奇（Tina Dickey）《顏色創造光：漢斯・霍夫曼的創作祕技》（*Color Creates Light: Studies with Hans Hofmann*，加拿大不列顛哥倫比亞省鹽泉島，特利史塔出版社〔Trillistar Books〕，2011 年）第 30 頁。

3. 「……既是處於活動中的物體，也是物體所產生的活動」：恩斯特・費諾洛薩（Ernest Fenollosa）《漢字作為詩的表現媒介》（*The Chinese Written Character as a Medium for Poetry*），艾茲拉・龐德（Ezra Pound）編輯（舊金山，城市之光出版社〔City Lights Books〕，1983 年〔1936 年初版〕）第 10 頁。

4. 彼此間較勁的張力：出處同上，第 9 頁。

5. 「……稍有改變……」：《藝術哲學理論：風格、藝術家和社會》（*Theory and Philosophy of Art: Style, Artist and Society. Selected Papers*，紐約，喬治・布拉齊勒出版社〔George Braziller〕，1994 年）第 41-42 頁，梅耶・沙皮羅（Meyer Schapiro）〈論形式與內容的完美、融貫性和統一性〉（*On Perfection, Coherence,, and Unity of Form and Content*）。

## 第三章　情感與理智

1. 「……厭惡一件藝術品有時是基於錯誤的理由」：E・H・宮布利希（E. H. Gombrich）《藝術的故事》（*The Story of Art*）第十六版（倫敦，費頓出版社〔Phaidon Press〕，1999 年〔1950 年初版〕）第 15 頁。

2. 「拉開距離」：克萊門特・格林伯格（Clement Greenberg）《自製美學：藝術和鑑賞面面觀》（*Homemade Esthetics: Observations on Art and Taste*，紐約，牛津大學出版社，2000 年）第 17 頁〈審美判斷〉（*Esthetic Judgement*）。

3. 「分析推理」：出處同上。

4. 「……你的鑑賞或分析推理會更準確」：出處同上。

5. 「……更足以為全人類代言的人」：出處同上。

6. 西格蒙德・佛洛伊德（Sigmund Freud）：見佛洛伊德《精神分析引論》（*Introductory Lectures on Psychoanalysis*）第 358-377 頁「第二十三講：症狀形成的途徑」（Lecture XXIII: The Paths to the

Formation of Symptoms）；詹姆斯・斯特拉赫（James Strachey）
英譯、編輯（紐約，W・W・諾頓出版社〔W. W. Norton〕，
1977 年）。

## 第四章　藝術家是說故事者

1. 「對空間的極大精神恐懼」：威廉・沃林格（Wilhelm Worringer）
   《抽象與移情：藝術風格的心理學研究》（*Abstraction and
   Empathy: A Contribution to the Psychology of Style*）（芝加哥，伊
   凡・R・迪伊出版社〔Ivan R. Dee〕，1997 年〔1908 年初版〕）
   第 15 頁。
2. 「……墳墓才是家」：歐文・潘諾夫斯基（Erwin Panofsky），
   《墓地雕刻：從古埃及到貝爾尼尼的改變》（Tomb Sculpture: Its
   Changing Aspects from Ancient Egypt to Bernini）第 13 頁，H・W・詹
   森（H. W. Janson）編輯（倫敦，費頓出版社，1992 年）。
3. 「強效藥」：賈克・梅西耶《衣索比亞魔法羊皮卷》第 33 頁，
   理察・佩韋爾（Richard Pevear）翻譯（紐約，喬治・布拉齊勒
   出版社，1979 年）。
4. 「……封印撒旦也解除魔咒」：出處同上，第 108 頁。

## 第五章　藝術是謊言

1. 「形態轉換」：蘿拉・J・霍普特曼（Laura J. Hoptman）的話，
   安・鄧姆金（Ann Temkin）在《蓋伯瑞・奧羅斯科》展覽目錄
   （*Gabriel Orozco*，紐約，現代藝術博物館，2009 年）第 61 頁予
   以引用。
2. 「……看起來庸俗、破爛、拙劣，那也是再好也不過了」：馬
   克・史帝文斯（Mark Stevens）和安娜琳・斯萬（Annalyn Swan）
   《德・庫寧：一位美國大師》（*de Kooning: An American Master*，紐
   約，克諾夫出版社〔Alfred A. Knopf〕，2004 年）第 267 頁。

3. 「……不是為了把它張掛在自己的工作室裡，而是要擦掉它」：出處同上，第 359 頁。

4. 「像是被強暴一樣，儘管是象徵意義上的」：蘇珊・布羅克曼（Susan Brockman）轉述威廉・德・庫寧（Willem de Kooning）的說法。出處同上，第 455 頁。

5. 「……要打碎舊世界……」：艾未未的話，珍娜・馬斯汀（Janet Marstine）於《批判性實踐：藝術家、美術館和倫理》（Critical Practice: Artists, Museums, Ethics，紐約，羅德里奇出版社〔Routledge〕，2017 年）第 81 頁引述。

6. 「……他的謊言就是真實」：出自馬里尤斯・德・札亞斯對畢卡索的採訪〈畢卡索如是說：藝術家自述〉，該文刊登於《藝術》雜誌第 7 卷第 5 期第 315-326 頁（1923 年 5 月）；赫歇爾・B・契普、彼得・塞爾茲和喬舒亞・C・泰勒合著的《現代藝術理論》（柏克萊，加州大學出版社，1968 年）於第 264 頁引用了該段話。

## 第六章　覺醒：巴爾蒂斯——《貓與鏡子 I》

1. 「……童年的真理」：巴爾蒂斯《消逝的輝煌：巴爾蒂斯口述，亞蘭・維康德烈記錄的回憶錄》（Vanished Splendors: A Memoir. As Told to Alain Vircondelet，紐約，哈潑柯林斯出版社〔HarperCollins〕，2002 年）第 130 頁。

2. 「……送來這些超凡迷人的存在物。或者這麼說吧，我畫的是聖像」：出處同上，第 37 頁。

3. 「……具有同等的重要性」：出處同上，第 65-66 頁。

4. 「……根本理解不來」：巴爾蒂斯《咪仔：巴爾蒂斯的連環畫》（Mitsou: Forty Images by Balthus，紐約，大都會藝術博物館，哈利・N・亞伯拉罕出版社〔Harry N. Abrams〕，1984 年）第 9-10 頁，萊納・馬利亞・里爾克（Rainer Maria Rilke）撰寫的

〈序言〉（*Preface*）。

5. 「……協助個人的跨越與過渡」：巴爾蒂斯《消逝的輝煌：巴爾蒂斯口述，亞蘭‧維康德烈記錄的回憶錄》第 176 頁。

6. 「……各種隱晦線索……」：出處同上，第 175-176 頁。

7. 「奧菲斯勇闖冥府」：出處同上，第 117 頁。

**第八章　生長：讓‧阿爾普——《生長》**

1. 「……形而上的昇華」：讓‧阿爾普（1948 年生）《阿爾普論阿爾普：詩、文與憶述》（*Arp on Arp: Poems, Essays, Memories*）第 241 頁，馬塞爾‧尚（Marcel Jean）編輯，約阿希姆‧紐格羅斯契（Joachim Neugroschel）英譯（紐約，維京出版社〔Viking Press〕，1972 年）。

**第九章　點亮：詹姆斯‧特瑞爾——《無比清晰》**

1. 「昏頭轉向」：摘自《紐約時報》1982 年 5 月 4 日葛雷絲‧格魯克（Grace Glueck）的報導〈一九八〇年「光展」餘波，惠特尼美術館遭控告〉（*Whitney Museum Sued over 1980 'Light Show'*）。

2. 「一個踉蹌摔倒在地」：出處同上。

3. 「……光的物理實在性」：詹姆斯‧特瑞爾的話，出自《紐約客》2017 年 6 月 19 日第 23 頁「全城焦點」〈藝壇動態〉（*Art's Sake Dept.: Incidents*），伊莉莎白‧克爾伯特（Elizabeth Kolbert）的引述。

**第十章　演化：保羅‧克利——《黃色裡的符號》**

1. 「去散步的」：保羅‧克利《教學筆記》第 1 卷《思維之眼》（*Notebooks, vol. 1, The Thinking Eye*，倫敦，隆德‧漢弗萊斯出版社

〔Lund Humphries〕，1992 年〔1956 年出版〕）第 105 頁，茱・斯派勒（Jürg Spiller）編輯，雷夫・曼海姆（Ralph Manheim）英譯。

2. 「……地球是宇宙裡的一個造物範例……」：摘自保羅・克利的「創作信條」。該文最初以《創作信條自白》為題，發表於卡希米爾・埃德施密特編輯的《藝術與時間論壇》第 13 卷。《內視：保羅・克利的水彩畫、繪畫和書寫》第 5-10 頁收錄了諾伯特・古特曼所譯的英文版；赫歇爾・B・契普等人合著的《現代藝術理論》於第 186 頁引錄。

3. 「……十字路口的交會點是宇宙的」：保羅・克利《教學筆記》第 1 卷第 19 頁。

## 第十一章　互動：瑪莉娜・阿布拉莫維奇——《啟動器》

1. 「……任何限制他們的桎梏中解放出來」：茱蒂絲・舒曼（Judith Thurman），〈穿牆而過：瑪莉娜・阿布拉莫維奇的行為藝術〉（*Walking Through Walls: Marina Abramović's Performance Art*），《紐約客》2010 年 3 月 8 日。

2. 「……都有不一樣的臉」：安妮・迪勒（Annie Dillard），《安妮・迪勒三書》（*Three by Annie Dillard*）中的《汀克溪畔的朝聖者》（*Pilgrim at Tinker Creek*，紐約，哈潑佩倫尼爾出版社〔Harper Perennial〕，1990 年）第 35 頁。

## 第十四章　點石成金：理察・塔特爾——《藍光白氣球》

1. 「……從來沒有過少到這種程度的藝術品了」：希爾頓・克萊默（Hilton Kramer）〈惠特尼美術館的塔特爾展覽〉（*Tuttle's Art on Display at Whitney*），《紐約時報》1975 年 9 月 12 日第 21 頁。

## 結語：進一步探索

1. 「就像一磚一瓦慢慢搭建出一座房子」：摘自保羅・克利的「創作信條」。該文最初以《創作信條自白》為題，發表於卡希米爾・埃德施密特編輯的《藝術與時間論壇》第 13 卷。《內視：保羅・克利的水彩畫、繪畫和書寫》第 5-10 頁收錄了諾伯特・古特曼所譯的英文版；赫歇爾・B・契普等人合著的《現代藝術理論》於第 184 頁引錄。

2. 「一眼掃過就算看過」：出處同上。

3. 「……而分心」：出處同上，第 184-185 頁。

4. 「在一件作品前的平均停留時間只有十五秒到三十秒」：史蒂芬妮・羅森布魯姆（Stephanie Rosenbloom）〈在美術館裡放慢腳步的藝術〉（ *The Art of Slowing Down in a Museum* ），《紐約時報》2014 年 10 月 9 日。

   https://www.nytimes.com/2014/10/12/travel/the-art-of-slowing-down-in-a-museum.html。

5. 「……就是沒盡到職責」：湯瑪斯・霍芬（Thomas Hoving）的話，摘自肯尼斯・R・克拉克（Kenneth R. Clark）在《芝加哥論壇報》（ *Chicago Tribune* ）1993 年 1 月 21 日〈貪婪的純藝術：大都會藝術博物館的陰謀〉（ *The Fine Art of Greed: Tales of Intrigue at the Met* ）一文中的引述。

# 其他資源

最好的藝術資源是藝廊、美術館或你能夠見到藝術作品本尊的任何地方。本書僅收錄了一些作品的圖片，但一本書裡的印刷圖像絕對不足以取代真實的藝術品。如果可能的話，請你設法親眼去欣賞我談到的那些作品的真跡，只看其中幾件或者只看那些藝術家的其他作品也好。第二佳的選擇是去翻看配圖多的藝術書籍，你家當地的圖書館一定有很多這類藏書——出版年分越新越好，這是因為印刷色彩再現的品質是與時俱進的。（但要注意，雖然越新的書的圖像畫質幾乎都越好，但就文字內容而言，一些出版年分較早的書籍會寫得更精湛。）第三選擇是網際網路，那裡有豐富的視覺資源可供你搜索。用越大的螢幕欣賞越好。但要謹記一點，螢幕的背光源會使作品畫面失真，因此所有光影處理極為精妙的畫作從螢幕看上去都會跟原作相去甚遠；而平庸或沒有光線描繪的畫作也會跟真品有所差異，甚至在螢幕光線的襯托下，它們的畫面可能看來會比實品更有和諧的美感。

我也建議各位，不妨鎖定自己鍾情的藝術家，購入任何與其相關的書籍。只要蒐集、建立這樣一套藏書，你就再也不用透過電腦螢幕來看他們的作品，而且既能掌握他們一生的所有創作，也可時不時重溫它們。若你想學習更多的、更深的知識，那就要去讀藝術家所寫的書和文章——藝術家往往就是其他藝術家的最佳代言者，特別是就作品的解析，誰能比創作者本人說得更透徹。

此外，請讓你喜愛的藝術家去引領你認識其他藝術家。我還是藝術系學生時，一位教授給了我很好的建議：「如果你喜歡某一位藝術家（自行填空），別只看他／她的創作，也要去看他／她在看的那些作品。」這樣做的話，你不僅會對自己已經知曉、

鍾愛的藝術家有更深入的了解，也會將眼光擴展到其他你還陌
生的藝術家。而且你將會更明白是什麼形塑了你所青睞的那位
藝術家。

以下列出的，有適合初學者入門的藝術史和參考書，也有
藝術家文章、藝評文集、藝術家自傳、電影書、哲學書和美學
書。這份書單一定有遺珠之憾，卻可作為各位的絕佳起點，我
在撰寫本書時，桌旁擺滿了許多相關著作與文獻，它們只是其
中的一小部分。

## A

派翠西亞・亞爾伯斯（Albers, Patricia）《瓊・米切爾：淑女畫家的
一生》（ *Joan Mitchell: Lady Painter, A Life* ）。

H・H・阿納森（Arnason, H. H.）和瑪拉・F・普拉瑟（Marla F.
Prather）《現代藝術史：繪畫、雕塑、建築和攝影》（ *History of
Modern Art: Painting, Sculpture, Architecture, Photography* ）。

讓・阿爾普（Arp, Jean）《阿爾普論阿爾普：詩、文與回憶》（ *Arp
on Arp: Poems, Essays, Memories* ）。馬塞爾・尚（Marcel Jean）編輯，約
阿希姆・紐格羅斯契（Joachim Neugroschel）翻譯。

──《讓〔漢斯〕・阿爾普法語作品合集：詩、文與憶述》
（ *Jean〔Hans〕Arp: Collected French Writings: Poems, Essays Memories* ）。
約阿希姆・紐格羅斯契翻譯，馬塞爾・尚編輯。

多爾・阿希頓（Ashton, Dore）《畢卡索論藝術》（ *Picasso on Art:
A Selection of Views* ）。

## B

巴爾蒂斯（Balthus）《咪仔：巴爾蒂斯的連環畫》（ *Mitsou: Forty
Images by Balthus* ），萊納・馬利亞・里爾克（Rainer Maria Rilke）撰寫
〈序言〉。

——巴爾蒂斯《消逝的輝煌：巴爾蒂斯口述，亞蘭・維康德烈記錄的回憶錄》（*Vanished Splendors: A Memoir. As Told to Alain Vircondelet*）。

威廉・白瑞德（Barrett, William）《非理性的人：存在哲學研究》（*Irrational Man: A Study in Existential Philosophy*；繁體中文版，立緒，2013 年）。

夏爾・波特萊爾（Baudelaire, Charles）《現代生活的畫家》（*The Painter of Modern Life and Other Essays*；繁體中文版，麥田，2016 年）

約翰・伯格（Berger, John）《影像的閱讀》（*About Looking*；繁體中文版，麥田，2017 年）。

——《約翰・伯格論藝術》（*John Berger on Art*）。

——《群像：約翰・伯格論藝術家》（*Portraits: John Berger on Artists*）。

——《觀看的方式》（*Ways of Seeing*；繁體中文版，麥田，2010 年）。

C

赫歇爾・B・契普（Chipp, Herschel B.），彼得・塞爾茲（Peter Selz）和喬舒亞・C・泰勒（Joshua C. Taylor）《現代藝術理論：從後印象主義到未來主義》（*Theories of Modern Art: A Source Book by Artists and Critics*；繁體中文版，遠流，2012 年）。

肯尼斯・克拉克（Clark, Kenneth）《風景入藝》（*Landscape into Art*；繁體中文版，典藏藝術家庭，2013 年）

——《裸藝術：探究完美形式》（*The Nude: A Study in Ideal Form*；繁體中文版，先覺，2004 年）。

安・C・柯利（Colley, Ann C.）《尋找文學與藝術的合一：空間的弔詭性》（*The Search for Synthesis in Literature and Art: The Paradox of Space*）。

## D

歐仁‧德拉克洛瓦（Delacroix, Eugene）《德拉克洛瓦日記》（*Journal of Eugene Delacroix*）。

約翰‧杜威（Dewey, John）《藝術即經驗》（*Art as Experience*；繁體中文版，五南，2019 年）

湯瑪斯‧詹戈帝塔（De Zengotita, Thomas）《媒體上身：媒體如何改變你的世界與生活方式》（*Mediated: How the Media Shapes Your World and the Way You Live in It*；繁體中文版，貓頭鷹，2011 年）

蒂娜‧迪奇（Dickey, Tina）《顏色創造光：漢斯‧霍夫曼的創作祕技》（*Color Creates Light: Studies with Hans Hofmann*）。

喬治‧迪凱斯（Dickie, George）和理查‧J‧史卡法尼（Richard J. Sclafani）《美學：批判文選》（*Aesthetics: A Critical Anthology*）。

## F

恩斯特‧費諾洛薩（Fenollosa, Ernest）《論漢字作為詩的表現媒介》（*The Chinese Written Character as a Medium for Poetry. Edited by Ezra Pound*）。艾茲拉‧龐德（Ezra Pound）編輯。

西格蒙德‧佛洛伊德（Freud, Sigmund）《精神分析引論》（*Introductory Lectures on Psychoanalysis*）。詹姆斯‧斯特拉赫（James Strachey）翻譯和編輯。

## G

法蘭索瓦絲‧吉洛（Gilot, Françoise）《與畢卡索的生活》（*Life with Picasso*）。

羅伯特‧高華德（Goldwater, Robert）和馬可‧崔維斯（Marco Treves）編輯《藝術家談藝術：從十四世紀至二十世紀》（*Artists on Art: From the XIV to the XX Century*）。

E・H・宮布利希（Gombrich, E. H.）《藝術的故事》（*The Story of Art*；繁體中文版，聯經，2015 年第十六版）。

羅伯特・格雷夫斯（Graves, Robert）《白色女神：詩歌神話裡的歷史文法》（*The White Goddess: A Historical Grammar of Poetic Myth*）。

克萊門特・格林伯格（Greenberg, Clement）《藝術與文化：批判文集》（*Art and Culture: Critical Essays*）

　　——《自製美學：藝術和鑑賞面面觀》（*Homemade Esthetics: Observations on Art and Taste*）。

## H

H・A・葛羅內韋根－法蘭克福（Groenewegen-Frankfort, H. A.）《靜止與運動：古代近東具像藝術中的空間和時間》（*Arrest and Movement: An Essay on Space and Time in the Representational Art of the Ancient Near East*）。

詹姆斯・霍爾（Hall, James）《藝術主題與象徵辭典》（*Dictionary of Subjects and Symbols in Art*）。

喬治・赫爾德・漢密爾頓（Hamilton, George Heard）《十九世紀與二十世紀藝術：繪畫、雕刻及建築》（*19th and 20th Century Art: Painting, Sculpture, Architecture*）。

查爾斯・哈里森（Harrison, Charles）和保羅・伍德（Paul Wood）編輯《藝術理論：一九〇〇至一九九〇年》（*Art in Theory: 1900-1990*）

亞諾・豪斯（Hauser, Arnold）《西洋社會藝術進化史》（*The Social History of Art*；繁體中文版，雄獅圖書，1987 年）

伊格伯特・哈夫爾坎普－比吉曼（Haverkamp-Begemann, Egbert）《創意集：從米開朗基羅到畢卡索的詮釋性素描》（*Creative Copies: Interpretative Drawings from Michelangelo to Picasso*）。

羅伯特・L・赫伯特（Herbert, Robert L.）編《現代藝術家論藝術》（*Modern Artists on Art*）。

史帝芬・希克斯（Hicks, Stephen）《後現代主義詳解：從盧梭到傅柯的懷疑論與社會主義》（*Explaining Postmodernism: Skepticism and Socialism from Rousseau to Foucault*）。

休伊・荷諾（Honour, Hugh）《浪漫主義》（*Romanticism*）。

羅伯特・休斯（Hughes, Robert）《批判以外別無其他：論藝術與藝術家》（*Nothing If Not Critical: Essays on Art and Artists*）。

## K

寶琳・卡勒（Kale, Pauline）《看電影：三十年紀錄》（*For Keeps: 30 Years at the Movies*）。

瓦西里・康丁斯基（Kandinsky, Wassily）《藝術的精神性》（*Concerning the Spiritual in Art*）。M・T・H・桑德勒（M. T. H. Sadler）翻譯和撰寫導讀。

——《點線面》（*Point and Line to Plane*）。

——《聲音》（*Sounds*）伊莉莎白・納皮爾（Elizabeth R. Napier）翻譯和撰寫導讀。

朗達・凱洛格（Kellogg, Rhonda）《兒童藝術分析》（*Analyzing Children's Art*）。

保羅・克利（Klee, Paul）《日記：一八九八年至一九一八年》（*Diaries: 1898-1918*）。

——《教學筆記》第一卷《思維之眼》（*Notebooks Vol. 1, The Thinking Eye*）。雷夫・漢海姆（Ralph Manheim）翻譯。茱・斯派勒（Jürg Spiller）編輯。

——《教學筆記》第二卷《自然之本》（*Notebooks. Vol. 2, The Nature of Nature*）。海因茨・諾頓（Heinz Norden）。茱・斯派勒編輯。

——《論現代藝術》（*On Modern Art*）。保羅・芬利（Paul Findlay）翻譯，赫爾伯特・瑞德（Herbert Read）撰寫導讀。

——《教學手冊》（*Pedagogical Sketchbook*）。西碧爾・莫霍利－納吉（Sibyl Moholy-Nagy）翻譯和撰寫導讀。華特・格羅佩斯（Walter Gropius）和 L・莫侯利－納吉（L. Moholy-Nagy）編輯。

希爾頓・克萊默（Kramer, Hilton）《培肋舍特人的復仇》（*The Revenge of the Philistines*）。

——《現代主義的勝利：一九八五年至二〇〇五年的藝術》（*The Triumph of Modernism: The Art World, 1985-2005*）。

黑澤明（Kurosawa, Akira）《蝦蟆的油：黑澤明尋找黑澤明》（*Something Like an Autobiography*；繁體中文版，麥田，2014 年）

## L

費爾南・雷捷（Léger, Fernand）《繪畫的功能》（*The Functions of Painting*）。

## M

珍娜・馬斯汀（Marstine, Janet）《批判性實踐：藝術家、美術館和倫理》（*Critical Practice: Artists, Museums, Ethics*）。

亨利・馬諦斯（Matisse, Henri）《馬諦斯論藝術》（*Matisse on Art*）。

亨利・麥克布萊德（McBride, Henry）《藝術流：批評文集》（*The Flow of Art: Essays and Criticism*）。

菲利普・B・麥格斯（Meggs, Philip B.）《麥格斯寫的平面設計史》（*Meggs' History of Graphic Design*）。

賈克・梅西耶（Mercier, Jacques）《衣索比亞魔法羊皮卷》（*Ethiopian Magic Scrolls*），理察・佩韋爾（Richard Pevear）翻譯。

皮特・蒙德里安（Mondrian, Piet）《新藝術——新生活：蒙德里安文選》（*The New Art—The New Life: The Collected Writings of Piet Mondrian*）。哈利・霍爾茨曼（Harry Holtzman）和馬汀・S・詹姆斯（Martin S. James）編輯和翻譯。

**P**

歐文・潘諾夫斯基（Panofsky, Erwin）《墓地雕刻：從古埃及到貝爾尼尼的改變》（*Tomb Sculpture: Its Changing Aspects from Ancient Egypt to Bernini*）。

傑德・佩爾（Perl, Jed）《亞歷山大・考爾德：征服時光：一八九八年至一九四〇年》（*Alexander Calder: The Conquest of Time: The Early Years, 1898-1940*）。

——編輯《一九四五年至一九七〇年的美國藝術：抽象表現主義、普普藝術、低限主義年代文選》（*Art in America, 1945-1970: Writings from the Age of Abstract Expressionism, Pop Art, and Minimalism*）。

——《新藝術之城：二十世紀中期的曼哈頓》（*New Art City: Manhattan at Mid-Century*）。

——《永恆的巴黎：第一次世界大戰之後的法國藝術》（*Paris Without End: On French Art Since World War I*）。

巴布羅・畢卡索（Picasso, Pablo）《畢卡索論藝術》（*Picasso on Art: A Selection of Views*）。

費爾菲爾德・波特（Porter, Fairfield）《藝術自行其是：批評選集，一九三五年至一九七五年》（*Art in Its Own Terms: Selected Criticism, 1935-1975*）。拉克斯特拉・多恩斯（Rackstraw Downes）編輯和撰寫導言。

**R**

尚・雷諾瓦（Renoir, Jean）《我的人生與我的電影》（*My Life and My Films*）。

——《我的父親雷諾瓦》（*Renoir, My Father*）。

約翰・雷瓦爾德（Rewald, John）《塞尚傳》（*Cézanne: A Biography*）。

約翰・理查德森（Richardson, John）《畢卡索的一生：神童，

一八八一年至一九〇六年》（*A Life of Picasso. Vol. 1, The Prodigy, 1881-1906*）。

――《畢卡索的一生：現代生活的畫家，一九〇七年至一九一七年》（*A Life of Picasso. Vol. 2, The Painter of Modern Life, 1907-1917*）。

――《畢卡索的一生：榮耀年代，一九一七年至一九三二年》（*A Life of Picasso. Vol. 3, The Triumphant Years, 1917-1932*）。

萊納・馬利亞・里爾克（Rilke, Rainer Maria）《論塞尚》（*Letters on Cézanne*）。

## S

梅耶・沙皮羅（Schapiro, Meyer）《現代藝術：十九世紀與二十世紀》（*Modern Art: 19th and 20th Centuries. Selected Papers*）。

――《藝術的理論與哲學：風格、藝術家和社會》（*Theory and Philosophy of Art: Style, Artist, and Society. Selected Papers*）。

皮耶・史奈德（Schneider, Pierre）《馬諦斯》（*Matisse*）。

希拉蕊・斯伯林（Spurling, Hilary）《不為人知的馬諦斯：亨利・馬諦斯的早年生活，一八六九年至一九〇八年》（*The Unknown Matisse: A Life of Henri Matisse. The Early Years, 1869-1908*）。

――《不為人知的馬諦斯：亨利・馬諦斯的生活。征服色彩，一九〇九年至一九五四年》（*The Unknown Matisse: A Life of Henri Matisse. The Conquest of Color, 1909-1954*）。

馬克・史帝文斯（Stevens, Mark）和安娜琳・斯萬（Annalyn Swan）《德・庫寧：一位美國大師》（*de Kooning: An American Master*）。

## T

安德列・塔可夫斯基（Tarkovsky, Andrey）《雕刻時光：時間・記憶・夢境――塔可夫斯基談創作美學》（*Sculpting in Time: Reflections*

*on the Cinema*；繁體中文版，漫遊者文化，2017 年）。

**W**

威廉・沃林格（Worringer, Wilhelm）《抽象與移情：藝術風格的心理學研究》（*Abstraction and Empathy: A Contribution to the Psychology of Style*）。

國家圖書館出版品預行編目資料

如何解讀現代與當代藝術／蘭斯・埃斯布倫德
（Lance Esplund）作；
張穎綺譯 .-- 初版 .-- 臺北市：
啟明出版事業股份有限公司，2022.04
312 面；12.8×18.8 公分
譯自：The art of looking : how to read modern and contemporary
art
ISBN 978-986-06812-5-3（平裝）

1. 藝術評論　2. 現代藝術

901.2                                                    110015649

藝術欣賞入門 3

# 如何解讀現代與當代藝術
The Art of Looking: How to Read Modern and Contemporary Art

| | | |
|---|---|---|
| 作　　者 | 蘭斯・埃斯布倫德 Lance Esplund |
| 翻　　譯 | 張穎綺 |
| 編　　輯 | 邱子秦 |
| 發 行 人 | 林聖修 |
| | |
| 封面設計 | 王志弘 |
| 版型設計 | 劉子璇 |
| 內頁排版 | 張家榕 |
| | |
| 出　　版 | 啟明出版事業股份有限公司 |
| 地　　址 | 台北市大安區敦化南路二段 57 號 12 樓之 1 |
| 電　　話 | 02-2708-8351 |
| 傳　　真 | 03-516-7251 |
| 網　　站 | www.chimingpublishing.com |
| 服務信箱 | service@chimingpublishing.com |
| | |
| 法律顧問 | 北辰著作權事務所 |
| 印　　刷 | 漾格科技股份有限公司 |
| | |
| 總 經 銷 | 紅螞蟻圖書有限公司 |
| 地　　址 | 台北市內湖區舊宗路二段 121 巷 19 號 |
| 電　　話 | 02-2795-3656 |
| 傳　　真 | 02-2795-4100 |
| | |
| 初　　版 | 2022 年 4 月 |
| I S B N | 978-986-06812-5-3 |
| 定　　價 | 460 元 |